在這個世界上，沒有白吃的午餐，

也沒有不勞而獲的事。

如果想要把某一件事做到極致，

唯一的方法就是拼命努力。

也因此要做出多方面很大的犧牲。

Yngwei Malmsteen

（截自 日本Guitar Magazine 1999.12專訪）

地獄訓練所指引

第肆章

無間超絕樂句地獄 （綜合練習集錦）

第伍章

最終練習曲地獄 （綜合練習曲）

MP3中收錄各篇主樂句之示範演奏及Kala伴奏。
MP3 Track 61是綜合練習曲的示範演奏，Track 62則是Kala伴奏。

地獄圖解

―――――― 關於本書內容 ――――――

在展開我們的地獄之旅以前，要先了解每一頁練習中出現的圖表有什麼意義。這個部份很清楚的話，練習起來會更有效率。一定要認真看啊！

練習頁面示意圖

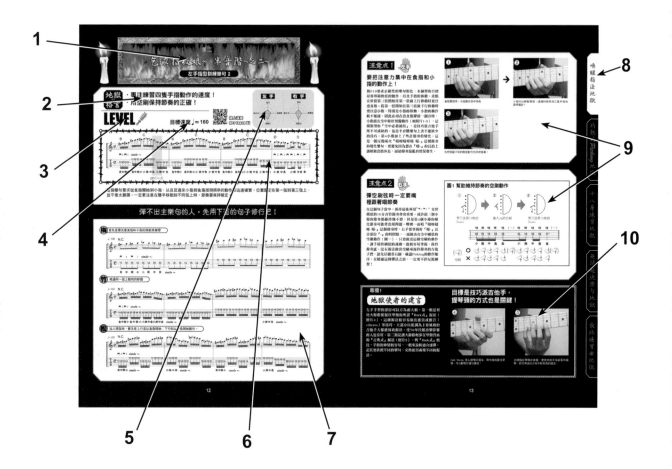

1 **樂句名稱**

2 **地獄格言**：包含關於此練習在彈奏時的注意事項，以及練習時需注意的技巧運用等等。

3 **Level**：表示此練習的難易度，分成五個等級，狼牙棒越多表示難度越難。

4 **目標速度**：表示練習最後需要達到的速度。隨書的MP3演奏示範也就是使用這個速度。

5 **技巧解析圖**：表示在彈奏主要樂句時，左手及右手的訓練重點（請參考右頁）

6 **主樂句**：本練習中最困難的樂句。也是MP3中收錄的樂句。

7 **練習樂句**：為了能完成主要而設計的練習樂句。從最簡單、初學的程度開始，由「梅」、「竹」、「松」循序漸進。MP3中並沒有收錄練習樂句。

8 **章節索引**

9 **注意點**：關於主樂句的解說。分成左手、右手、理論三方面，並用不同的符號來表示（請參考右頁）。

10 **地獄專欄**：介紹和主要樂句相關的技巧、理論概念，以及有名的經典專輯等。

技巧解析圖

表示在彈奏主樂句時，左手及右手的訓練重點。難度分為三個階段，數值越大則難度越高，需要特別訓練數值高的部份。也可以作為強化格人弱點的參考。

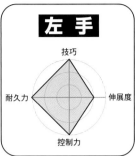

技巧：表示使用如推弦、搥弦、勾弦等吉他特有技巧的程度。
耐久力：表示左手肌肉需要多少的力量。
控制力：表示手指需要的掌控度。
伸展度：表示需要伸展的幅度及頻率的高低。

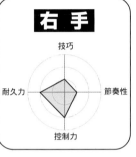

技巧：表示使用各種彈奏技巧之程度（如掃弦、各種撥弦、點弦、跨弦等）
耐久力：表示右手肌肉需要的耐力。
控制力：表示撥弦所需要的掌控度。
節奏性：表示節奏複雜的程度。

注意點符號

主樂句的解說共分三方面：左手、右手、理論，並以下面的符號來表示，立即能了解樂句的重點，進而集中火力練習。閱讀解說時絕不可忽視這些符號。

解說主樂句所使用之推弦、搥弦、勾弦等吉他特有技巧

解說主樂句所使用的 Picking 技巧

解釋主樂句中所使用的音階、和聲等

示範演奏MP3及網站上 MIDI檔案的使用

MP3中已收錄作者小林信一先生的示範演奏（主樂句）以及Kala伴奏（即沒有主樂句的吉他部分）在MP3中是以下列方式呈現各主要樂句
○數拍→○示範演奏→○數拍→○Kala伴奏

但還是有只聽示範演奏和看譜所不能立刻了解的節奏、音高等細節部份。所以在原出版社Rittor Music的網站 http://www.rittor-music.co.jp中介紹本書的頁面上，可以找到Kala伴奏的MIDI檔。下載MIDI檔案後，就可以自由調整速度來練習。如果讀者的電腦能支援MIDI功能的話，請多加利用！我們使用的是標準的MIDI檔案格式（.mid 型式的Standard MIDI file）

請點這裡

在Rittor Music的首頁，點選左側【書籍】下【ギータ教則】（即【吉他教本】）。進入下頁後再點選＜ギータ マガジン ムック＞（Guitar Magazine Mook）之下原文書名【地獄のメカニカル ドレーニングフレーズ】進入本書的介紹頁面。
※本頁面為本書出版時的頁面

本書推薦用法

讀者需自行評估能力，再依照書中推薦的方式練習。基本上需要從基本的「梅」開始，進而能達到征服主要樂句的目標。如果是初學者，建議將各篇的「梅」當做練習目標。對於手腕十分有自信的讀者們，可以嘗試從難度最高的主要樂句開始。不過，若是從最基本的樂句開始循序漸進地練習，便能針對自己的弱點一一擊破，所以還是建議大家從基本開始。本書集結了很多需要大幅度伸展，或是運指複雜的樂句，開始練習前一定要先做好手指的伸展暖身運動，避免肌腱炎或是其他任何受傷的情況發生。

地獄審判所

這裡我們要介紹你的地獄旅程－要決定從哪一個練習開始。為了要確實找到正確的練習，一定要勇敢承認自己還不行的技巧！要是騙人的話，就把你的吉他給摔爛！！

左手的無名指和小指不聽使喚～

無名指和小指不能照著你想要的方法運動的話，就要拼命集中練習這兩隻手指！

P10 & P14
乞求指板娘~半音階~之一
乞求指板娘~蜘蛛運動
~GO

手太小了，伸展不開啊～

就算手小，還是要照著吉他的結構來讓手指跨出距離來！要一面矯正手形，一面練習伸展樂句！

P16 & P18
乞求指板娘~最終章－伸展篇
單弦GO!
~GO

Riff都聽不太出來！

Riff聽不出來的話，右手的運用方法很重要！Picking和Mute的動作一定要烙印在右手上！

P36 & P120
徹底研究Power chord!
高速助奏美術館
~GO

彈不出像Zakk Wylde一樣的高速Picking…

想要彈出豪放的速彈，一定要苦練Picking的幅度和角度，還要加上強韌的Picking力道，不然一輩子也做不到

P46 & P124
我是機關槍 之一
連珠砲速彈！
~GO

我總是把跨弦彈成彈錯弦

心裡一直想要彈快的同時，又做不出如低空飛行般的Picking軌道是嗎？要先修正軌道，才有可能養成照卻的高速Picking能力啊！

P12 & P96
乞求指板娘~半音階~之二
跨、熟、RUN、亂 之一
~GO

如泣如訴的Solo都泣不成聲…

你現在倒是哭的蠻成功的啊！

P66 & P132
不會彈這個就不是搖滾樂 之二
醞釀哀傷的小掃弦技巧
~GO

彈出來的搥弦和勾弦音被大家批評

你以為這只是基礎的吉他技巧嗎？要一一來看壓弦和離弦的角度，還有指尖力道的拿捏才行！

P68 & P72

→ 不會彈這個就不是搖滾樂 之三
不會彈這個就不是搖滾樂 之五 ~GO

點弦都點不漂亮

如果只注重右手的搥弦和勾弦是不行的！要記住每一隻手指、點弦的方向、還有左手的動作都要平衡！

P84 & P126

→ 右手技巧是死穴
目標雙手併用！ ~GO

掃弦的時候掃不出一顆一顆乾淨的音色

掃弦一定要特別注意Pick的角度及右手的擺動。要紮實的把動作學好！

P58 & P102

→ 經濟型撥弦基礎 之一
掃弦技巧的基本？ 之一 ~GO

只要稍微複雜一點的節奏我就亂了…

要用可以培養基本的節奏概念和節奏感的練習句，讓你有銅牆鐵壁般的節奏感！再難的節奏都不能把你打敗！

P20 & P92

→ 雙弦GO！
五聲音階始於五連音 ~GO

要彈圓滑奏（Legato）的時候手指都打結

亂七八糟亂壓弦的話當然彈不漂亮！一定要先矯正左手的指型，然後再培養壓弦的力道和節奏感！

P80 & P82

→ 圓滑流暢的速彈！
培養渾然天成的圓滑奏體質了沒？ ~GO

彈不出像Yngwei那種有古典美的樂句

高級超絕吉他門檻的古典風樂句，是需要知識和技術都一樣強才彈地出來的！可別一開始就放棄了啊！

P18 & P106

→ 單弦GO！
新古典主義的「三弦掃弦技巧」 ~GO

被批評說我彈的吉他沒有個性

你這個傢伙，只是彈一些矯情的技巧和音階！讓我來教你一些全新的素材和idea！

P116 & P128

→ 日本心
Mr. Glick的吉他超魔術 ~GO

我想要不努力、不苦練就變成超強的吉他手！

不可能！！！

第一個就是要先改變你彈吉他的心態！

P1

→ 你給我回去看P1 Yngwei Malmsteen 說的話！

給站在地獄門口的你

—前言—

　　世界上也有很多苦練但還是彈不好的吉他手。相反的，在短時間內一下子就變很強的人也大有人在。為什麼會有這麼大的落差？先排除天生就具備的才能不說，主要是因為不同的練習方法所造成的。一般來說，大部分的人練習的狀況不好，是因為只有反覆彈自己會彈的句子。Billy Sheehan說：「練習就是要練自己不會的東西。」這才是正確的想法！要客觀的檢視自己，要能完全理解哪些是還不會的地方最重要。下一步就是要鍛鍊這些弱點，一步一步確實的掌握，才能朝著真正的吉他手邁進。

　　本書針對以技巧派樂手為目標的人們常常陷入的弱點，收錄了各式各樣的練習樂句。每兩頁介紹一個單元，左頁為練習樂句，右頁為演奏法解說。基本的設計雖然是從任一頁開始練習都可以，但還是希望大家從自己喜歡的單元，或是自己比較弱的方面開始照順序練習下去。每一個練習單元裡都有一個難度最高的主樂句，但對於無法達到主樂句程度的吉他手們，另外也有三個不同程度的練習樂句。因此也不需要擔心自己只是初學者的程度，一樣可以繼續練習。另外一方面也可以讓對自己的手腕分常有自信的人，有機會回到基礎技巧上，仔細確認自己的技術。

　　MP3中收錄主樂句的示範演奏。透過示範演奏可以抓到在譜面上不易了解的節奏、指法、或是Picking的微妙運用，可以增加練習的效率。

　　被稱為『超絕派』的電吉他技巧，也正如其名地難度非常高。不過，抱持著要達到高標準的決心來練習，最後一定能彈出來的！現在開始各式各樣眼花撩亂的練習就要登場，希望大家即使彈不好也不要放棄，繼續挑戰！要踏入能讓你成為超強吉他手的地獄訓練之旅前，要想像一下『吉他手光明的未來＝天國』。要走這條往天國之路，請先帶著勇氣，進入這個練習的地獄…

第壹章
喚醒指法地獄
【強化左手樂句集】

為要成為超絕吉他手而來到這個練習地獄的小鬼們！
我們要從『喚醒指法地獄』開始，
把你虛弱的左手訓練起來！
「手不聽使喚，做不出我想要的動作」、
「手指張不開」、「一下就累了」
這些都是很常見的，想要解除這些惱人的問題，
就要可以忍受地獄訓練的苦難！
已經覺悟，準備好要受苦的人先進來吧。

乞求指板娘～ 半音階～之一～

左手指型訓練樂句 1

地獄の格言

・首先要讓各隻手指能自由地移動！
・要記住吉他上各弦的間距！

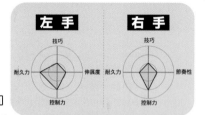

LEVEL

目標速度 ♩=160

線上演奏
MP3 TRACK 01

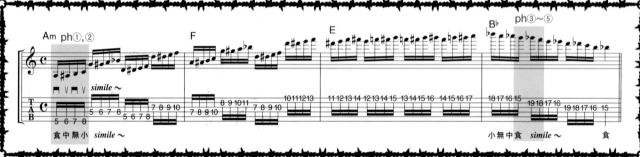

指板對於吉他手來說，就像是『夢』和『羅曼史』一般有無限延伸的可能。首先要學會手指按順序活動的動作。先從食指→小指；相反的再從小指→食指這兩種順序，接著是要讓手指習慣跨弦移動時各弦的間隔。要能正確無誤地彈出來十分重要。

彈不出主樂句的人，先用下面的句子修行吧！

梅 標準的試練＝手指的練習從這裡開始。目標要放在正確性而不是速度！

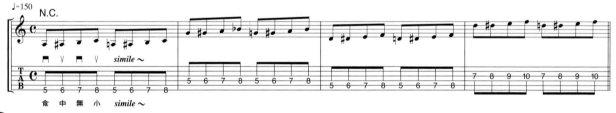

竹 下一步是邊彈邊想要移動到哪一條弦上。

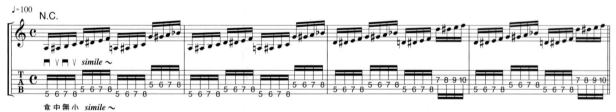

松 在同一條弦上做橫向移動，音和音中間絕對不能斷掉！

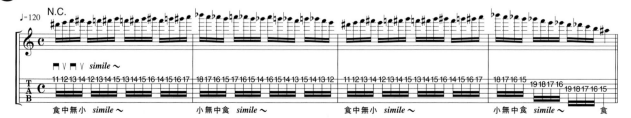

注意点 1 【左手】

小指壓弦的同時
其他的手指絕不能離開弦

首先要確認左手基本的壓弦方法。從食指開始，接著中指、無名指、小指按順序接著壓弦時，要注意壓完弦的手指不能離開弦。也就是說在小指壓弦的時候，如照片2所示，四隻手指都留在弦上的動作很重要。照片1是不正確的示範，當然「我這樣也彈地很好啊！」的人也不是沒有，但是這種彈法會浪費很多力氣，帶給手指及手腕不必要的壓力和疲勞，也無法加快速度。看起來也很不好看！彈再慢都沒關係，重點是手的動作一定要正確。基本的東西就想要偷懶的人，後面就等著哭吧！

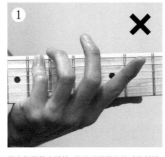

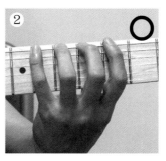

用小指壓第六弦第8格的時候其他的手指離弦

在彈習慣之前一定會覺得很困難，但是像這樣用小指壓弦時其他的手指不離開指板是非常重要的。

注意点 2 【左手】

接著要壓弦的手指要
在空中預備好！

在如本練習的半音階樂句中，同一條弦上依照手指順序壓弦的動作非常重要。在這個單元中，加了很多機械化的跨弦移動。練習前半部時要一面彈一面注意食指的移動。一定要確認現在所彈的把位，和接著要彈的把位，才能做出順暢的移動。在第3小節的橫向移動上，要把注意力放在食指的位移上。第4小節小指→食指的彈法部分，重點是在食指壓弦時，接著要壓弦的小指需要在空中作預備（照片3~5）。

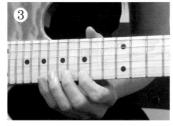

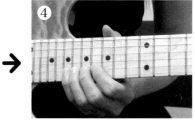

壓第一弦第15格時，接下來要壓弦的位置須先確定。

小指壓弦時，當然其他的手指也都要預備好…

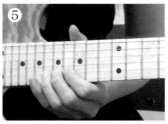

小指一離弦，就會發出第二弦第18格無名指壓住的音。

注意点 3 【右手】

降低Picking的軌道做出跨弦

要注意在第1小節和第2小節跨弦時的Picking動作。在這個句子中每次換弦時的最後一個撥弦動作都是Up picking。為了要能順利地移動到下一條弦上作Down picking，依右圖的方式縮小Picking的動作是十分必要的。這是敵人我都覺得挺辛苦的一件事…想要彈地漂亮、乾淨，秘訣就在於要記住做完Up picking的動作後，要馬上轉換成彈Down picking的姿勢。一定要仔細看著自己右手的動作來練習。可以用鏡子來幫助你確定右手的動作。

圖一 減少無謂的Picking動作

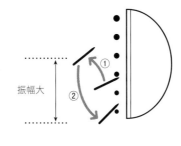

✗ Picking的振幅大，浪費的動作就大

振幅大

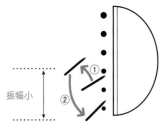

○ Picking的振幅小，浪費的動作就小

振幅小

乞求指板娘~ 半音階~之二~

- ‧ 專注練習四隻手指動作的速度！
- ‧ 用空刷保持節奏的正確！

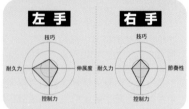

LEVEL

目標速度 ♩ = 160

線上演奏
MP3 TRACK 02

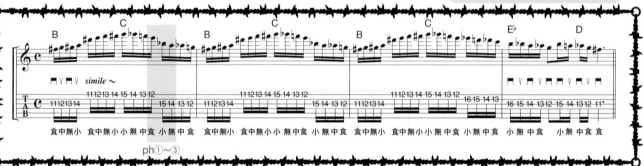

ph①~③

這個樂句要求從食指開始到小指，以及反過來小指到食指按照順序的動作要迅速確實。位置固定在第一弦到第三弦上，並不會太難彈。一定要注意在雙手移動到不同弦上時，節奏要保持穩定。

彈不出主樂句的人，先用下面的句子修行吧！

梅 首先是要注意食指和小指的移動來練習

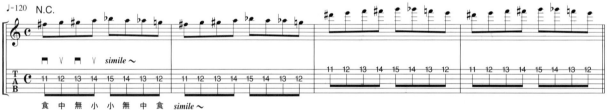

竹 精通同一弦上橫向的移動

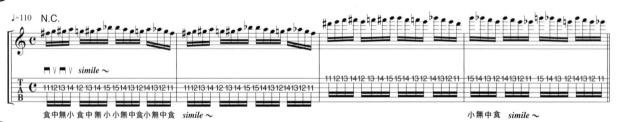

松 加上跨弦時，要注意上行是以食指開始；下行則以小指開始動作。

注意点1 左手

要把注意力集中在食指和小指的動作上！

和P10要求正確性的樂句相比，本練習的目標是要專精換弦的動作，以及手指的移動。重點在於從第三弦開始往第一弦做上行移動時要注意食指；從第一弦開始往第三弦做下行移動時要注意小指。特別是小指的移動，小指的動作較不敏捷，因此必須在當食指彈前一個音時，小指就在空中做好預備動作（如照片1~3）。這種類型的『空中必殺絕技』，是技巧派吉他手所不可或缺的。也是半音階樂句上決不能缺少的技巧。第4小節加上了些許節奏的變化。這是一個反覆兩次『噠咯噠咯噠 噠-』這種節奏的變化樂句，要避免因為想在『噠-』的長拍上讓稍做食指休息，而使節奏混亂的情況發生。

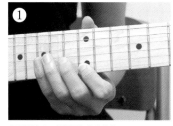

食指壓弦時，小指要在空中待命

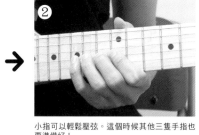

小指可以輕鬆壓弦。這個時候其他三隻手指也要準備好！

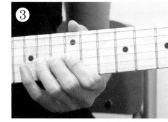

先想到接下來的壓弦動作也非常重要！

注意点2 右手

彈空刷弦時一定要嘴裡跟著唱節奏

在這個句子當中，保持最後利用"■ V ■ V"交替撥弦的16分音符節奏非常重要。或許前三個小節的節奏都維持地不錯，但是第4個小節的變化節奏可能會出現問題。嘴裡一面唱『噠咯噠咯 噠-』這個節奏時，右手要掌握好『噠-』長音部份『-』的時間點，一面做出在空中刷弦的空刷動作（圖一）。只要做出這種空刷的動作，讓手保持刷弦的運動，就較容易掌握、保持節奏感。沒有辦法做出空刷來保持節奏的吉他手們，請先仔細看右圖，確認Picking的動作順序。在精通這種彈法之前，一定要不停反覆練習！

圖1 幫助維持節奏的空刷動作

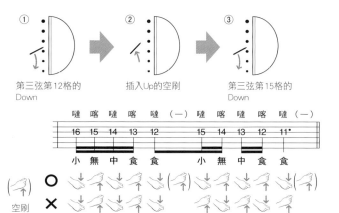

① 第三弦第12格的Down　②插入Up的空刷　③第三弦第15格的Down

噠	喀	噠	喀	噠	（一）	噠	喀	噠	喀	噠	（一）
16	15	14	13	12		15	14	13	12	11	
小	無	中	食	食		小	無	中	食	食	

○ 空刷　×

專欄1

地獄使者的建言

目標是技巧派吉他手，握琴頸的方式也是關鍵！

左手手型的部份可以方為兩大類。第一類是利用大拇指緊握住琴頸的所謂『Rock式』握法（照片4）。這種握法較容易做出推弦或顫音（vibrato）等技巧，大部分以藍調為主要風格的吉他手大都使用此握法。受70年代搖滾樂影響的人也常用。第二類是讓大拇指輕靠在琴頸背面的『古典式』握法（照片5）。與『Rock式』相比，手指的伸展較容易，一般來說較適合速彈。記住要依照不同的樂句，交換使用兩種不同的握法。

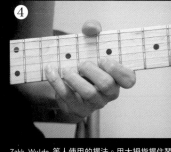

Zakk Wylde 等人使用的握法。用大拇指握住琴頸，可以輕鬆的彈出推弦。

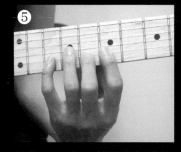

大姆指在琴頸的背面，使其他的手指容易伸展開。新古典派的吉他手較常用的握法。

第三

乞求指板娘～ 蜘蛛運動

各指獨立運動樂句

地獄の格言

・在做出特殊動作之前各指要能獨立運動！
・挑戰不同弦上的交替撥弦！

LEVEL 目標速度♩＝100

線上演奏 MP3 TRACK 03

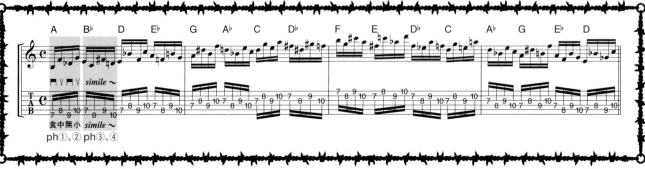

食指與無名指、中指與小指兩組手指的組合動作不斷交替，看起來就像是蜘蛛在移動。各指要能獨立運動並不容易，手指站不起來的話又無法彈出乾淨、漂亮的音色。更何況還要彈在不同的弦上。要冷靜的把它給解決掉！

彈不出主樂句的人，先用下面的句子修行吧！

梅 從掌握食指與無名指、中指與小指兩組手指的組合動作開始吧！

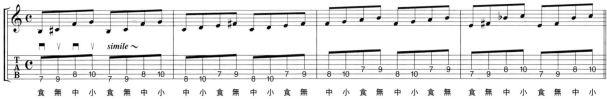

竹 接著是食指與中指、無名指與小指的組合。無名指與小指的組合將會是你第一個碰壁的地方。

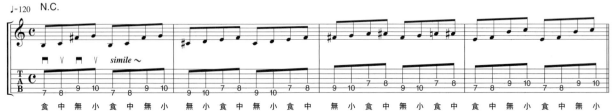

松 事實上這個句子比主樂句難度還更高。要專注無名指與小指的組合動作！

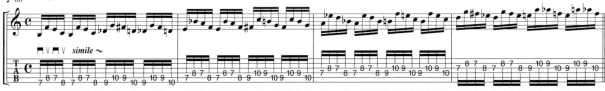

注意点1 左手

讓指頭漂亮的站起來
注意不要無謂地用力

在這個句子中，因為不停在換弦，所以手的位置是驅動音型的關鍵。還要讓手指能如照片2和照片4的範例一樣站起來。另外，讓手指站起來時不要過度用力。習慣用力的話，第一個關節反而容易壓到周圍的弦。想避免這種狀況，就需要試試看以大拇指壓住琴頸的方式來壓弦。如果能真正理解從食指到小指的四隻手指都需要配合在琴頸後面的大拇指一起握住琴頸的動作，不管用多小的力氣就都可以穩穩的壓好弦了。說來說去還是平衡最重要！大拇指的位置還要多花時間研究，但無論如何不要變成照片1和照片3的狀態。

無名指與小指同時壓弦時其他的手指離開指板。

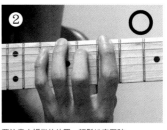

要注意大拇指的位置，輕鬆地來壓弦。

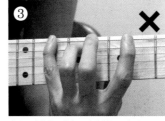

食指和中指離開指板，小指就趴下來了。

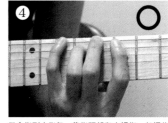

從食指到小指每一隻指頭都和大拇指一起握住指板。

注意点2 右手

Pick動作稍微拉大
可以防止刷弦時出錯

如果只理解注意點1左手壓弦的重點，還是沒有辦法把這個樂句彈好。還需要確實掌握如右圖所示「內側撥弦（inside picking）」與「外側撥弦（outside picking）」的小技巧。用內側撥弦時，先用Down彈完高音弦，再用Up彈低音弦時會不小心撥到高音弦。要解決這個問題，需要在Down彈完高音弦後，把Pick稍微向外拉開再用Up彈低音弦。用外側撥弦時，是容易在用Down彈完低音弦後不小心撥到高音弦。要在Down彈完低音弦後，把Pick稍微向外拉開再用Up彈高音弦。在習慣這個動作之前一定會一直彈錯，請好好努力，漸漸地就習慣成自然。

圖一 內側撥弦與外側撥弦

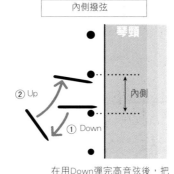

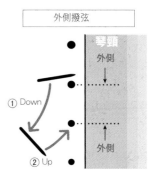

在用Down彈完高音弦後，把Pick稍微向外拉開再用Up彈低音弦

在用Down彈完低音弦後，把Pick稍微向外拉開再用Up彈高音弦

專欄2

地獄使者的建言

一開始想要讓手指站起來的時候，每個人都會用力過度。但是這樣的話，不僅會讓關節彎曲、手指也站不住，還會無法發出琴聲（照片5）！第一個重點就是要讓指頭能漂亮地站好。當左手在指板上做出壓弦動作時，要用右手依照片6的手型調整左手的姿勢。怎麼調都調不好的人，要試試看用不同的方式調整琴頸後方大拇指的位置，以拇指第一關節的側面貼住琴頸為佳。食指到小指四隻手指和大拇指一同夾住琴頸的話，五指的施力相當，壓弦就變容易了！

讓手指漂亮地站住 秘訣就在於大拇指！

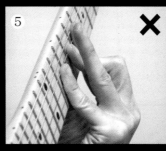

「我想彈吉他！」—不過卻一個音都發不出來…太過用力就是問題的根源！

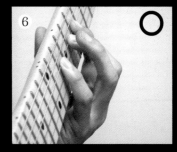

加上拇指，用五隻手指一起施力，達到平衡、正確的壓弦。不要用蠻力啊！

乞求指板娘～ 最終章─伸展篇

鍛鍊無名指及小指的伸展練習樂句

- 以無名指及小指為中心擴張手型！
- 要牢記各指肌肉的使用方法！

LEVEL

目標速度 ♩＝115

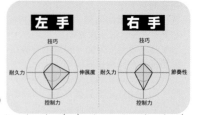

線上演奏
MP3 TRACK 04

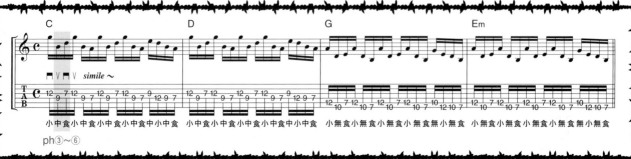

ph③～⑥

為什麼厲害的吉他手們手指可以這麼靈活？特別是伸展開來的手型格外美！這個樂句就用了各種能伸展無名指及小指的招數，來訓練你的肌肉，讓你變成手指伸展運動的專家。

彈不出主樂句的人，先用下面的句子修行吧！

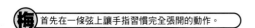

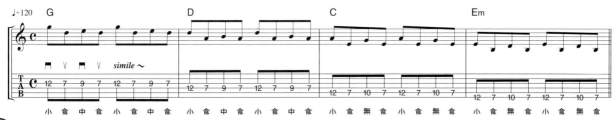

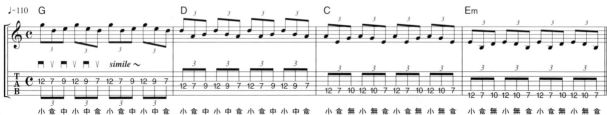

注意点 1 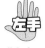 左手

拇指要朝上來對應伸展的動作

敵人的學生當中，為手指伸展不開而感到十分苦惱的吉他手們也大有人在。因為手指無法伸展而感到苦惱的人其實比想像的多。有這種煩惱的人，要檢查一下自己是不是讓拇指向側面琴頭的地方，並且用力過度。像照片1的圖示，手指就不可能打得開。拇指朝上抵住琴頸的動作是非常重要的（如照片2）。也可以試試看使用P13專欄中介紹的「古典式握法」。拇指的方向調整好後，其他手指就可以隨心所欲地伸展了。

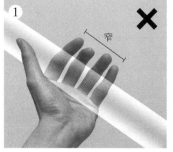

拇指橫握，指腹完全貼在琴頸上，其他手指怎麼可能張地開呢？拇指的方向很重要！

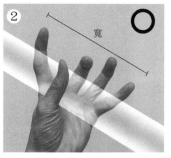

試試看拇指朝上，用手指的側面貼住琴頸。從食指到小指，每一隻手指都能自如地伸展。

注意点 2 左手

絕對要固定食指和小指的位置！

左頁的練習樂句適合用「古典式握法」來彈奏。整體上需要注意的重點是當食指和小指在弦上移動時，食指不可離弦。如果食指離弦，其他手指就無法伸展。中指壓弦時也是一樣。食指和小指要保持在第7格到第12格間命（如照片5照片6）。彈不好的時候要檢查一下拇指的位置和方向。第3小節和第4小節，無名指壓弦的動作較難。彈不好的話請稍微把拇指從琴頸背的中心往下移。在極度伸展的狀態下彈奏時，也有很多專業的吉他手會讓拇指從琴頸下方來支撐。

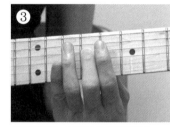

錯誤伸展示範－食指往小指的位置靠過去。

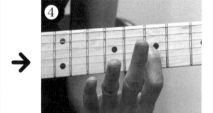

用食指壓弦時小指離開弦也是錯的。

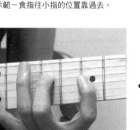

用中指壓弦時也一樣，小指要留在第12格。

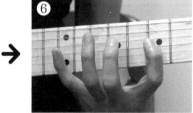

用食指壓弦時，小指依然留在第12格的位置做預備。

專欄3

地獄使者的建言　　地獄肌腱炎體驗記

中級到高級程度的吉他手容易有一個盲點－不注重基本的手型。彈到一定程度以後，就會用自己的手型，只做左手的速度練習。但這常常都會變成讓左手的肌肉增加負擔，又沒什麼效果的練習，漸漸會變成很嚴重的問題。之所以這麼說，是因為這是在下我的親身體驗啊！下面就來跟大家分享一下我的經驗。

很多年前，只要碰到彈不好的句子，我就開始埋頭苦練強化左手的練習。這樣還不夠，還要做圓滑奏的練習…但是只要一認真練左手就開始痛了。這就是脆弱的肌肉在暗示我，不要再做這種超級自虐狂的舉動了。左手的疼痛已經成為事實，但是我還是不以為意，當作是一般的肌肉痛，繼續挑戰難度更高的伸展動作。不過接下來的幾天，疼痛都沒有消失，我只好把吉他放在一邊，到醫院去檢查。結果醫生說『哎呀！這是很嚴重的肌腱炎啊！！』……謝謝大家。如果忽略基本的手型，不僅彈不快，連身體都會搞壞啊！為了不讓這種悲劇再發生，還是回頭去研究一下基本的手型吧！

一旦受傷就不能練習了啊！要習慣正確的動作真的非常重要啊！

第五

單弦 Go！

小型Neo Classical風單弦樂句

・熟練三指一組的手指組合！
・要成為單弦橫向移動大師！

LEVEL

目標速度 ♩=170

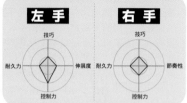

線上演奏
MP3 TRACK 05

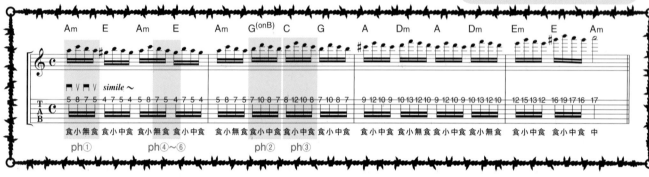

以速彈為目標的吉他手們一定都曾經仰慕Yngwei。用速度把古典又優美的旋律射入人心！這到底是天使還是魔鬼呢？
快來挑戰誘人的Yngwei風音階吧！速彈的第一步就是－衝破單弦樂句的速度極限！

彈不出主樂句的人，先用下面的句子修行吧！

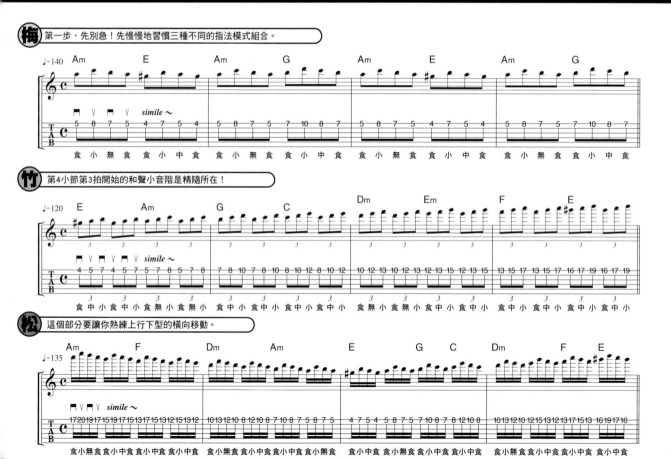

注意点1 理論

Neo Classical界的必修音階－和聲小音階

第一步，以A音（第一弦第5格）開始彈奏右圖所示的兩階。立刻會發現從A開始算起，兩個音階的第七音相差了半音（在自然小音階上第七音是G；在和聲小音階上第七音是G♯）。這個差異就讓這兩種音皆有不同的音色效果。比較起來好像和聲小音階感覺比較不那麼像古典樂…Neo Classical風格的吉他手們常用的就是這個和聲小音階。不過他們可不只是用這一種音階從頭彈到尾而已！也常常能聽到配合和弦、調性而交錯使用自然小音階，變化較多的彈法。

圖1 A自然小調音階 與 A 和聲小調音階

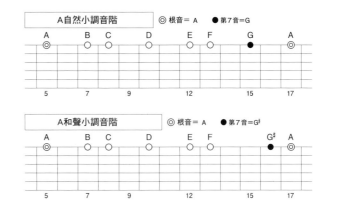

注意点2 左手

要學會三指一組的指法模式

要彈好這個句子，一定要學會並牢記如照片1-照片3所示，三指一組的指法模式。這三種模式也可以對應一般的大調音階和小調音階，所以一定要學起來。在和聲小調音階的情況下，也可以使用其中兩種模式再加上特殊的伸展動作（圖1 第一弦第12格、13格、16格的模式；以及第一弦第13格、16格、17格的模式）。但是在這個樂句的第3個小節開始轉調（第1、2、4小節是A小調；第3小節是D小調），就不能再用這兩種指法模式了。無論如何，喜歡Neo Classical風格的人一定要把這兩種指法模式練起來。

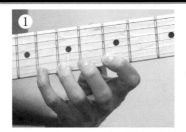

食指、無名指、小指的組合。無名指要站起來。

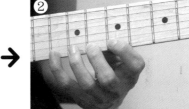

食指、中指、小指的組合。這應該是最簡單、最好彈的一種。

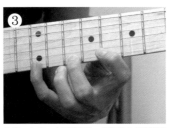

食指、中指、小指的組合。要注意大拇指的位置。

注意点3 左手

要解決這個樂句的關鍵就是食指的高速移動！

在這個樂句中，都以第一個音：食指；第二個音：小指；第三個音：中指或無名指；第四個音：小指這樣的順序反覆彈奏出四音一組的音型。其中要注意的是以食指開始又以食指結束的部分。也就是說想要把這個句子彈好，一定要注意食指的移動是否正確（照片4-6）。實際彈奏時，移動食指後（照片6）的Down picking音可加一點重音。這樣一來可以確實抓到四音一組音型的第一個音，也較容易維持每一組的速度。彈奏時要保持「每四個音往前推一次」的感覺。

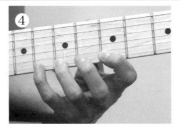

用無名指壓住第一弦第7格音。同時要預備下一個食指的動作。

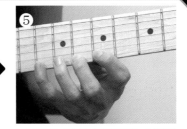

以食指壓弦，同時要意識到食指下一步的移位動作。

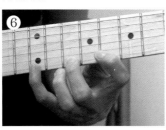

食指移動後小指就要準備好。

第六

雙弦GO！

Andy Timmons風的雙弦樂句

・換弦的感覺＝記住各弦間隔的距離！
・要養成不讓左手發出不必要的雜音！

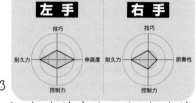

LEVEL 目標速度 ♩＝160　　線上演奏 MP3 TRACK 06

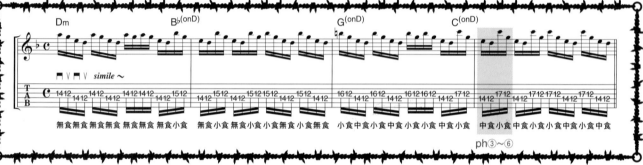

這是在兩條不同弦上，以每兩個音重複一次的方式反覆移動的樂句。換弦時一定要要求左手不能發出無謂的雜音，正確無誤地演奏。中間也有會讓你節奏混亂的部分，一定要練順！

彈不出主樂句的人，先用下面的句子修行吧！

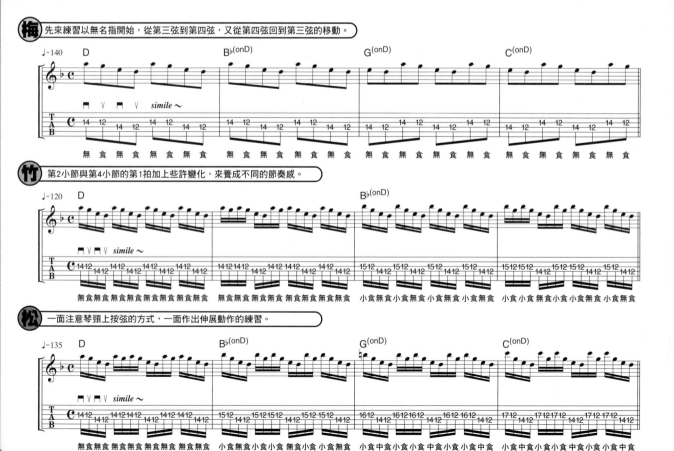

梅 先來練習以無名指開始，從第三弦到第四弦，又從第四弦回到第三弦的移動。

竹 第2小節與第4小節的第1拍加上些許變化，來養成不同的節奏感。

松 一面注意琴頸上按弦的方式，一面作出伸展動作的練習。

注意点 1　左手

禁止用食指同時壓住第三弦和第四弦的第12格！

這個樂句上第一個要注意的是食指在第12格上的壓弦方法。句子的最後連續用食指壓第三弦和第四弦的第12格，但是這裡不可以同時壓住兩條弦！（照片1）…在這裡雖然說的那麼絕對，但事實上這種在兩弦間往返的用法，或是在多用五聲音階的搖滾樂上，也經常出現需要同時按兩弦的情況。不過同時壓弦的話，就不能在食指要壓不同琴格的樂句，以及包含跨弦的樂句上。所以實際在練習這個樂句時，食指的動作需像照片2一樣（這是壓第三弦時的樣子），一次壓一條弦，而不是同時壓住兩條弦。雖然很難練，不過修行就是這麼一回事啊！

食指同時壓住第三弦和第四弦的第12格，這種彈法就不能運用在其他樂句上。

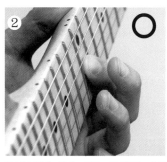

用食指壓住第三弦第12琴格，養成這種一次只按一個琴格的習慣，未來要如何移動都不成問題！

注意点 2　左手

伸展的同時也要預備好後面的壓弦動作！

實際演奏這個樂句時，第一個需要大家注意的是，第1小節第4拍的第15格；以及第3小節第4拍第17格的壓弦。這裡會有一點好像節奏要改變的感覺，要注意節奏的差異。在練熟以前要把它當作是一拍彈四個音，不要分割。接下來的重點是第4小節需要伸展的樂句。特別是第1拍要壓第三弦第17格時（照片5），要注意食指的位置。小指壓弦的同時，食指要往第三弦第12格移動是另外一個重點。還要仔細閱讀下面的專欄，從第四弦移到第三弦時，不僅要壓住第三弦的音，也要用食指稍微碰到第四弦，做出消音的動作。別忘了處理雜音的方法非常重要。

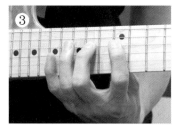

用中指壓住第四弦第14格。接下來的食指要做好準備。

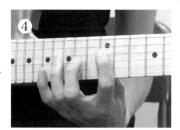

用食指壓住第四弦第12格。小指要在第三弦上預備。

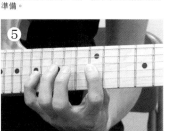

用小指壓住第三弦第17格。食指要往第三弦第12格移動。

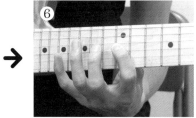

用食指壓第三弦第12琴格的同時，要碰到旁邊的第四弦。

專欄4
地獄使者的建言

如果左手沒辦法做出消音（Mute）的動作，就不能彈速彈了嗎？！

為什麼那些專業的吉他手們可以彈出沒錯誤、沒雜音，好聽的音樂呢？這個迷思的關鍵之一就是－左手食指做出來的消音。這是一個看了都不見得會懂的小技巧，所以我們一定要先來看一下右邊圖一。用食指壓弦的同時，要稍微碰到上下相鄰的另外兩條弦。這樣就可以把相鄰兩弦的音悶掉。實際的用法請看照片2壓第四弦第12格的情況。用食指的指尖觸碰第五弦，還有在照片上很難看得出來，不過用指腹的部分接觸第三弦。不管你的手動多快，如果雜音多的話聽起來就不像速彈。這種消音的方法，平常就要注意，一定要讓它成為你的習慣！

圖一 食指的消音

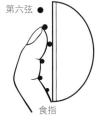

第六弦

食指

用指尖消掉第五弦，第一弦到第三弦則用指腹。

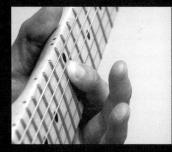

食指壓住第四弦第12格，用指尖消掉第五弦，並用指腹消掉第三弦。

第七

多弦GO！

George Lynch風琶音樂句

地獄の格言

・完全征服和弦變化！
・學會讓手指站好的使力方法！

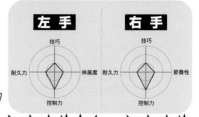

LEVEL

目標速度 ♩＝90

線上演奏
MP3 TRACK 07

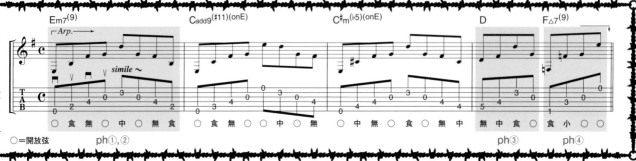

○＝開放弦　　　　ph①,②

想要彈出優美的吉他，每一個人都一定要彈琶音（分散和弦）的啦！在這個練習中，一弦一弦壓好，加上正確的Picking很重要。來重溫一下「只要把和弦壓好就是搖滾樂」的年代。

彈不出主樂句的人，先用下面的句子修行吧！

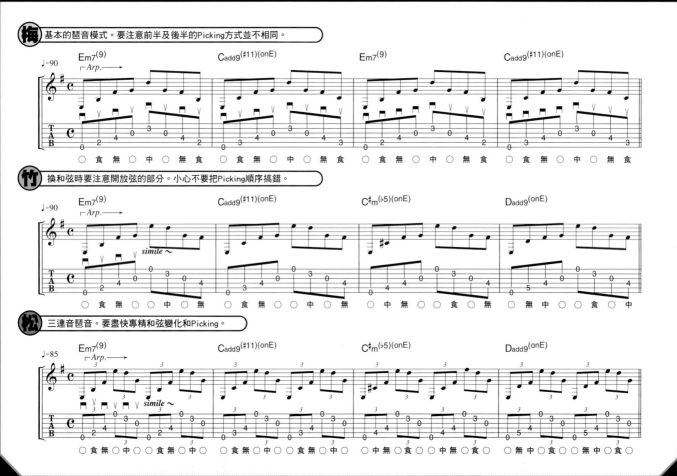

梅　基本的琶音模式。要注意前半及後半的Picking方式並不相同。

竹　換和弦時要注意開放弦的部分。小心不要把Picking順序搞錯。

松　三連音琶音。要盡快專精和弦變化和Picking。

注意点1 左手

指頭可以站好的話，就能彈出一個一個漂亮的音！

琶音（分散和弦）也就是把和弦音一個一個分開彈出來。這裡是讓你挑戰在抒情曲中，常用的Clean tone琶音。琶音就是要讓每一弦上的音不互相重疊，清楚地彈出來，因此鄰近弦的消音變得非常重要。先試壓第一小節的Em7$^{(9)}$這個和弦（照片1）。食指或其他手指如果在壓和弦時無法站好的話，多少有點傾斜沒有問題，但是要能讓接觸其他弦的消音動作有支撐點。像這種包含了開放弦音的和弦，和一般的和弦相比，所需要做的消音較少。但是要注意步要讓手指用力過度，或是手指垮下來（照片2）。

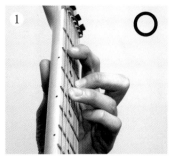
手指要站起來，壓弦同時觸碰鄰近弦作消音。在琴頸後方的大拇指也要做出壓琴頸的動作為佳。

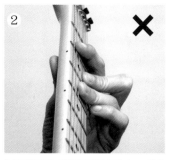
這種手型不對。關節會這樣反摺的人，一定會稍微把弦往下拉。手指一定要站起來才行。

注意点2 左手

要把琶音當作旋律來演奏！

一定要照著譜來演奏這個樂句。你大概會認為『這是一定要的啦！』但是琶音除了和弦要按好，Picking也很重要，必要的話Picking的方式和譜上稍有不同沒關係。這裡並沒有強調右手的練習，但是請照著譜上的標記彈奏。琶音也是旋律的一種，所以音要能像唱歌一般地連在一起是非常重要的。特別是第4小節（照片3-4）和弦的指型變化大，如果不能敏捷地移動，音就無法連在一起，旋律也就被拆開了。無法瞬間轉換和弦的人，可以試試看先壓根音（D和弦根音在第五弦第5格，Fmaj7和弦根音在第六弦第1格），然後其他手指再壓到正確的位置上。

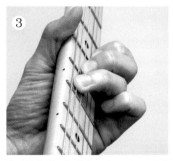
第4小節第1拍及第2拍的D和弦。因為要發出第三弦的開放弦音，所以壓住第四弦第4格的中指一定要站好，不能碰到第三弦。

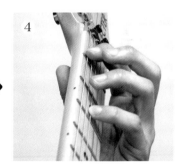
第4小節第3拍及第4拍的Fmaj7（9）和弦。壓住第四弦第3格的小指，以及壓住第六弦第1格的食指，都不能碰到第三弦。

專欄5

地獄使者的建言

在抒情曲中經常出現的Clean tone琶音。能做出簡單又有張力的琶音組合，說是全看吉他手的sense一點也不為過。Dokken的抒情名曲『Alone Again』的前奏中，16分音符的琶音閃爍著George Lynch的光彩。Bon Jovi『Wanted Dead or Alive』中的琶音是以12弦的吉他演奏，厚實豐富的音色就是最大的特色。最後一張是TNT『Tonight I'm Falling』中的琶音，這是一首重口味的抒情歌，也依然帶有旋律性。

向達人看齊！琶音名曲介紹！

Dokken
『Alone Again』
Tooth and Nail 專輯

Bon Jovi
『Wanted Dead or Alive』
Wild on the Street 專輯

TNT
『Tonight I'm Falling』
Intuition專輯

第八

五聲音階 GO！

Zakk Wylde嫡傳五聲音階

· 完全掌控縱橫天下的五聲音階！
· 增強左手右手同時移動的能力！

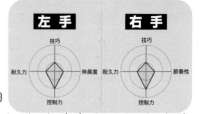

左手　右手

LEVEL

目標速度 ♩= 140

線上演奏
MP3 TRACK 08

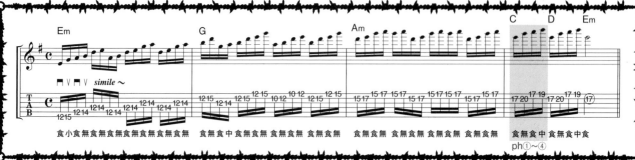

時而如泣如訴、時而化身強力速彈…這就是在搖滾樂精神屹立不搖的五聲音階。這裡的目標是要能自由操控搖滾樂必用的五聲音階，請牢記音階的音型模式，也要增強運指的能力。

彈不出主樂句的人，先用下面的句子修行吧！

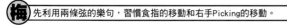

梅 先利用兩條弦的樂句，習慣食指的移動和右手Picking的移動。

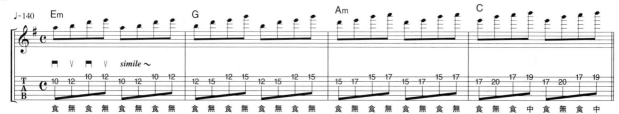

竹 接著是三弦的練習，要熟練上型的樂句。

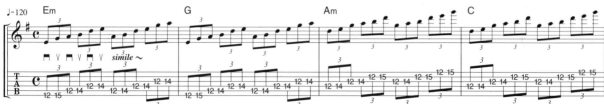

松 利用在兩弦間反覆的樂句養成速度感！

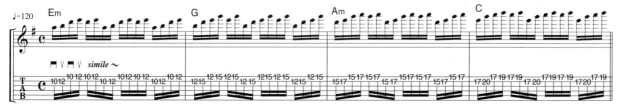

24

注意点1 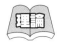 理論

要學會也和搖滾樂很麻吉的小調五聲音階！

一般大家最熟悉的五聲音階指型就是小調五聲音階指型。但是根據和弦及調性的不同，會有各種不一樣的解釋方法，同一個位置的五聲音階也會有各種不同的名稱。在這裡礙於字數無法做最詳盡的解釋，所以只就這個樂句中用到的小調五聲音階來解釋。「五聲音階」就是「有五個音的音階」的意思，也就是把自然小音階上的第二音及第六音這兩個音拿掉所形成的音階（圖一）。把這兩個音拿掉之後，小調音階的陰暗感也隨之減少，帶出了些許「芭樂味」，也和搖滾樂十分相稱。這就是為什麼說到搖滾樂，大家會異口同聲地說「就是五聲音階啊」了！

圖一 小調五聲音階

E自然小調音階　　◎根音＝E　△第2音＝F♯　□第6音＝C

E小調五聲音階　　◎根音＝E

這是五聲音階的基本型。務必要學會。

注意点2 左手

彈出像Zakk一樣既豪放又細膩的演奏

這個樂句以E小調五聲音階為主體所構成。第1小節及第2小節是以第六弦第12格開始往上，共有三個兩音一組的音型指法。壓第12格的當然是食指，但要記住一次只壓一條弦。另外在換弦移動時食指消掉鄰近弦音的動作也十分重要。例如第4小節第1拍上，以食指壓第一弦第17格的同時，需要用指尖輕觸第二弦（照片3）。這種細微的壓弦差異，就是達人和普通人差異的關鍵！另外也有些許節奏變化出現，請注意維持16分音符的節奏。

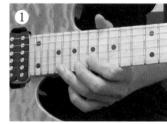

用食指壓第二弦第17格。接下來要壓弦的無名指要在空中預備。

用無名指壓第二弦第20格。也不要忘記準備下一個換弦的動作。

用食指壓第一弦第17格。要稍微碰到第二弦來做消音。

接著要用中指壓弦時，還是要用食指消掉第二弦音。

專欄6

地獄使者的建言

這裡要跟大家介紹使用五聲音階的眾多名家中，三位炙手可熱搖滾吉他手的作品。首先是Michael Schenker領軍的MSG的第一章專輯。裡面滿載了極富旋律性的五聲音階樂句。接著是說他是「最Powerful的五聲音階第一人」也不為過的Zaak Wylde為首的樂團—Pride & Glory的同名專輯。可以聽得到從Acoustic到Heavy Rock各種曲風的五聲音階樂句。最後是曾是G3成員的Eric Johnson『Ah Via Musicom』專輯，收錄了許多扣人心弦的五聲音階樂句。

向達人看齊！五聲音階名專輯介紹

MSG
Michael Schenker Group
『The Michael Schenker Group』

Pride & Glory
『Pride & Glory』

Eric Johnson
『Ah Via Musicom』

大調音階GO！

基礎的大調音階樂句

- 養成能找到正確大調音階的能力！
- 記住音階的各種把位！

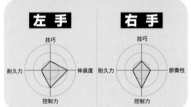

LEVEL

目標速度 ♩=135

線上演奏
MP3 TRACK 09

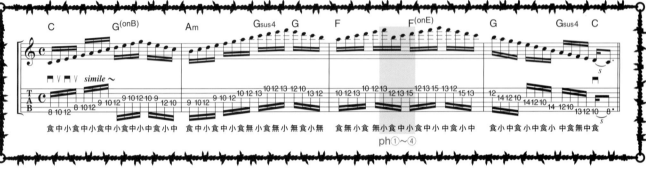

音階音的排列組合在指板上有無數種，因此儘可能地記住各種常見的把位非常重要。這個樂句是以兩種把位構成。重點是要養成大調音階的感覺。

彈不出主樂句的人，先用下面的句子修行吧！

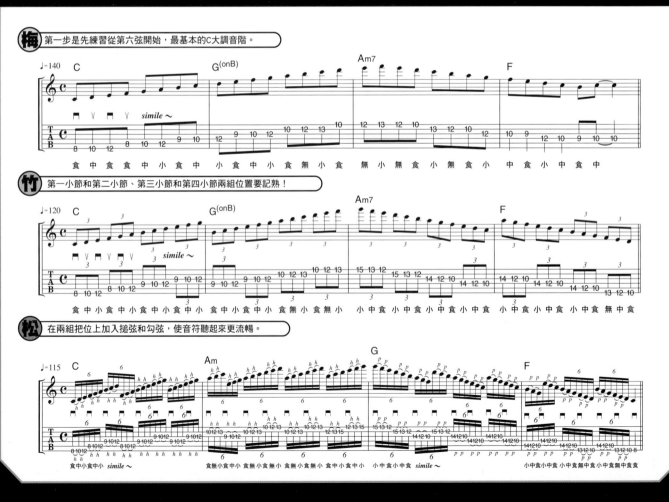

梅 第一步是先練習從第六弦開始，最基本的C大調音階。

竹 第一小節和第二小節、第三小節和第四小節兩組位置要記熟！

松 在兩組把位上加入搥弦和勾弦，使音符聽起來更流暢。

注意点1 理論

熟記多個大調音階的把位很重要！

樂句中所使用七個音的大調音階，其音階音的排列規則如右圖1-a所示。簡單的說就是我們最熟悉的「Do Re Mi Fa Sol La Ti Do」。最容易記憶的大調音階把位就是圖1-b所列舉出來的把位1。但由於吉他上有很多琴格，大調音階就也會在其他位置上出現。在以C音（例如第六弦第8格）為中心的「把位盒」（注）上，可以很容易就記住C大調音階的位置，但只使用一種C大調音階就想要做出很多變化的旋律是不可能的。不過實際上只要掌握構成大調音階的七個音，並能正確的按出每一個音的位置，在任何地方都可以彈出C大調音階了，請自己研究其他各種把位。

圖1-a 大調音階音的排列

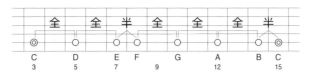

（例C大調）　◎根音＝C

圖1-b 指板上擴大的C大調音階

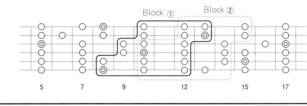

注 把位盒：原文是Block position。能在指板上稍微左右移動（約移動1-2琴格）的音階把位指型。也有人稱它為Box position。

注意点2 左手

一面彈要一面在腦海中想像指板的樣子

這個樂句使用到了圖1-b Block 1 和Block 2兩個位置。實際彈奏時的重點是，除了跟著譜上的音符來彈奏之外，還要一面在腦海中想像這兩組音型。特別要集中注意力在第3小節的第2拍上轉換位置的地方（照片1-4）。精通這種音階練習之後，最終可以達到眼睛不必看指板，在腦中就可以看見整個圖形的境界。「只要在頭腦裡想像指板的樣子，就可以創造出音階來了」……寫這種矯情的話（笑），就是希望你可以有目的的持續練下去啊！話說回來，敵人曾經就在深夜不開燈的房間裡練習音階，養成對琴格和音階的敏銳度！要能隨手就彈出音階來才行啊！

① 用小指壓第一弦第13格。別忘了預備食指的動作。

② 用食指壓第二弦第12格。這裡要換把位了。

③ 用中指壓第二弦第13格。還要用食指消掉第一弦音。

④ 用小指壓第二弦第15格。也要預備接下來食指的移動。

專欄7

地獄使者的建言

大調音階V.S v小調音階

這裡要跟大家介紹大調音階和小調音階的三個不同處。圖2-a是我們前面練習的C大調音階。對應的是圖2-b的C自然小調音階。兩者間的差距在於第三音（E）、第六音（A）和第七音（B）往下移了一個半音（降低了半音）。所以主音（基準音，在此為C音）相同，但是和大調音階對照之下，就變成了小調了（♭3、♭6、♭7）。另外C和聲小音階（圖2-c）上不同的是第三音和第六音；C旋律小音階（圖2-d）上不同的是第三音。這樣分析以後，可以了解製造小調陰暗感的就是這三個音了。

圖2-a C大調音階

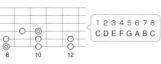

1 2 3 4 5 6 7 8
C D E F G A B C

圖2-b 自然小音階

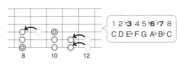

1 2 ♭3 4 5 ♭6 ♭7 8
C D E♭ F G A♭ B♭ C

圖2-c C和聲小音階

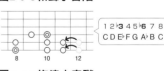

1 2 ♭3 4 5 ♭6 7 8
C D E♭ F G A♭ B C

圖2-d C旋律小音階

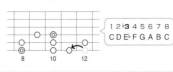

1 2 ♭3 4 5 6 7 8
C D E♭ F G A B C

把位大風吹

大幅的把位平行移動

地獄の格言

・要能瞬間移動到不同的把位上！
・再一次確認壓弦和離弦的動作！

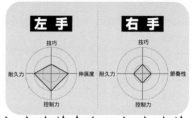

| 左手 | 右手 |

LEVEL

目標速度 ♩＝160

線上演奏
MP3 TRACK 10

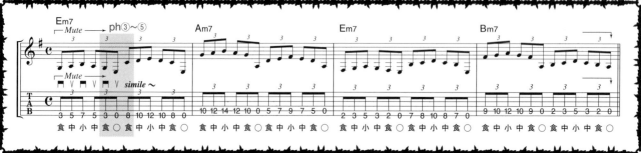

冒險家的名言是「一定還有另一座值得爬的山吧」；而對於吉他手來說，應該要改成「琴頸還很長呢」，期許自己可以縱橫指板自由地彈奏。這裡利用需要在指板上大幅移動的樂句，幫助你建立對音階的運用能力，並養成橫向移動需要的各種功夫。

彈不出主樂句的人，先用下面的句子修行吧！

梅 G大調音階上的移動。一定要先仔細地確認各指的位置。

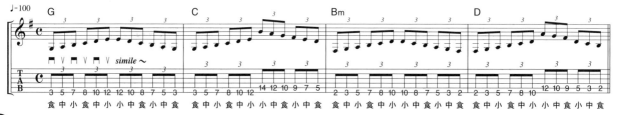

竹 16分音符、四音一組的移動。要以食指帶動整個位移。

松 和「竹」相同四音一組的移動，要注意每一組第四個小指音，連接到第一個食指音的移動

注意点1 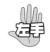 左手

平常彈的時候就要邊彈
邊注意下一個要彈的位置

在彈奏把位變化很大的樂句時，需要注意的重點是眼睛所看的位置。明明就是一件很簡單的事，但是卻出乎意料地難控制，也常常會忘記要這樣做。大家都會理所當然地看著現在正在彈的地方（如照片1）。可是明明不看也可以彈，因此眼睛要注視下一個位置是非常重要的（如照片2）。這樣的話才可以順暢地移動到不同的把位上。但是常常會因而抓不準壓弦的時機，或是更嚴重的變成無法彈出先前彈出來的味道。這種時候，就是完全靠感覺了。你可能會覺得「這什麼跟什麼啊？！」，不過大量的練習加上經驗，讓你習慣「指板上的地形」是最重要的！一定要做到不用看指板就可以彈地好的境界。

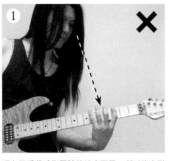

現在正看著手指壓弦的地方而已，所以沒有辦法移到下一個把位。

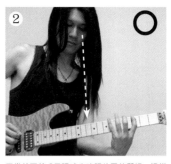

平常就要養成用眼睛先確認位置的習慣，這樣才有辦法來應付大幅度的把位變動。

注意点2 左手

再一次確認壓弦→離弦→壓弦
的基本動作

這個樂句的重點是以六個音為一個把位的單位，並且第六音是開放弦音。請先看一下第1小節第1拍和第2拍的地方。重點是用食指彈第五個音，也就是第六弦第3格音（照片3）的同時，眼睛要先看接下來的第六弦第8格。然後是放開食指撥出開放弦音（照片4）。在這個瞬間也要稍微往第8格的位置移動，這樣才可以輕鬆地彈出下一個第六弦第8格的音（照片5）。任何一個吉他手，都不可能一開始就把速度快的句子彈好，所以請不必覺得慢慢練很丟臉。要不段反覆「壓弦−手指移開−移動把位−壓弦」這個動作，直到可以不必看就能彈，成為「指板地形」的專家！

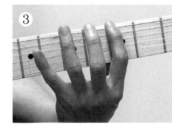 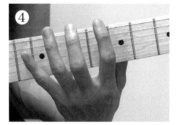

用食指壓第六弦第3格。同時要先確定一下接下來的第8格位置。

發出第六弦開放弦音的同時，食指要朝著第六弦第8格的方向移動。

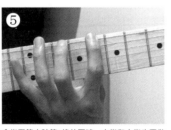

食指壓第六弦第8格的同時，中指和小指也要做壓弦的準備。

專欄8

地獄使者的建言

我的吉他拿的對嗎？

在這裡要為大家解說一下正確的姿勢。搖滾吉他手應該在坐著彈時，也維持和站著彈時相同的演奏姿勢。彎腰駝背絕對不行（照片6）。駝背的話看到指板的角度和站立時不同，手指的距離感也會變遲鈍，手肘也會張開，讓右手picking的角度和動作都改變。靠坐彈吉他（照片7）的話琴頭會朝下，增加了手腕的壓力。最好就是背挺直，吉他是正面並稍往左前方傾斜（照片8）。建議大家平常就算是坐著彈，也要使用背帶，感受和站著彈奏時同樣的姿勢。

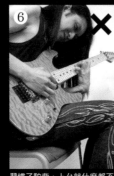

習慣了駝背，上台就什麼都不會彈了。

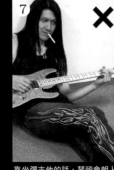

靠坐彈吉他的話，琴頭會朝上，有讓手腕受傷的風險。

建議使用的姿勢。也要記得用背帶。

地獄修行之路

亂彈吉他手 你是哪一種？

『我很認真在彈吉他啊！』這樣覺得自己很認真練，卻無法提升自己的應用力的吉他手出乎意料的多！特別是20出頭，已經覺得自己是中級班的人最常出現這種狀況。

對於這一類的吉他手，先不論他們練習的夠不夠認真，他們對於挑戰有難度的樂句都有強烈的慾望沒錯！「想要挑戰的慾望」是很重要！但是循序漸進，一步步往上爬才是最重要的！沒有仔細確實地練習，只照著自己的方法練，慢慢地一些小的壞習慣就會越來越嚴重，久而久之便成了彈奏的惡習。如果持續在這樣的循環裡，對於彈吉他的人生是一大損害。以下介紹了三種對於想要成為超絕吉他手的人而言，最容易陷入的三種情況。希望大家可以客觀地檢視自己，找出自己是否屬於下面的任何一種類型。

1. 混亂的指彈

這是最常見的一種混亂吉他手，這種吉他手的症狀是雖然手指動得很快，但是能明顯地看到手指的動作又大又亂。手指的確動地很快，乍看之下會以為很強。但是只要一錄音，或是一上台表演，缺點就會立刻露出馬腳。這種類型的吉他手，用大量多餘的動作，也容易產生不必要的雜音。不管手指動多快，只要會有雜音就算不上是速彈吉他手。要先能做到把不需要的弦消音，才算是速彈的開始。

2. 吵雜的Picking

能用電吉他刷出粗野的破音真是帥！但是說實在的，這是討論節奏吉他時才會談到的部分。很多人帶著這樣的誤會，再加上亂七八糟的速彈和掃弦，但是這充其量只是在亂彈而已。我們一定要養成能夠跟著歌曲的內容，來調整Picking力度、氣氛等的能力！

3. 超悶掃弦王

這種情況通常出現在對於自己的技巧很自滿，「ㄟ 我的掃弦很屌耶！」的吉他手身上。這種人通常是在把所有的弦都做消音的情況下彈掃弦，結果就是根本不知道他在彈什麼。掃弦的重點就是要清楚彈出一弦發出一個音的彈法，消音的動作當然很重要，但若是把全部的弦音都消掉就沒有意義了。真正的掃弦，是要在往下一個音移動的瞬間，把前一個音消掉。並且是用上行以右手為主，下行以左手為主的概念來做消音。

上述的情況，你符合幾項呢？只要有一個形容的就是你，一定要立刻改正！老實說，這三個都是在下學生時代曾經陷入過的困境…

第貳章
灼熱的Pick彈奏地獄

【強化右手樂句集】

即使擁有鋼鐵般的靈魂，卻同時也擁有一隻無法將「弦」這個獵物正確的捕獲，
無法掌控、無法任意宰割這樣無能的右手，
是無法獲得超絕吉他手稱號的。
為了讓那沒有力量，無法控制的右手改過自新，重新開始，
在這裡準備了很多恐怖的修行樂句等著你。
努力克服通過這個灼熱的Pick彈奏地獄吧！
要將吉他手的神聖武器－Pick運用自如所需的筋力和技巧，
就利用此章節培養吧！

小看下撥的話，會因為下撥而哭泣

第六弦開放弦高速Riff 1

・培養Down picking的速度和耐久力！
・成為琴橋悶音達人！

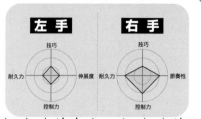

LEVEL

目標速度 ♩＝100

線上演奏
MP3 TRACK 11

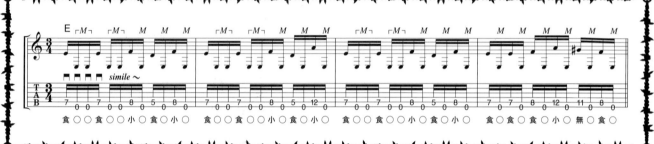

對於熱愛重搖滾的人來說，需要結合琴橋悶音的Downing picking riff是非常神聖的東西。如果用半生不熟的聲音去彈奏它，對金屬之神是非常失禮的。在這裡就是要訓練右手的耐久力，更加精確地使用琴橋悶音。

彈不出主樂句的人，先用下面的句子修行吧！

梅 首先，先記住在第五弦與第六弦之間來回下撥的感覺吧

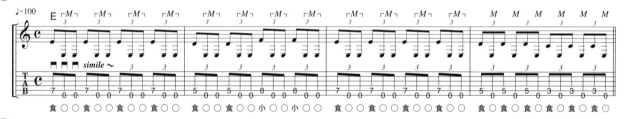

竹 利用三音一組的樂句，學習不對稱節奏的帥氣吧

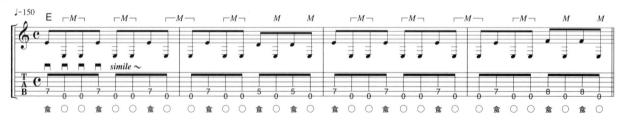

松 利用16分音符來練習Power chord的重音吧

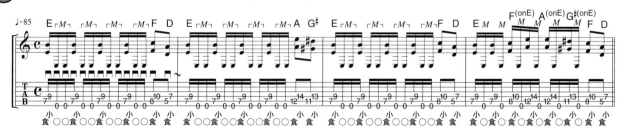

注意点 1 右手

用像是把Pick深入弦下的感覺去彈奏

沒有使用Down picking的樂曲，稱不上是金屬樂，在這裡就來解說在下的得意技巧Down picking。首先，在Riff裡的Down picking，Pick要像鑽入弦下，傾斜插入的感覺去彈奏是很重要的(圖1-a)。Pick就像藏在弦裡般的感覺去彈，總之只要第六弦不會打到琴衍即可。這樣的話就會產生像有加Compressor，乾淨平均的聲音。還有，Down picking後，以直線路徑回到原本的位置是很重要的(圖1-b)。這樣的話就能彈出快速的連續Down picking。

圖 1-a Down Picking的角度

○ 有角度的將Pick插入弦下的感覺

✗ Pick往與指版平行的方向移動是不行的

圖 1-b Down Picking的回去路徑

○ 以不碰到彈過的弦為準，盡量保持直線路徑

✗ 太大的路徑，是多餘沒有意義的。

注意点 2 右手

產生重低音的關鍵在琴橋悶音！

想要產生像Metallica或是Pantera那樣充滿力量的重破音，重點在於利用右手手刀部分輕靠在琴橋附近的弦上彈奏（圖2&照片1）。但是，也會因為靠在弦上的力量大小，而讓聲音產生很大的變化。最適中的力量，則是約在於「碰觸」跟「壓」之間。要用言語是很難形容的，如果只是輕碰的話，低音會悶悶糊糊的，若是壓住的話又會聽起來太具有攻擊性，所以取兩者之間的優點，以能發出「陣」的聲音為目標去增減力量的大小，多嘗試看看吧。

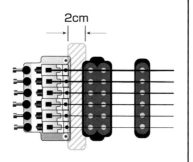

圖 2　琴橋悶音的位置

約離琴橋2cm附近的地方輕輕的觸碰

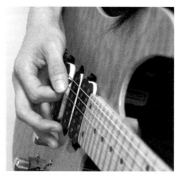

觸碰琴橋的力量增減是重點靈魂，多多嘗試與研究，找出感覺最好的重低音吧!

注意点 3 右手

利用悶音的開/關來產生不同的音效吧

在彈奏這個樂句練習時，希望你注意的是重音的位置。像這種類型的Heavy Riff，清楚地彈出有悶音與無悶音的差別，感覺上也比較帥氣！總之，無悶音時，有沒有加入重音是很大的一個重點。在這個樂句中，第六弦有悶音，第五弦則沒有悶音。在這裡兩種情況下Picking的強弱也要請你注意。但是，在無悶音時，忌諱加入太多的重音或悶音時聲音太小。琴橋悶音是在觸碰著弦時彈奏，本來就不容易發出聲音，所以Picking時多用點力道是很重要的！

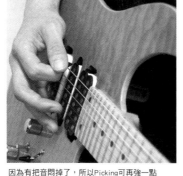

因為有把音悶掉了，所以Picking可再強一點

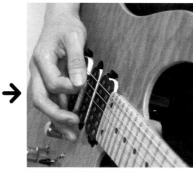

以像要碰到第五弦的感覺去彈奏

探究「反面」的世界

第六弦開放弦高速Riff 2

・理解節奏的正與反！
・記住彈出漂亮Power chord的訣竅！

LEVEL

目標速度 ♩＝180

線上演奏
MP3 TRACK 12

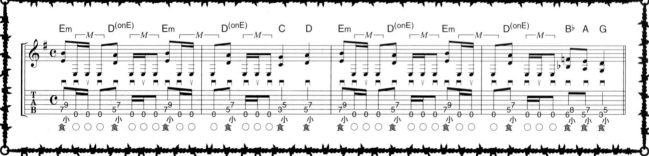

沒有使用Power chord的搖滾樂曲是不可能存在的！充分的運用反拍彈出Power chord，並且演奏出帥氣的Riff。將第六弦開放弦利用琴橋悶音彈出類似「陣陣」的感覺，將Power chord強烈地解放出來吧。

彈不出主樂句的人，先用下面的句子修行吧！

梅 理解拍子的正&反－Down picking是正拍，Up picking是反拍

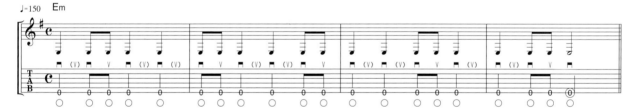

竹 這是主樂句的節奏型，利用身體去記住它吧！

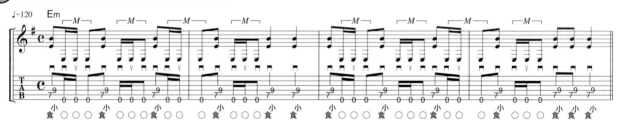

松 接下來，練習和弦位置的移動

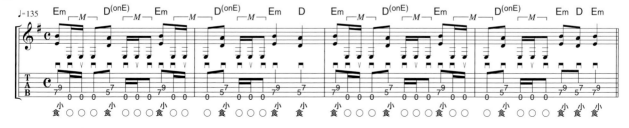

注意点1 左手

用食指與小拇指壓Power chord

在金屬Riff裡Power chord的使用很頻繁，必須要熟練即使做激烈的和弦轉換，指型也不會跑掉才行。很多初學者都會有用食指與無名指壓和弦的情形（照片1），其實並不建議。因為這樣會讓無名指及小拇指奇怪的用力，產生被無名指按住的弦被往下拉的危險，而且也無法作其他弦的消音。在這裡建議使用食指和小拇指的指型（照片2）。利用這個指型，就可以用中指&無名指壓第6弦，小拇指&食指的指腹則可做高音弦的消音，既不需要太用力，而且也可以很順暢地轉換和弦。

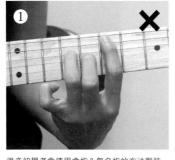

很多初學者會使用食指&無名指的方法壓弦，不但很難防止雜音，也容易太用力而缺乏安定性。

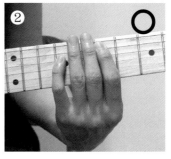

利用食指&小拇指的壓法。不但能消掉多餘的音，也不需要用到過多的力量。

注意点2 右手

與弦保持一定的角度再Picking

如何避免用多餘的動作彈奏交替撥弦，不論在金屬樂或是其他任何曲風中都是很重要的一點！特別是彈奏用於速彈的高速交替撥弦時，以手腕為支點（這個時候，用點腕力）與弦保持一定的角度再Picking會比較好（圖1）。雖然常聽說「Pick要跟弦保持平行」之類的話，但這始終也是為了避免Pick的角度太大的意思。只要一點點的角度，就會比較自然好彈！

圖1 避免多餘動作的高速交替撥弦

右手手腕的支點

手腕的擺動則成為交替撥弦時的路徑

Up

Down

以手腕為支點，動作就會變小

注意点3 右手

用身體去記住1拍半的節奏吧

在這段Riff裡，你可能會覺得節奏好像有點複雜，其實只是在重複1拍半的節奏而已。總之，只要去想就是重複「噠－噠喀噠－」這個節奏四次即可。只是，每組的起始音位置不同：第1次:正拍；第2次:反拍；第3次:正拍；第4次:反拍，要特別注意拍子的交替！為了避免掉拍，也可以邊用腳打節奏，去練習感覺節奏的正反拍也是很好的（圖2）。在每個正拍上一邊踏腳，一邊試著用嘴巴唱節奏吧！如果連唱都唱不出的話，也就等於彈不出來。節奏感是非常重要的，要能把頭腦裡理解的東西傳達到我們的右手上！

圖2 一拍半節奏的計算方法

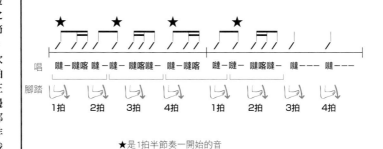

唱　噠－噠喀噠　噠－噠喀噠－　噠－噠喀噠　噠－噠喀　噠－噠　噠喀噠－　噠－－－　噠－－－

腳踏　1拍　2拍　3拍　4拍　1拍　2拍　3拍　4拍

★是1拍半節奏一開始的音

徹底研究 *Power chord*！

高速Power chord Riff

地獄の格言

・要能夠快速轉換Power chord！
・讓兩條弦能夠紮實完美的發出聲音，培養Metal力吧！

LEVEL

目標速度 ♩＝160

線上演奏
MP3 TRACK 13

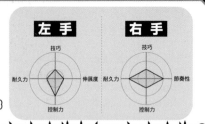
左手　右手

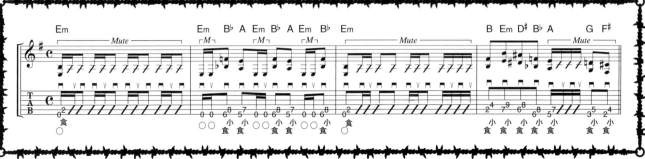

想彈出超破壞力的Power chord，必須讓根音及五音兩個音都紮實的發出聲音才行！想高速地彈奏這兩條弦，必須要有不輸給Down picking的Up picking能力，交替撥弦是非常必要的。從這裡才開始要鍛鍊你的METAL筋力！

彈不出主樂句的人，先用下面的句子修行吧！

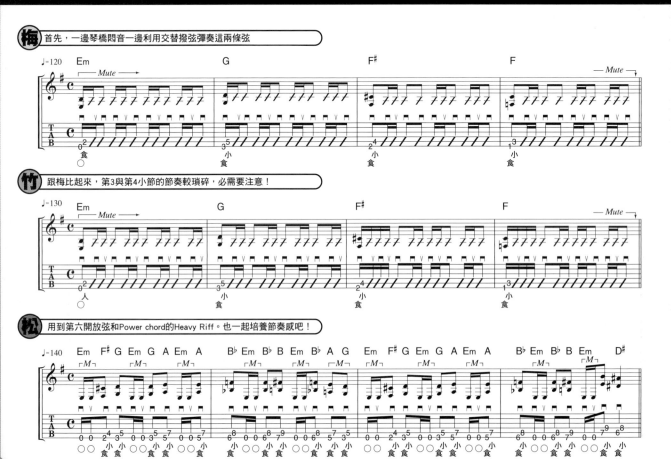

梅　首先，一邊琴橋悶音一邊利用交替撥弦彈奏這兩條弦

竹　跟梅比起來，第3與第4小節的節奏較瑣碎，必須要注意！

松　用到第六開放弦和Power chord的Heavy Riff。也一起培養節奏感吧！

注意点 1 右手

類似挖掘的感覺彈出Up picking

要一邊做琴橋悶音,一邊用交替撥弦彈Power chord是料想不到、格外辛苦。常會因為不習慣Up picking而停頓。為了避免這樣的情況,在P.33裡介紹過的將Pick像插入弦下的方式彈奏是不錯的解決方法!這個時候與其說是要彈奏兩條弦,還不如把這兩條弦當作是一條粗的弦來彈奏(圖1-a)。不過做Up picking時還是得小心。Down picking後的Pick還留在弦下,如果只是照這樣往上撥,便只能彈到一條弦,而無法碰到第二條弦(圖1-b)。所以在這裡Down picking之後,直接利用被插在弦下的Pick,有點像挖掘的感覺做出Up picking(圖1-c&照片1&2)。把拿Pick的力量稍微放鬆,讓Pick柔軟一點再彈奏會更好!

圖1-a 兩條弦的Down picking

把2條弦當作一條粗的弦Down picking

圖1-b 不好的Up picking示範

直線的往上撥的話,碰不到上面的弦

圖1-c 好的Up picking示範

用有點挖掘感做Up picking

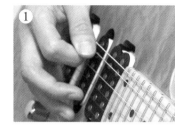

Up picking時要有點挖掘的感覺

Up picking後馬上確實的作琴橋悶音

注意点 2 右手

以放射線軌道路徑做出向上空刷

在這個樂句裡,包含了兩條弦上的空刷,必須記住這種向上撥的空刷才行。圖2表示的是第1個小節的第1拍Pick的移動路徑,最後的部分是空刷,為了跨越兩條弦,它的路徑跟其他Picking時路直線的路徑不同,請注意它是呈放射線般地移動。這一連貫的動作,直線Down picking→挖掘Up picking→直線Down picking→放射線向上空彈的感覺,一定要讓右手牢牢記住!這個樂句剩下的部分,只是在變化「下上下空」這個組合而已,不需要太過煩惱右手的揮動,接著只是要多注意左手激烈的移動,還有不要掉拍!

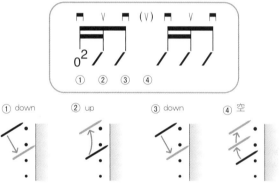

圖2 2條弦的Up空刷

① down ② up ③ down ④ 空

第2拍正拍不要從Up開始。
在④的地方加入上空刷。

你正與重音陷入苦戰嗎？

加入重音的picking 樂句

- 把16分音符的節奏灌輸至身體裡吧！
- 學習如何加入Picking的重音！

LEVEL

目標速度 ♩=120

線上演奏
MP3 TRACK 14

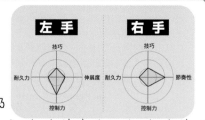

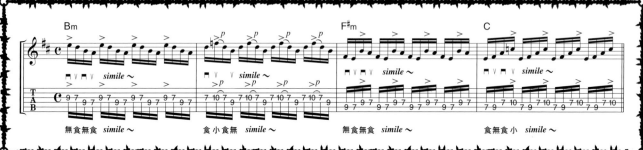

想成為一個超凡的吉他手，不是只有會彈很快，還要具備無論什麼拍子都要能夠掌握的節奏感才行。利用這段以16分音符為主體，重音的位置在每小節裡變化的樂句，培養堅韌的節奏感吧！也要熟練Down的空刷技巧！

彈不出主樂句的人，先用下面的句子修行吧！

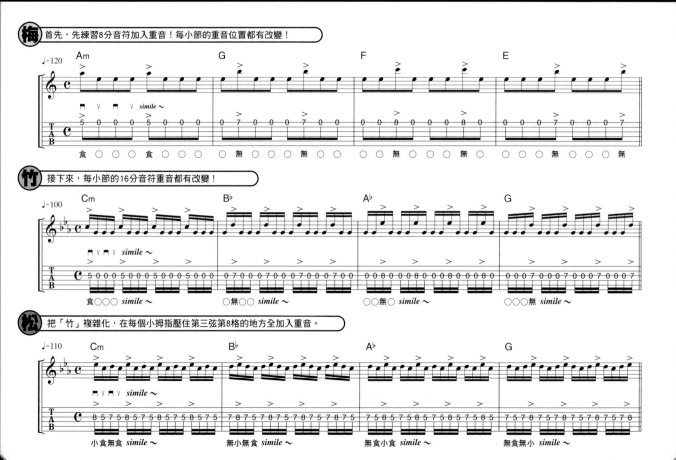

注意点1　理論

練習基礎型的節奏
來理解16分音符的節奏

在這個世界上無論哪種音樂，若要創造出有味道的拍子，16分音符節奏的掌控是很重要的。對於玩金屬的吉他手來說算是蠻棘手的節奏，不過為了更上一層樓，就努力去記住它吧！首先，先記住在圖1，一拍裡的四個16分音符每個音符的名稱！像這樣記住節奏的唱名，跟團員之間的節奏溝通也會變的比較順利！接下來，試試看節奏的基礎練習吧！壓弦的位置隨便就可以了，每一拍的正拍開始一邊踏腳，利用16分音符彈奏看看交替撥弦。你可能會覺得太簡單，但做這種基礎節奏練習，就能培養出連控制前衛金屬類的怪拍都游刃有餘的節奏感。

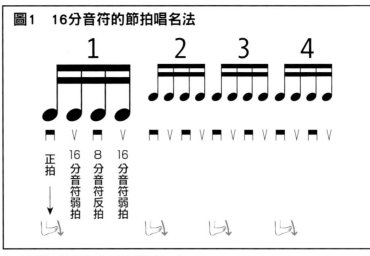

圖1　16分音符的節拍唱名法

正拍　16分音符弱拍　8分音符反拍　16分音符弱拍

更簡易的方法是算成16分音符的四個點（1234）

注意点2　右手

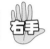

脫離初學者的第一步
16分音符的Down picking空刷

在這段樂句裡，每小節重音的位置都有改變，仔細看譜了解位置是很重要的！實際練習的時候，一定要從各拍的正拍開始踏腳，在重音的位置則加強力量撥弦，這樣就能把節奏灌輸至身體裡。接著需要注意的是，只有在第2小節出現的勾弦加上Down picking空刷（圖2）。在這裡因為加上向下空刷，對初學者來說會是有點難度的練習，在第二個16分音符的點上彈完Up picking後，勾弦時右手不動，而在16分音符第四個點往下撥弦是不對的！在做搥弦或勾弦時，不能停止Picking，常常要配合著節奏保持手的揮動，又一邊感覺節奏非常重要！

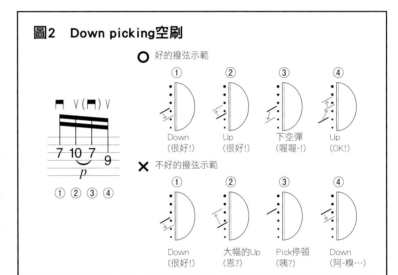

圖2　Down picking空刷

7 10 7 9　p

① ② ③ ④

○ 好的撥弦示範

① Down（很好！）　② Up（很好！）　③ 下空彈（喔喔~!）　④ Up（OK!）

× 不好的撥弦示範

① Down（很好！）　② 大幅的Up（恩?）　③ Pick停頓（咦?）　④ Down（阿~糗…）

專欄10

地獄使者的建言

在這裡傳授給你像使用節拍器效果般的節奏練習。方法就是配合著節拍器一邊踏腳一邊彈「Do Re Mi Fa」。首先，先彈彈看第1小節。這裡全是在4分音符的拍點上踏腳。很簡單吧？習慣的話，接著希望你彈第2個小節。這段雖然是在8分音符反拍踏腳，但要完全不受踏腳的不協調所影響繼續彈奏，是很有難度的。利用這個練習，抓住拍子正拍及反拍的感覺，可以培養節奏感，所以請好好的跟它較量一番！

地獄的踏腳節奏練習

圖3　踏腳節奏練習

simile ~

3 5 7 3　3 5 7 3

食中小食　simile ~

第一小節是正拍踏腳，第二小節是8分音符反拍踏腳

第一步　偶數次Picking

鍛鍊正確性的交替撥弦樂句

· 親自體會高速交替撥弦！
· 學習對創作METAL RIFF有幫助的和弦！

LEVEL

目標速度 ♩＝180

線上演奏
MP3 TRACK 15

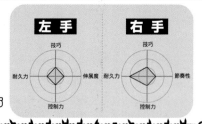

左手　右手

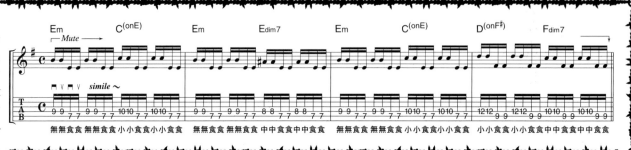

像John Sykes等人很拿手的，在德國系的樂團中不只是Riff，連Solo也常常出現一條弦撥兩次的高速Picking樂句。在這段樂句中，要很確實的記住Pick的路徑，擴大Picking的範圍！一定能抓住高速Picking的基礎！

彈不出主樂句的人，先用下面的句子修行吧！

梅 首先先利用8分音符分成各4次與各2次picking的情況彈奏

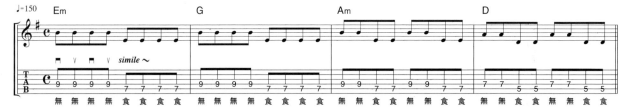

竹 接下來，利用16分音符，一樣分成各4次與各2次的情況挑戰看看！

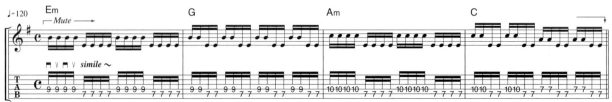

松 左手Power chord按弦的位置多集中在中心，很少移動，所以多專心右手的Picking路徑！

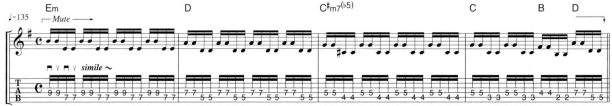

注意点 1 右手

利用朝著琴身的路徑
把Picking的高速化！

在進行像這段樂句裡，每一條弦彈2次等偶數Picking的時候，朝著琴身直線式的Down picking，再Up picking的感覺去彈奏為佳（圖1-a）！在撥完弦後，如果離開琴身太遠，像鐘擺般的路徑，會有太過多餘的動作，這是要避免的（圖1-b）因為在一條弦上作偶數次Picking就是為在換弦之後要從Down picking開始彈，因此以直線式的移動會讓換弦Picking的動作更順暢（圖1-c）。如果確實做到用把Pick插入弦下的感覺彈Down picking的話，當要進行下一個Down時，Pick自然會去碰到弦（Up picking），總之，以像連續Down picking的感覺去彈奏，很自然的就會彈出交替撥弦。

圖1-a　直線式路徑

因為是直線，所以不會有太多餘的路徑

圖1-b　鐘擺狀路徑

過大的動作，整個都很多餘

圖1-c　Up後換弦Down也要以直線式路徑

② down
① up

因為直線式的動作可以讓換弦時更順暢

注意点 2 理論

使用Power chord
創作Rock Riff的方法

在這裡介紹在這段Riff裡所使用，只有用2個音構成的和弦（圖2）。首先，第一個是一般的Power chord，第二個是大3度的音和高一個八度的根音，我把它稱做「Major Power chord」。第三個是只用了減和弦中的兩個音，這裡我叫它「Diminish Power chord」。這些和弦中，因還要當Bass音使用，所以只使用2個音是有點少，但是，如果試試看變換到不同八度上，依然能創作出非常令人印象的作品。所以即使只用兩條弦，簡單和弦也能巧妙的充分利用，才能稱的上Rock Riff創作的訣竅！

圖2　3個Power chord

正式的和弦名稱	Em$^{(omit3)}$ or E5	C$^{(onE)}$	E$_{dim}$7
作者命名的和弦名稱	E natural Power chord	E major Power chord	E diminish Power chord

① 　　② 　　③

7　　7　　7

②高一個8度的根音

專欄11

地獄使者的建言

想彈出更快更正確的Picking，Pick也要有所堅持才對！無論是形狀，大小，材質等等有太多的種類，首先，希望你能夠丟掉所有偏見，每一種類型都去試試看（照片1）。這樣的話，就能慢慢了解哪種曲風或哪種樂句適合用哪種Pick，當然總合起來也可以挑出與自己想彈奏的曲風最適合的Pick！在這裡敵人使用的是聚酯塑膠材質，尺寸是界於Paul Gilbert簽名Pick與Jim Dunlop的JazzⅢ之間的自創Pick（照片3）。從試作階段就很好拿捏，是非常好彈的一片Pick。

想成為超絕吉他手，小道具也要堅持！
Pick大研究

1

淚滴型.飯團型等等代表性的Pick。每一種都去試試看，從中尋找自己最理想的一片

2

中間為作者使用的Pick，左邊是Paul Gilbert的Pick，右邊是Jim Dunlop的JazzⅢ

第二步 奇數次Picking～金屬篇

內側&外側Picking樂句1

· 研究有點複雜的3連音Picking！
· 理解三和弦！

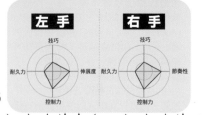

左手　右手

目標速度 ♩＝155

線上演奏
MP3 TRACK 16

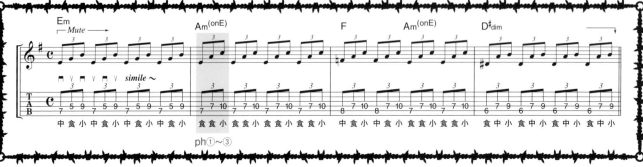

從Ritchie Blackmore開始到Michael Schenker，然後是Yngwie 跟著時代持續演變而來的三和弦。學習從古典樂來的三和弦，演奏出古典樂般的旋律！同時精通3連音交替撥弦吧！

彈不出主樂句的人，先用下面的句子修行吧！

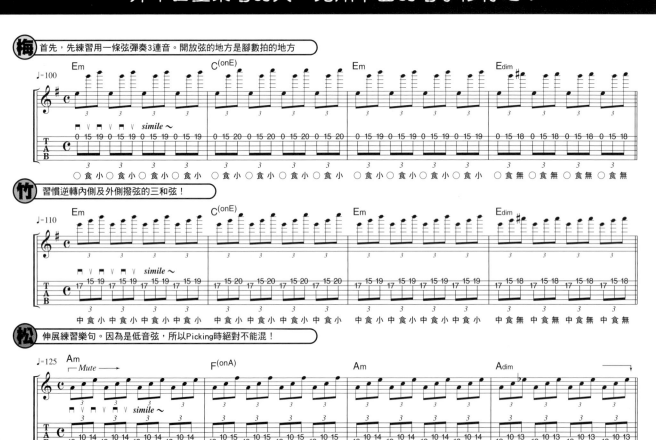

梅 首先，先練習用一條弦彈奏3連音。開放弦的地方是腳數拍的地方

竹 習慣逆轉內側及外側撥弦的三和弦！

松 伸展練習樂句。因為是低音弦，所以Picking時絕對不能混！

注意点1 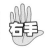 右手

變化較複雜的內側&外側撥弦

在彈這種3連音樂句時，以3連音的交替撥弦來理解內側&外側撥弦是很重要的（圖1-a）。首先，先從記住第1拍是Down，第2拍是Up開始！雖然不知不覺第2拍不會從Down開始，但無論如何切記第2拍一定要從上開始，接下來需要注意的是，內側&外側撥弦有時候會搞錯。在第一拍最後Down picking之後，務必確實跨過下面的弦不要做Up picking（外側），第2拍最初的Up之後，不要碰到上面的弦在下面的弦做Down picking（內側）（圖1-b）。此類型的Picking會常出現在各種不同的樂句裡，要確實讓右手熟記住此路徑！

圖1-a　3連音的交替撥弦

1拍　　2拍　　3拍　　4拍

※第1&3拍是Down，第2&4拍則是從Up開始

圖1-b　內側&外側撥弦的路徑軌道

| 外側撥弦 | 內側撥弦 |

外側撥弦：Down後馬上向外側畫圓的感覺準備進入Up

內側撥弦：①Up有點像外側撥弦的感覺　②直線式 Down picking

注意点2 左手

記住食指第一關節的細微動作！

在這個樂句當中，因為只有用到第四弦及第五弦，Picking的軌道到最後其實並沒有太大的變化。總而言之，如果能記住第一小節的Picking類型，接下來就只要熟練指法位置而已！這裡最需要注意到的是，第2小節與第3小節的第3拍和第4拍出現的Am（on E）。在這裡，請注意第四弦及第五弦不要封閉（照片1）。壓第四弦時，利用壓第五弦的食指，稍微浮起向第四弦的方向移動（照片3）。這時候，利用食指的指尖去做第五弦消音，這個只利用食指第一個關節的微小動作，一定要能熟練！

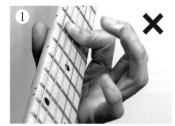
按第四弦及第五弦時用封閉指法則聲音會不乾淨，所以NG！

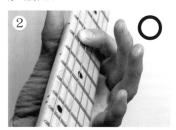
壓第五弦時，用食指的指腹作第四弦消音

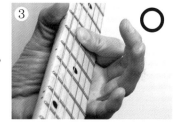
壓第四弦時，用食指的指尖作第五弦消音

專欄12

地獄使者的建言

三和弦（Traid）是利用「根音、3度音、5度音3個音組合成的和弦」。把和弦利用各種技巧分散去彈奏，可創作出很有旋律性的樂句。首先，先來記住三和弦的基本型（圖2）跟大三和弦比起來，小三和弦的3度音降了半音；再來跟小三和弦相比，減三和弦的5度音降了半音。雖然各種形式有些許微妙不同，但如果能確實的記住名稱及組成，就算改變根音，無論是哪一種和弦都能夠從容對應，也試試看各種不同的位置吧！

改變旋律的三角形！
學習三連音的基本型吧！

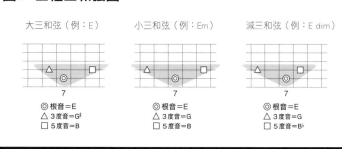

圖2　三種三和弦圖

大三和弦（例：E）　　小三和弦（例：Em）　　減三和弦（例：E dim）

7

◎ 根音＝E
△ 3度音＝G♯
□ 5度音＝B

◎ 根音＝E
△ 3度音＝G
□ 5度音＝B

◎ 根音＝E
△ 3度音＝G
□ 5度音＝B♭

單數Picking～ Classic 篇

內側&外側Picking 樂句2

・移除對換弦的恐懼！
・學會以第五弦開始的三和弦指型！

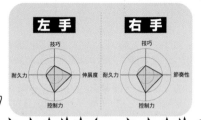

LEVEL 🗡🗡🗡

目標速度 ♩=140

線上演奏
MP3 TRACK 17

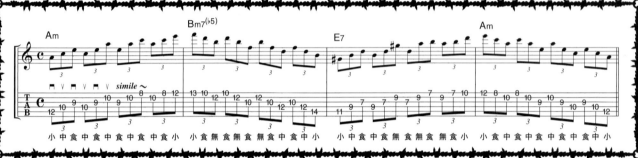

古典樂句裡通常都適合用三連音，所以一定要熟練內側&外側撥弦。這個樂句就要讓你精通Neo Classical風超基本的Am及減和弦指型，還有三連音的撥弦法。

彈不出主樂句的人，先用下面的句子修行吧！

梅 首先要習慣三條弦的內側&外側撥弦。

竹 Picking時要注意右手腕的位置。

松 一邊熟記第五弦上的三和弦指型，一邊練習Picking的動作。

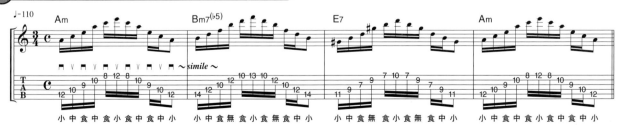

注意点1 右手

注意Picking的方向

在這個樂句中，Picking的軌道有兩種。圖1-a是第1拍和第3拍的撥弦模式（外側－＞內側），圖1-b第2拍和第4拍的撥弦模式（內側－＞外側）。基本上是交替使用這兩種模式，但是要注意第1拍接入第2拍內側撥弦的部份，以及第2拍接入第3拍外側撥弦的部分。這兩個地方因為Picking的順序顛倒，因此容易混淆、彈錯。彈的時候要非常注意Picking的方向。這是一個因為牽涉到Picking的順序而很容易彈錯的樂句，希望大家耐心練習。

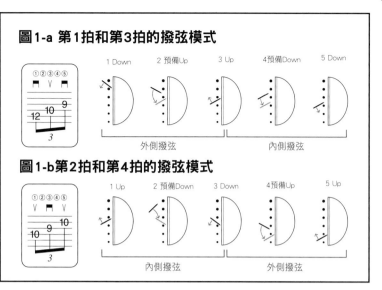

圖1-a 第1拍和第3拍的撥弦模式

外側撥弦　　內側撥弦

圖1-b第2拍和第4拍的撥弦模式

內側撥弦　　外側撥弦

注意点2 左手

速彈Solo的常用句 以第五弦為根音的三和弦

請先確認本樂句所使用之三和弦指型（圖2）。這種根音在第五弦的Am指型，是在金屬速彈Solo中出現十分頻繁的指型。另外一個是在譜面上可能會讓不少人瞠目結舌的減和弦。請看第2小節和第3小節，在第2小節是Bm7♭5，在第3小節是E7這兩種形式來呈現減和弦。從理論的角度來看就會知道，這兩個和弦都包含了減和弦的元素在其中。最後一個圖跟大家介紹的是大三和弦，請再一次確認。

圖2 根音在第五弦上的三和弦位置圖

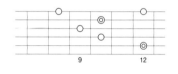

1.小三和弦（例Am）

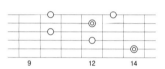

2.減三和弦（例B dim）

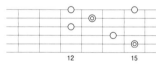

3.大三和弦（例C）

專欄13

地獄使者的建言

只要調整Pick接觸弦的角度和位置，就可以讓音色大改變！弦和Pick呈平行、自然地接觸弦時，就會發出自然的音色；弦和Pick接觸時有不同的角度，就會依角度而變成有雜音的音色。Picking的位置若是靠近琴橋，則音色較硬；若是較靠近琴頸側，音色較柔和。如能再多注意手腕的使用方法，就能彈出優質的音色。換弦動作多的樂句中，移動手腕時，要保持一定的Picking角度，就可移到平均、優質的音色（圖3）。平常彈奏時就要意識到Picking的位置和角度，以及手腕的位置。

讓音色大改造的右手技巧

圖3 手腕位置圖

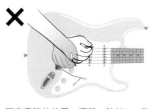

固定手腕的位置，彈第一弦時Pick和弦就會呈垂直狀。這樣得不到好的音色。

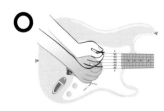

彈不同弦時，手腕的位置跟著一起調整，這樣可以保持Picking的角度一致，得到平均、優質的音色。

我是機關槍 ~之一~

· 挑戰具有破壞力的機關槍撥弦！
· 熟記Picking幅度的大小！

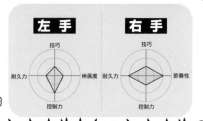

LEVEL 目標速度 ♩＝135

線上演奏
MP3 TRACK 18

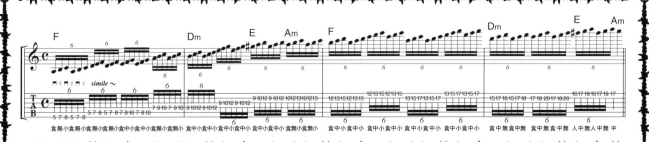

這裡我們要來研究像是Gary Moore、Jon Sykes、或是Impellitteri這種男人味十足的機關槍式撥弦。它的破壞力和極速感是不需再多加強調的，但是一定要學會它乾淨俐落的撥弦弧度。

彈不出主樂句的人，先用下面的句子修行吧！

梅 第一步，先習慣反覆的三連音指法及撥弦模式。

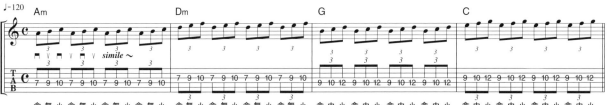

竹 接著來練習每兩拍換一次弦。

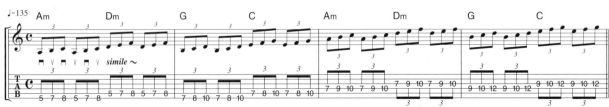

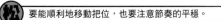
松 要能順利地移動把位，也要注意節奏的平穩。

注意点 1　右手

細微的右手動作
可彈出極具破壞力的音色

破壞力和極速感就是機關槍高速Picking的特色。這種技巧的始祖就是Gary Moore。他所彈出來的不只是「漂亮的速彈」，而是生氣勃勃又豪爽的速彈！但是這種高速Picking所依賴的並不是蠻力！要保持住音色激烈的力度，需要十分注意Pick的擺動。一般速彈使用的Picking，是沒有多餘動作、振幅較小的方式（圖1-a）。但這樣無法彈出音色的力度。因此要加大振幅，調整成使Pick在兩弦間約2cm的寬度間快速撥弦，音色就會有力量（圖1-b）。第二種方式就是一般所說的機關槍式撥弦。與其說重點在於力道，其實要控制住在弦間2cm內撥弦這種細微的動作才更重要！

圖1-a 一般的高速Picking

振幅小，使用的力氣也小，彈不出音色的力道

圖1-b 機關槍Picking

振幅大，音色的力道就能表現出來。但是一定要謹慎控制Picking的動作。

注意点 2　左手

熟記音階
讓你的樂句如行雲流水！

這個樂句基本上是以A自然小調音階為基礎所創作（圖2）。在第2小節第3拍（第二弦第9格）以及第4小節第3拍（第一弦第16格）E和弦（大三和弦）的部份，把原來在A自然小調音階的G音升高了半音，而變成A和聲小調音階。在彈這一類高速Solo樂句時，先確認左手音階的位置是非常重要的。就算是TAB譜上的音全都看得懂，並不表示你已經可以把這個句子彈好。要流暢地彈出整個樂句，對於把位的熟悉度及對音階的理解都是不可缺少的。絕對不能只是跟著TAB譜練習而已！

圖2 A自然小調音階

◎ 根音＝A　　● 第7音＝G♯

以A自然小調音階音為基礎
加上A和聲小音階的G♯音

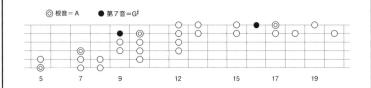

專欄14

地獄使者的建言

像Gary Moore或John Sykes所彈奏的機關槍solo，特徵是在高音弦和低音弦上的琴橋悶音方法不同。彈低音弦時，確實做好琴橋悶音，但是從第三弦開始，悶音就慢慢減少，到第一弦及第二弦時，則不使用悶音（圖3）。在低音弦上使用悶音，消除部分的低音音色，而在高音弦就變成開放弦音色。機關槍Picking的重點，就是要能做出吉他特有的音色效果，控制樂句整體的張力變化。要成為一線的吉他手，這些小東西是非常重要的。

機關槍Solo的推薦琴橋悶音法

圖3 機關槍Solo的琴橋悶音

悶音強度示意圖

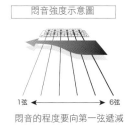

1弦 ←→ 6弦

悶音的程度要向第一弦遞減

悶音強度圖表

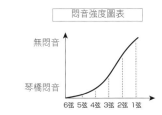

無悶音

琴橋悶音

6弦 5弦 4弦 3弦 2弦 1弦

我是機關槍 ~之二~

六連音高速Full picking樂句 2

- 要隨時都能保持交替撥弦！
- 熟記上行及下行的六連音速彈常套句！

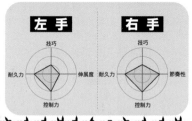

| 左手 | 右手 |

LEVEL 🗡🗡🗡

目標速度 ♩＝125

線上演奏
MP3 TRACK 19

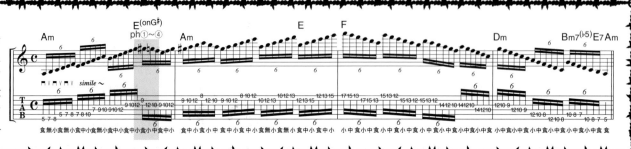

由於Paul Gilbert和John Petrucci的出現，已經讓六連音樂句成為一種常識。要做出這種高速六連音樂句，需要具備能彈奏混合了外側/內側兩種撥弦的交替撥弦功力才行。也就是所謂的「超級交替撥弦」！

彈不出主樂句的人，先用下面的句子修行吧！

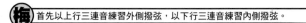

梅 首先以上行三連音練習外側撥弦，以下行三連音練習內側撥弦。

竹 接著是以16分音符，練習換弦時外側/內側撥弦的用法

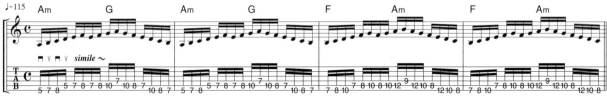

松 六連音速彈常套模進，學會這個大概可以彈70%的六連音速彈樂句了。

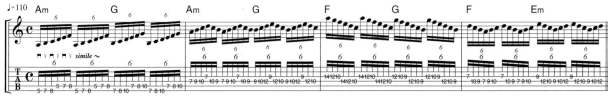

注意点1　右手

完全不浪費Picking動作的關鍵在手腕的動作

第2小節第1拍開始，出現了像Paul Gilbert拿手的六連音交替撥弦＋單音換弦後又立刻回到原弦的搖滾樂常用句。這個樂句由於包含了很多次的換弦，一定會讓Picking動作也變複雜（圖1-a）。最容易出錯的地方在於「換弦彈完一個音之後，立刻要回到原弦彈奏」這種反覆的彈法，還有Picking的軌道（圖1-b）。若是回到原弦的動作過大，或是Picking軌道拉太高，都會引想彈奏。要克服這兩個問題，一定要利用手腕轉動的力量，就能使動作更精確，彈出漂亮的樂句。

圖1-a 較複雜的Picking模式

圖1-b 轉換動作的重點及Picking軌道

注意点2　左手

單音反覆換弦時要注意食指及小指的動作！

此樂句基本上是包含單弦平行移動及換弦，並且上行時以食指開始，下行時以小指開始，三音一組的樂句。要注意第1小節第3拍和第4拍上稍微複雜的換弦動作（照片1-4）。這裡有兩個重點需要特別注意！第一是第三弦第12格（小指）開始往第二弦第9格（食指）移動時，小指並不能往第二弦移，而需要在第三弦上空準備，這樣就能減少不必要的動作。第二，這裡需要以食指指尖把第三弦音消掉。這是為了要避免以在換弦時會發出不必要的噪音。要盡早養成完全沒有雜音的速彈技巧！

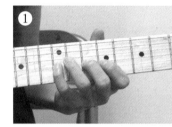

換弦前小指壓弦。食指要準備換弦的動作。

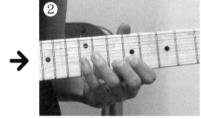

換弦後以食指壓弦。小指在第三弦上方等待。

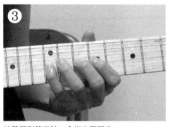

接著回到第三弦，食指也要回來。

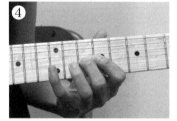

以中指壓弦。
小指壓弦時中指就要先做好準備。

專欄15

地獄使者的建言

這裡要跟大家介紹三位速彈大師的作品。第一張是Blue Murder的第一張同名專輯『Blue Murder』可以見識到John Sykes的速彈能力，這也是敵人我熱愛的專輯之一。接著是Ozzy Osbourne的『No More Tears』。這是一張充滿了Zakk Wylde豪爽的機關槍速彈的專輯，完全不需要再多做介紹的必聽專輯。最後是Dream Theater的『Awake』。其中收錄了多首John Petrucci的速彈，這是一張每個彈速彈的人都需要一聽再聽的專輯。

向達人看齊！機關槍名專輯介紹

Blue Murder
『Blue Murder』

Ozzy Osbourne
『No More Tears』

Dream Theater
『Awake』

有這種速彈嗎！？人力電鑽

高速顫音撥弦樂句

地獄の格言

· 要熟記Tremelo的基礎技巧！
· 要仔細研究高速Picking時的右手用法！

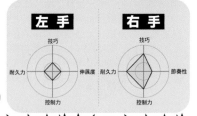

| 左手 | 右手 |

LEVEL

目標速度 ♩=135

線上演奏
MP3 TRACK 20

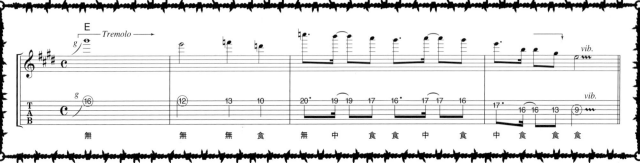

從Van Halen開始，許許多多技巧派的吉他手都不斷地向高速顫音撥弦的極限挑戰。這個樂句要讓我們一起研究「手腕的用法」以及「前臂的擺動法」，不僅學會Tremelo的技巧，也要學歲彈Picking最簡易的彈法。

彈不出主樂句的人，先用下面的句子修行吧！

梅 首先是第一弦的16分音符樂句，先練習最基本的Tremelo技巧。

竹 不要太專心在右手的Tremelo Picking上，配合節奏加上左手的變化。

松 練習加上了換弦動作的Tremelo Picking。

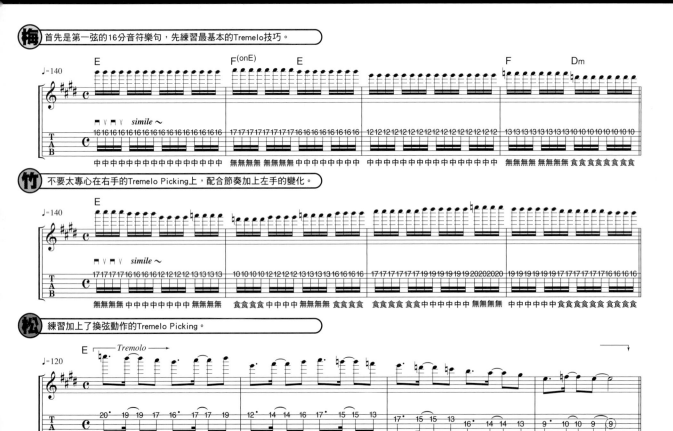

注意点 1　右手

試試看兩種不同的Tremelo演奏

Tremelo Picking並不只是使用在吉他上的演奏法，而是在大正琴或是曼陀鈴等樂器上也都看得到，一種由來已久的弦樂器彈法。在同一弦上做快速的交替撥弦時，速度的控制和音色的平均是最重要的部分。手型和一般Picking時的手型相同，但是要能更柔軟、更有彈性（照片1）。也可以用把手腕放在第一弦之下，呈90度彎曲，從側面來做Picking的手型（照片2）。這是從Van Halen開始，被叫做「蜂鳥演奏法（Hummingbird）」的彈法，重點是要用大拇指及中指來捏住Pick。不論使用哪一種手型，兩者的共通點是都需要用到手腕旋轉的力量，兩種方法都試試看，再挑選出一種自己覺得較輕鬆的彈法來演奏。

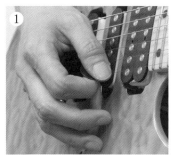

與一般Picking時的姿勢相同。但為了要能柔軟有彈性地運用手腕，手腕不能完全靠在琴橋上，而要稍微提起來。

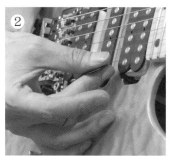

彎曲手腕來演奏的蜂鳥彈奏法。捏住Pick的手指是大拇指及中指。

注意点 2　右手

手腕力道的拿捏
是高速Picking的關鍵

在這個樂句中，從頭到最後都要保持Tremelo Picking是非常重要的。基本上要保持同樣的手型和動作。因此絕對要注意不能讓手肘的部分往外張開（照片3）。手肘若張開，就無法使用手腕旋轉的力量。要固定右手的姿勢，並利用手腕的力量來演奏。以手腕橫向的旋轉為較佳的彈奏方式（照片4-5）。這樣就能做出動作精巧又快速的Picking。彈奏的時候手腕不能太用力！要自然、輕鬆的擺動手腕來做出Picking的動作。力量的控制是非常重要的！

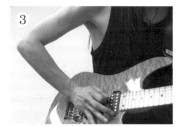

如圖是把手肘張開，無法彈出好的Tremelo Picking

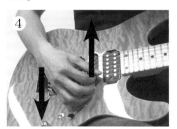 →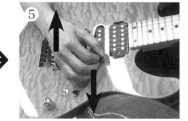

手肘不張開，並使用手腕的力量來彈奏。

放鬆地彈奏，還是能彈出顆粒分明的音色。

·專欄16

地獄使者的建言

超自然 電鑽演奏法

說到追求速度及準確度的Tremolo Picking的經典，大家一定都會想到Paul Gilbert的電鑽演奏法（Electric Drill）。在「Daddy, Brother, Lover, Little Boy」這首歌當中聽到的電鑽演奏，並不是用人力來演奏，而是正如其名使用電鑽彈奏出來的。Paul的做法是把三片Pick像是固定電風扇的葉片一樣固定在電鑽上，然後打開電鑽的電源來彈出這種Tremelo Picking。因為使用電鑽的關係，所以速度一定是正確無誤的！但其實這不見得是好玩的事。敝人在學生時代，就曾經和家裡是專業木工的朋友借電鑽，想要試試看Paul Gilbert的電鑽彈法。同時團裡的Bass手也試著要做出Billy Sheehan的電動Tremelo，但是彈起來真的非常困難！電鑽撥弦的力量太強，容易從弦上滑開，很難掌握Picking。我和Bass手兩人卯起來練，等到現場表演時效果還不錯。讀者們可以研究Paul的音色，有興趣的話也可以試著挑戰！

Mr. Big
Daddy, Brother, Lover, Little Boy
『Lean Into It』
1992年發行，Mr. Big的第二張專輯。
不只再一次展現了他們的演奏技術，也證明了他們優質的音樂風格。

 地獄の格言

· 養成音符分組不同但依然不動如山的節奏感！
· 精通三連音空刷！

LEVEL

目標速度 ♩＝140

線上演奏
MP3 TRACK 21

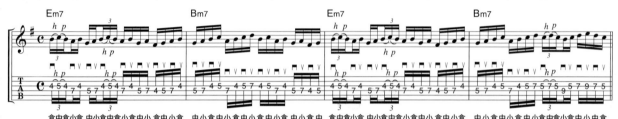

加上搥弦及勾弦的三連音樂句。這樣的句子是在金屬樂中出現頻繁的吉他樂句，是一定要學會的啦！在16分音符間的三連音及空刷一定要確實彈出來。還要注意整體的節奏！

彈不出主樂句的人，先用下面的句子修行吧！

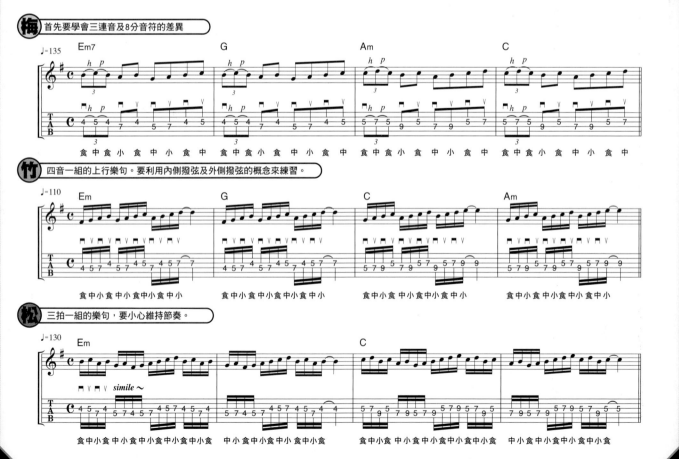

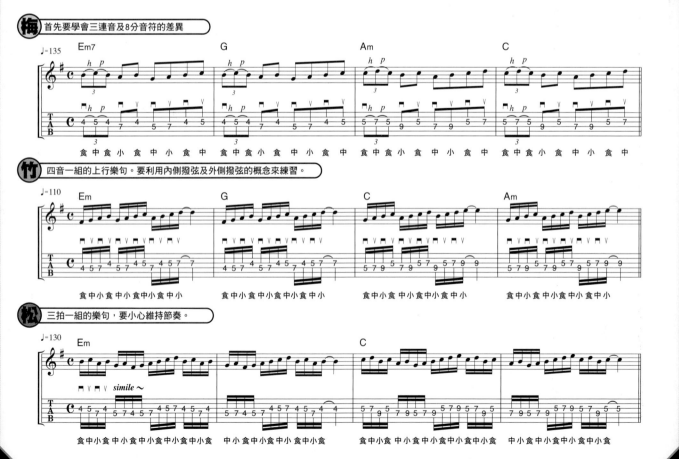

梅 首先要學會三連音及8分音符的差異

竹 四音一組的上行樂句。要利用內側撥弦及外側撥弦的概念來練習。

松 三拍一組的樂句，要小心維持節奏。

注意点 1 右手

精通特殊的
半拍三連音空刷

在這個樂句中出現了半拍的三連音，也就是把一個8分音符分成三等分，即六連音的一半（圖1-a）。彈奏這種在16分音符間穿插半拍三連音的句子時，原則上是要在兩個16分音符的撥弦（Down & Up）動作上彈出三個音，因此節奏很容易混亂。不過在這裡，半拍的三連音是用搥弦及勾弦來彈奏，所以Down picking後的Up picking其實是空刷的動作。三連音的部分如果當成是兩次空刷（Up &Down），則會使下一個16分音符變成從Up picking開始，這是我們要避免的（圖1-b）。一定要反覆練習這種半拍三連音結合兩個16分音符的樂句，一直到完全習慣為止。

圖1-a 關於半拍三連音

$$\text{♪} = \text{(半拍的三連音)} = \text{(兩個16分音符)}$$

8分音符　　半拍的三連音　　兩個16分音符

圖1-b 半拍三連音上的空刷

錯誤的組合

正確的組合

後面的16分音符要以Down開始，所以只需要插入一個Up的空刷動作。

注意点 2 理論

熟記E自然小音階把位！

這個樂句中使用了非常簡單的一個把位（圖2）。只要抓住上行轉換到下行的時機，彈起來其實是非常輕鬆的。所使用的是E自然小音階，而這個把位是很常見的自然小音階把位，一定要熟記！圖2中也介紹了主要把位之外其他幾種把位，學會第一個把位後也要試試看其他的位置。記住同一個音階的不同把位，可以讓你的句子更有變化，請大家一定要試試看。

圖2　E自然小音階

這是主要的把位

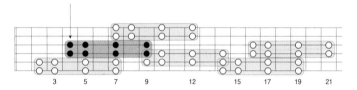

3　　5　　7　　9　　12　　15　　17　　19　　21

專欄17

地獄使者的建言

使用兩條弦，以換弦移動及單弦上的平行移動而構成的吉他Solo樂句出乎意料的多！因此，學會在兩弦間快速移動的Picking方法變成了我們極為重要的武器。若在手腕固定的狀態下撥弦，手的振幅會加大，反而使速度無法加快（圖3-a）。為了儘早養成最有效率的Picking方法，要讓手腕不用力過度，並能柔軟地運動才行（圖3-b）。超覺吉他手們常用放鬆手腕的彈法（＝「軟綿綿手腕」），也就是手腕只需用能彈出正確的Picking、音確實彈出來的力量即可。

Picking高速化手腕用法示意圖

圖 3-a

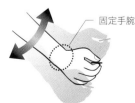
固定手腕

手的擺動大，Picking的速度就快不起來

圖 3-b

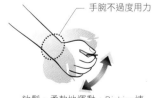
手腕不過度用力

放鬆、柔軟地運動，Picking速度就會快。

第二十二

三連音空刷 ～之二～

連接搥弦與勾弦的交替撥弦樂句2

地獄の格言
- 學會單弦上的和聲小調音階！
- 挑戰開放弦＋勾弦上的空刷！

LEVEL

目標速度 ♩＝135

線上演奏
MP3 TRACK 22

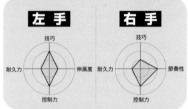

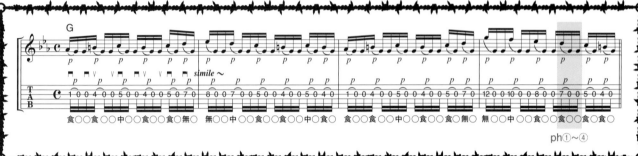

在開放弦上交錯使用勾弦的樂句，能帶出強烈的速度感。要保持這樣的速度感，就一定要能夠維持住整體地節奏感。要注意開放弦上勾弦力道的拿捏，同時要掌握交替撥弦空刷的運用！

彈不出主樂句的人，先用下面的句子修行吧！

梅 先養成開放弦上8分音符加上勾弦及空刷的節奏感。

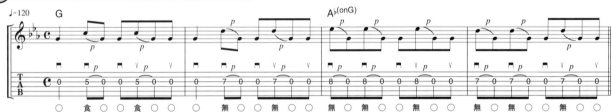

竹 比「梅」的運指更複雜的樂句，請專心練習。

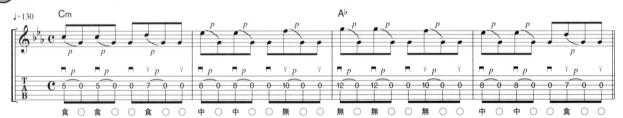

松 掌握「▉＆▉」及「Ⅴ＆Ⅴ」兩種不同的Picking組合。

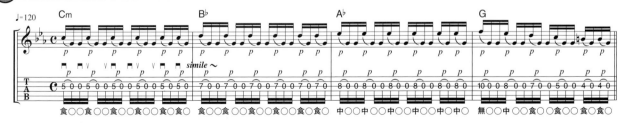

注意点 1 理論

學會以完全五度音
代換而來的變化型音階

此樂句所使用的音階是「低完全五度音的和聲小音階」（圖1）。正如其名－這個音階就是一個和聲小音階，但起始音為根音的低完全五度音。譜上的音階就是C和聲小音階，取C的低五度音G音，而得到的「G和聲小音階（低五度）」。實際上使用的是C和聲小音階的組成音，並在彈奏完全五度的G和弦時使用C和聲小音階的組成音，所以在此情況下把同一個音階也叫做「G和聲小音階（低五度）」。小小的理論概念請大家要記住。

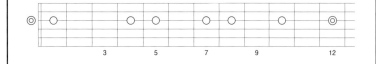

圖1 「G和聲小音階（低五度）」

◎ 根音＝G

以C音的低五度音G開始的C和聲小音階。

注意点 2 右手

初學者的難題－
Down picking空刷

在此樂句中出現了Down及Up兩種不同的空刷（圖2）。截至目前為止，似乎已經習慣了Up picking的空刷，卻意外地在Down picking空刷的地方陷入苦戰。敵人在初學者的階段也曾在這種彈法上經過一番掙扎。實際彈奏時，除了要意識到連接在前後的Up picking之外，一定要把「Up→Down→Up」當作一氣呵成的連續動作才行。Down picking的空刷對每個人來說都是苦戰，練成以前請慢慢地、確實地反覆練習這種空刷技巧。

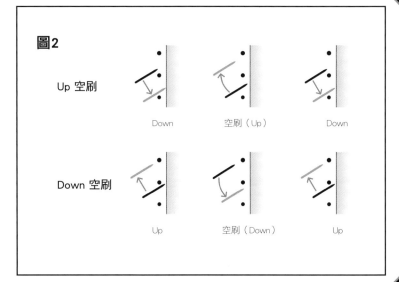

圖2

Up 空刷

Down　空刷（Up）　Down

Down 空刷

Up　空刷（Down）　Up

注意点 3 左手

混合開放弦及勾弦的樂句，
右手要往斜上方移動

彈奏此樂句時，第一個重點是要熟記注意點1的音階圖示。接下來就是要注意開放弦的勾弦。重點有兩個：第一，勾弦勾過頭，會使音高偏高（照片1）。第二，勾弦後會不小心勾到旁邊的弦（照片2）。要避免這兩個問題發生，勾弦時必須要讓手指往斜上方勾，而不是往弦的下方勾才對（照片3＆4）。這樣一來，只需要輕輕地勾弦，也能避免音高偏高、或是不小心碰到其他弦的情況。

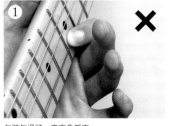
勾弦勾過頭，音高會偏高

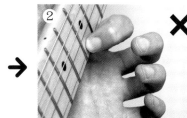
勾弦後不小心碰到其他弦也不行！

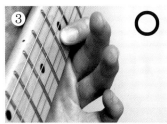
只需要稍為用點力就能做出勾弦。

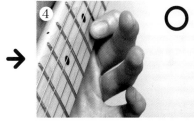
以兩弦的上方為目標來勾弦。

三連音空刷 ~之三~

連接搥弦勾弦的交替撥弦樂句3

・完全精通王道樂句的空刷技巧！
・養成彈奏藍調樂的概念！

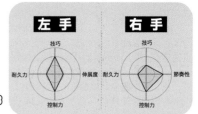

LEVEL

目標速度 ♩＝110

線上演奏
MP3 TRACK 23

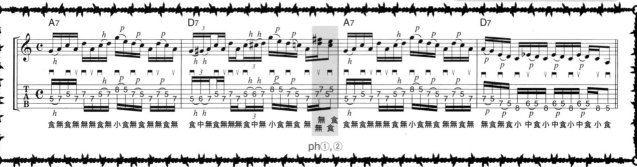

這是在搖滾樂不可或缺的五聲音階上，混入其他音階外音而組成的藍調風樂句。要學會這種有藍調味的句子。另外要訓練搥弦及勾弦上的空刷，朝著精通節奏的吉他手邁進。

彈不出主樂句的人，先用下面的句子修行吧！

梅 先用8分音符練習內側撥弦。

竹 接著是外側撥弦的完全攻略。

松 熟練內側&外側撥弦上的空刷。

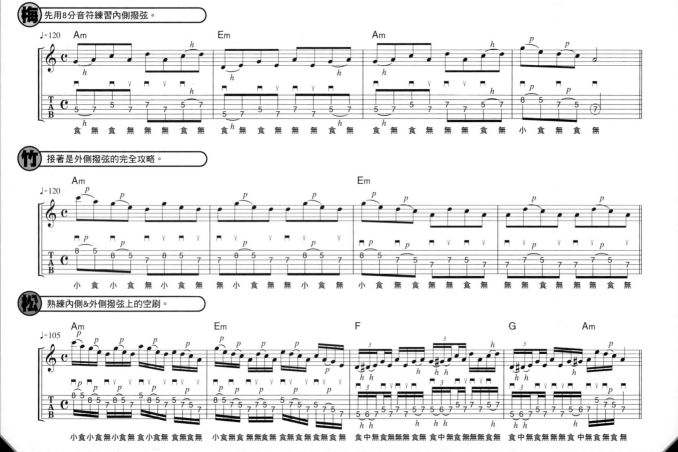

注意点 1 右手

隨時保持16分音符
交替撥弦的節奏感

彈奏這種以五聲音階為主的樂句時，一定要特別注意節奏的部份。節奏稍微快一點或稍慢一點都不行，一定要抓的剛剛好。因此，右手隨時保持連續16分音符交替撥弦是非常重要的（圖1）。保持住交替撥弦後，不論是加上搥弦及勾弦，就算是插入半拍的三連音，也都不會讓節奏混亂，這就是我們要達到的目標。要養成這樣的節奏感，最好是使用速度在90－120間自己喜歡的曲子，一面用腳打拍子、一面以刷弦（Brushing）的方式練習連續的16分音符交替撥弦。要記住吉他也具備了打擊樂的要素！

圖1　16分音符節奏訓練

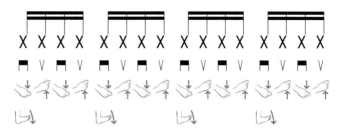

以刷弦的方式練習連續的16分音符交替撥弦。別忘了在每一個正拍上要用腳打拍子。

注意点 2 理論

讓五聲音階變酷的要素 －
降五音

在搖滾樂中不可或缺的五聲音階上，還能加上其他不同的元素而製造出藍調的風格。這種元素就是「降五音（♭5th）」和「第六音（6th）」（圖2）。特別是降五音，可以讓五聲音階瞬間變酷！但是也不能濫用！多聽、多彈包含了降五音的樂句，可以磨練出如何使用這種元素的概念。聽過一些之後就要能夠分辨出樂句中的降五音！

圖2　A藍調五聲音階的效果音

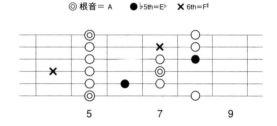

◎根音＝A　●♭5th＝E♭　×6th＝F♯

加上♭5th 效果音就能帶出藍調味。

注意点 3 右手

和聲上的picking要更豪邁！

在此樂句上除了要保持16分音符的交替撥弦之外，還要注意第2小節第4拍雙音Picking的部份。實際彈奏時，要用比彈單音時更大的Picking才對（照片1&2）。這樣一來，Picking會較粗暴，會增加音色的粗糙感而聽來變得更搖滾。但如果只是想著「這裡就是要撥到這兩條弦」會讓節奏僵硬、16 Beat的節奏也容易混亂。要抓住16 Beat細微的節奏變化，一定要注意Picking的部份。但是當Picking動作加大時，一定要確實做好其他弦的消音動作。

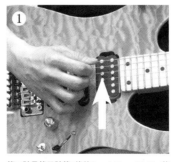

第二弦及第三弦第7格的Up picking。Picking的軌道要加大，但也別忘了其他弦的消音。

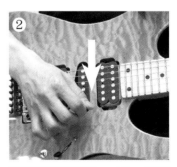

第二弦及第三弦第5格的Down picking。動作要刷到超過第一弦為佳。

第二十四

經濟型撥弦基礎 ~之一~

地獄の格言

・挑戰Down picking的經濟型撥弦！
・熟記以中指為中心的和弦變換！

LEVEL 🗡🗡🗡

目標速度 ♩=140

線上演奏
MP3 TRACK 24

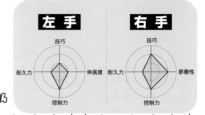

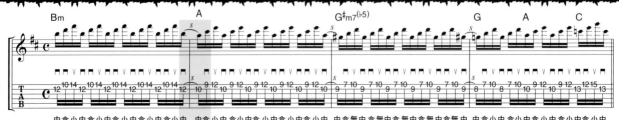

吉他樂句的世界中，存在一種只有靠經濟型撥弦的光速才能到達的境界！但是要進入這個境界，可不是說做就做得到的。因此一定要學會和交替撥弦不同的經濟型撥弦。就利用這個樂句慢慢地學會經濟型撥弦的基礎吧！

彈不出主樂句的人，先用下面的句子修行吧！

梅 第一部，混合使用交替撥弦及經濟型撥弦，先感覺兩者的差異。

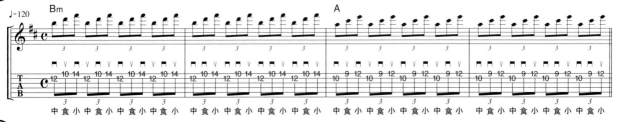

竹 把「梅」的部份改成16分音符，習慣16 Beat的節奏感。

松 壓第二弦時以中指開始和弦的轉換。

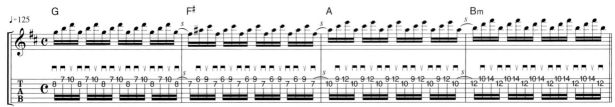

注意点 1 右手

學會基礎的Down picking 經濟型撥弦

經濟型撥弦的基本動作，就是在往相鄰的高音弦移動時，做出單一一次Picking的動作。必須要做到做一次Down picking後，不把Pick往回拉（圖1）。若是不小心做出了把Pick往回拉的動作，就變成插入了一次Up picking的空刷，多了這個多餘的空刷動作也就不是經濟型撥弦了。另外還要注意的重點是，在做完Down picking後，要在臨弦邊等待下一次Picking的時機。要強制右手習慣「彈出第一個音的Down picking→待機→彈出第二個音的Down picking」這樣一氣呵成的動作。請反覆練習這種兩個音的Down picking動作直到完全熟練為止。

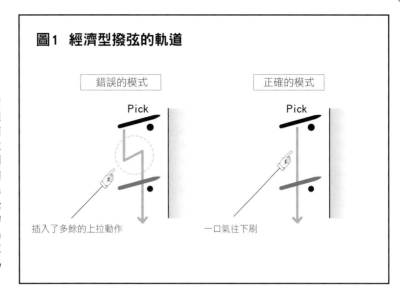

圖1　經濟型撥弦的軌道

錯誤的模式　　　正確的模式

Pick　　　　　　Pick

插入了多餘的上拉動作　　一口氣往下刷

注意点 2 左手

利用食指尖輕觸第二弦做消音

樂句中左手的基本型是第二弦上一個音及第一弦上二個音的三和弦。第二弦一定是中指壓弦，以中指為和弦轉換的中心來彈奏，便能做出順暢的把位轉換。難度較高的地方在換小節時中指的滑弦（照片1-3）。照片上示範第1小節到第2小節的Slide。從第二弦第12格滑到第二弦第10格後，要往第一弦第9格移動時，要記得用食指輕觸第二弦來消音。用經濟型撥弦時左手的消音動作是非常重要的，注意右手的同時也要小心左手的移動。

①以中指壓第二弦第12格。其他手指準備移動。

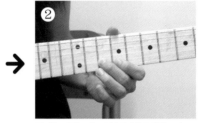

②滑到第二弦第10格。別忘了食指要準備壓弦。

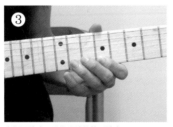

③食指壓弦時，以指尖消掉第二弦音。

專欄18

地獄使者的建言

學生常常會問到『經濟型撥弦和掃弦的差別到底在哪裡？』這樣的問題。說起來其實很類似，但是其中還是有些微妙的不同。掃弦，就是因為動作用和掃帚掃地類似而得名（圖2-a）。通常用在撥超過三條弦、彈分散和弦的情況為多。相對的，經濟型撥弦是指在兩弦上做單一一次的Down picking或是Up picking（圖2-b）。掃弦也可以算是一種經濟型撥弦。但是一般通常在彈奏上行或下行音階樂句時，才會把它叫做經濟型撥弦。

經濟型撥弦和掃弦的差別是什麼！？

圖2-a 掃弦

撥超過三條弦，一氣呵成的Picking。

圖2-b 經濟型撥弦

Down & Down　　　Up & Up

在兩條弦上做一次的Down或Up picking。

第二十五

經濟型撥弦基礎 ～之二～

三弦的經濟型撥弦樂句

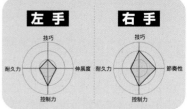

地獄の格言
・試彈新古典的基礎三弦掃弦！
・學會三條弦上的和弦音型！

LEVEL 🗡🗡🗡

目標速度 ♩＝150

線上演奏
MP3 TRACK 25

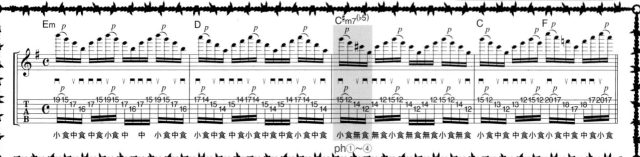

在Neo Classical的Solo中，必定會出現三弦的掃弦！這是Neo Classical樂風中重要的常用技巧。這裡我們要學會基本的三弦掃弦動作。也要熟記三和弦的音型！

彈不出主樂句的人，先用下面的句子修行吧！

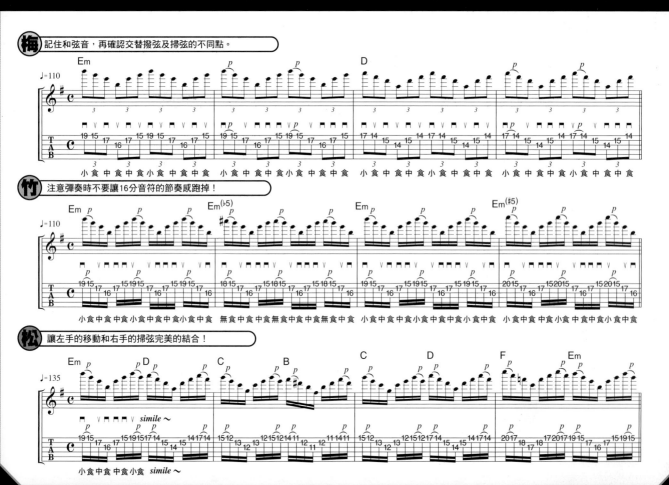

梅 記住和弦音，再確認交替撥弦及掃弦的不同點。

竹 注意彈奏時不要讓16分音符的節奏感跑掉！

松 讓左手的移動和右手的掃弦完美的結合！

注意点 1　右手

一定要做出三弦一組的
Down picking

使用經濟型撥弦演奏時，一定要想著『我要又有效率又流暢』。第1小節中，第三弦第16格→第二弦第17格→第一弦第15格的部份，使用一次Down picking來彈奏最經濟。因此每一次撥弦時都要把這三條弦當成一組。如果以此方式彈奏，第1小節最後第三弦第16格音就會結束在Down picking上。這樣的話下一個小節就會以Up picking開始…不過譜上指定要用Down picking開始。如果以一般的概念來看，會覺得用Up picking開始比較順手，但實際上是一點都不經濟的（圖1）。一個小節用Down picking開始通常是最經濟的。而且用Down picking開始也比較容易維持節奏的正確。

圖1　流暢的經濟型撥弦

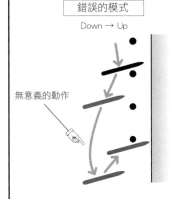
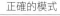
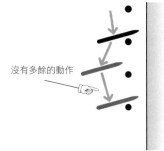

錯誤的模式	正確的模式
Down → Up	Down → Down

無意義的動作

沒有多餘的動作

目標是最省力又最有效率的動作，所以經濟型撥弦是一定要的啦。

注意点 2　左手

隨時注意換弦及消音的動作

彈奏這個樂句時也要注意消音的動作。例如第3小節第1拍壓住第一弦第12格時，食指尖是否有接觸第二弦，消掉第二弦音是非常重要的（照片2）。同樣在壓住第二弦第14格時，要用食指尖消掉第三弦音（照片3）。接著在壓第三弦第12格時，無名指需要在第二弦上待命，同時做消音（照片4）。希望大家練習時照這樣隨時注意左手換弦及消音的動作。還要注意左手壓弦與右手Picking動作的時間點。建議大家先學會三和弦的指型，這樣再來訓練左手的速度會更容易！

① 小指壓弦時，食指也要準備壓弦。

② 壓弦的同時輕觸第二弦來消音。

③ 無名指壓弦時，食指一面換弦一面做消音。

④ 接著要壓弦的無名只要在第二弦上空等待。

專欄19

地獄使者的建言

搖滾吉他的基礎？！
使用三條弦的和弦指型

本樂句中所使用的在三條弦上的三和弦指型有三種（圖2）。第一種是小三和弦，第二種是大三和弦，第三種是半減和弦（小七減五和弦）。這都是搖滾吉他基礎中的基礎，請自行研究你所知道的吉他手們都如何使用這些三和弦。這幾個指型的根音都在第二弦上，以根音為中心可以找到各種不同的和弦進行，自由地創作出不同的樂句。除了練習聽力抓出和弦外，希望大家也試著創作自己的樂句。

圖2　三條弦上的三和弦指型

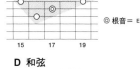

Em 和弦
◎ 根音 = E
15　17　19

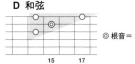

D 和弦
◎ 根音 = D
15　17

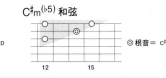

C#m(♭5) 和弦
◎ 根音 = C#
12　15

波瀾萬丈的吉他手人生

由於受到不同音樂的影響，也會造成吉他手不同的個性。現在來跟大家分享一下敝人的音樂背景。

1. 純情少年時代

小時候因為家父的關係認識了披頭四，從那時候開始就注意到音樂。但真正開始對流行音樂有興趣，是之後為了西城秀樹傾倒的時候。當時完全就在一種自我陶醉的狀態下，也就是在這裡脫離了搖滾樂的領域。其後也是因為受到家父的影響，加入了學校的管樂團吹小喇叭。那就更是一個和搖滾樂完全不相干的路了。

從國小高年級開始，到國中的三年，這五年當中都在吹小喇叭，這段期間中喜歡的音樂類型從演歌－谷村新司－YMO－安全地帶樂團，經過了各種的變化。現在看起來，我喜歡的東西是從個人一直往樂團的組合發展。

2. 爽朗高中時代

進入高中以後，就自信滿滿地組了一個安全地帶的Copy團。而且在裡面所擔任的是歌手呢！可能讀者看到這裡非常地吃驚，但是沒錯！敝人當時就是以當歌手為志向，而且是希望當演歌的歌手！！但是後來和搖滾樂的相遇，徹徹底底地改變了我的人生！有一天，其中一個團員給我聽了Bon Jovi的歌，我當時驚為天人！再聽到Dokken中George Lynch－完全擄走了我的心！其後便開始聽LA的金屬團，或是Europe、Helloween這些歐洲團，不過因為唱不出他們的高音，就放棄了當歌手的夢想，開始彈吉他。

3. 熱血金屬時代

進入大學的時候，已經完全是一個Rocker！留著一頭長髮、破洞的牛仔褲、西部大馬靴，再加上搖滾樂團的T-shirt和短風衣外套。大學的四年都嚴守這樣的裝扮，也就奠定了我的金屬魂！喜歡的吉他手們像是從George Lynch，John Sykes，還有Zakk Wylde開始，到Paul Gilbert，John Pertrucci等，都是高技巧的吉他手。但是有一個共同點是，他們都彈出很有感情的樂句。這或許多少跟敝人我受到演歌的薰陶有關。

以上就是敝人的音樂簡歷。說起來真是有經過各種音樂的洗禮。這些音樂造就了今天的我。現在做為MI 日本分校的講師，可以碰到很多年輕的學生，因而也有很多機會接觸到各種新的音樂。每一天都在受新音樂的影響。敝人就是以「看重自己的音樂根源，屏除偏見接受各種新音樂」，希望朝著一個音樂性更廣的吉他手邁進。希望讀者們也是以這種心態，時時讓自己吸收新音樂，擴大自己的容量！

第參章
十八層練習地獄
【吉他技巧強化篇】

以速彈為訴求，只機械式地訓練左手和右手，
是決不能讓你繼續朝著成為超絕吉他手的天國之路邁進的！
但若不能完美地演出能使演奏張力加大的各種技巧
－如搥弦與勾弦、滑弦、推弦等－
最後還是會變成一個沒用的吉他手。
投身於濃縮了各種搖滾吉他常用技巧的十八層練習地獄，
絕對讓你練就卓越的表現力！

第二十六

不會彈這個就不是搖滾樂 ~之一~

王道五聲音階Solo 1

· 要完全征服推弦技巧！
· 用王到的五聲音階Solo磨練出搖滾樂的精神！

LEVEL

目標速度 ♩=100

線上演奏
MP3 TRACK 26

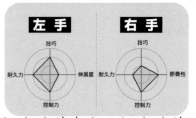

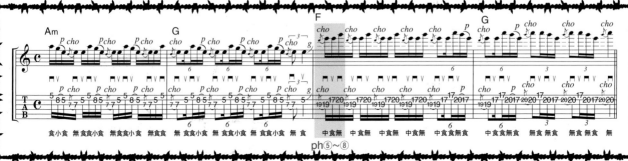

「沒有推弦，就不夠格說是Rock Guitar！」這裡要用稱得上是搖滾樂王道的五聲音階樂句，來訓練電吉他最主要的技巧之一──推弦。要練出穩定的音準及消音，還要能有完美的表現力！

彈不出主樂句的人，先用下面的句子修行吧！

梅 首先以三連音開始，訓練把弦往上推的手感和音準。

竹 高把位的中指推弦練習，要學會搖滾樂的魂！

松 推弦模進練習樂句。要小心拍子容易錯亂。

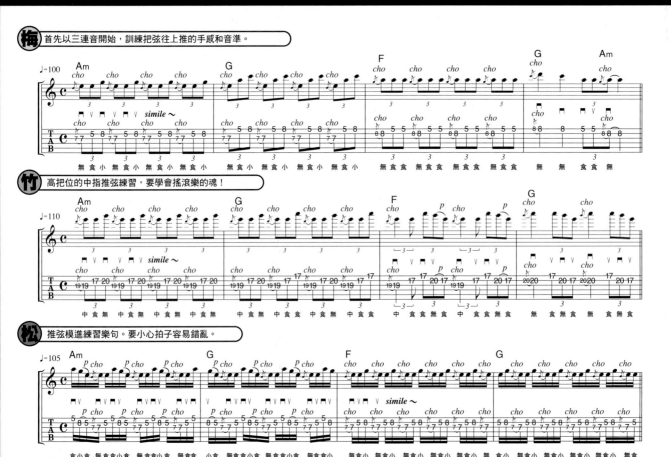

64

注意点 1　左手

推弦的秘訣在於大拇指及手腕的運用！

推弦最重要的部份就是把弦往上推的動作。首先來看在初學者身上常出現的狀況（照片1-2）。如圖以大拇指朝琴頭方向的握法，使手腕不能固定，手指也無法使力。這樣當然做不到紮實的推弦動作。要避免這個情況，最好的方法就是以拇指和食指確實握住琴頸。拇指會從琴頸上方握住琴頸，小指是貼在琴頸附近，然後朝手腕的地方轉，這樣一來就可以做出完美的推弦了（如照片3&4）。只用手指的力氣做推弦，會讓手指趴下來，無法站立。

大拇指朝琴頭的方向握住琴頸⋯

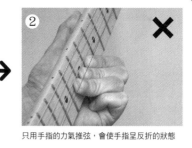

只用手指的力氣推弦，會使手指呈反折的狀態

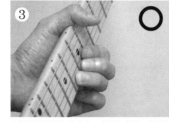

大拇指從琴頸上方伸出，食指和拇指一同握住琴頸

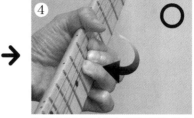

朝手腕的方向轉動來推弦，要讓壓弦的手指保持站立的狀態。

注意点 2　左手

高把位的中指推弦

對一般人來說，無名指的功用不大，但對吉他手來說，用無名指推弦是件很普通的事。希望大家要先習慣用無名指推弦。而在搖滾樂中，也經常使用中指做推弦。特別是在高把位的部份，用中指推弦的情況又更多。在這個樂句上，第3小節和第4小節中出現了高把位中指的推弦（照片5-8），要注意不讓手指反折。單用中指壓弦，往手腕旋轉就可以做出紮實的推弦了。但在推弦後，請用食指輕觸第三弦來消音。要做出漂亮的推弦，食指消音的動作是不容忽視的。

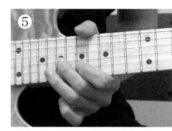

以中指壓弦。大拇指會從琴頸上方跨過來。

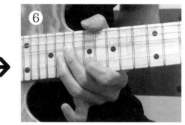

單以中指做推弦，注意不要讓中指反折。

以食指壓弦。也不要忘了推弦後需要的消音動作。

以無名指壓弦。接下來要動作的中指也要做好準備。

專欄20

地獄使者的建言

推弦雜音對抗法

做推弦時，很容易在把弦往上推時，碰到旁邊的弦而發出雜音。雖然推弦做得很紮實，但只要震動到其他弦而發出雜音，就不算是漂亮的推弦了（照片9）。為了要避免這種情況，要用其他沒有做推弦的手來消音。以無名指推弦時，可用食指往上跨過所推的弦來做消音（照片10）。這時候並不是以食指來壓弦，而是輕輕地放在弦上而已。在養成習慣以前，平常一定都要注意消音的動作。一旦習慣以後，推弦和消音就會變成一組能瞬間反應的連續動作。

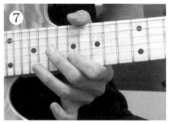

第二弦推弦。已消掉第三弦及第四弦的音，但還是會不小心讓第五弦即第六弦發出雜音。

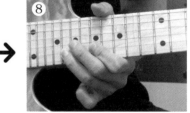

以食指消掉第四弦及第五弦音，另外以大拇指消掉第六弦音，這樣就能去掉雜音。彈很猛的時候一樣可以很乾淨！

喚醒指法地獄　灼熱的 Picking 地獄　十八層練習地獄　無間超絕樂句地獄　最終練習曲地獄

第二十七

不會彈這個就不是搖滾樂 ～之二～

王道五聲音階Solo 2

- 熟記三連音Shuffle節奏！
- 要能使用各種不同音程的推弦！

LEVEL 🗡🗡

目標速度 ♩＝110

線上演奏
MP3 TRACK 27

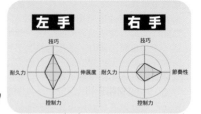

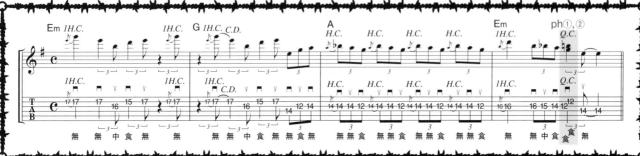

要彈出如泣如訴的吉他，一定不能少了控制各種不同音程推弦的能力。這裡要訓練全音推弦之外的其他推弦，練就超強的表現力。也學習較放鬆的Shuffle節奏，一起鍛鍊節奏感！

彈不出主樂句的人，先用下面的句子修行吧！

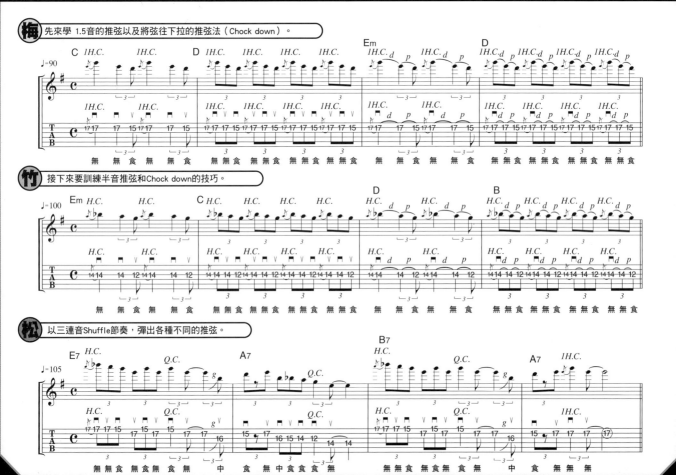

（梅）先來學 1.5音的推弦以及將弦往下拉的推弦法（Chock down）。

（竹）接下來要訓練半音推弦和Chock down的技巧。

（松）以三連音Shuffle節奏，彈出各種不同的推弦。

注意点 1 理論

Shuffle節奏的Picking練習

Shuffle節奏也就是把三連音中第二個音去掉的節奏（圖1-a）。想到Shuffle腦中應該要浮現出藍調音樂「噠－噠、噠－噠」的節奏才對。以這種節奏所創作出的曲子或樂句，是把三連音原本的「噠噠噠」變成「噠－噠」，因此要特別注意Picking的動作（圖1-b）。基本的三連音彈法是「Down－Up－Down」再接「Up－Down－Up」，兩組交錯使用；但是Shuffle的節奏通常是以「Down－Up」來彈奏。不過需要依曲子的速度和整體節奏感，隨時調整Picking的方向，一定要練成可依狀況使用不同彈奏方式的功力。

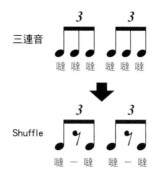

圖1-a 關於Shuffle

把三連音中間的音符去掉就變成Shuffle

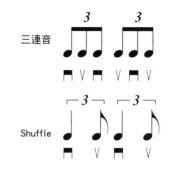

圖1-b Shuffle 所用的Picking

比較一下三連音和Shuffle節奏的Picking。需要依曲子的速度及節奏感調整Picking的模式，但基本上彈奏Shuffle以「Down－Up」居多。

注意点 2 左手

注意各種情境做出四分之一音的推弦

樂句中出現了1.5音、半音、四分之一音三種不同的推弦。看名稱就可以了解音程的差異，例如第1小節出現的第二弦第17格音（E音）的1.5音推弦，第17格要推向上3格到第20格的音高（G音）。需要特別注意在第4小節出現的四分之一音推弦。四分之一音是比半音再稍小一點，很微妙的一個音程。感覺上是稍微把弦往上推高一點（照片1-2），所以即使沒有很確切的音高也是可以接受的。但是一定要按照整體的音樂性，推出對的味道。研究這種音程就會漸漸體會到吉他的深奧了！

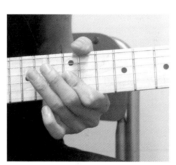

在做四分之一音推弦前壓住第二弦及第三弦第12格。只要用食指壓弦即可。

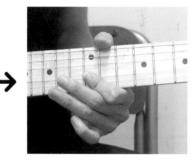

四分之一音推弦的狀態。這是一個非常微妙的音程，要依照整體的音樂性來做推弦。

專欄21

地獄使者的建言

推弦時必須做到在推弦的瞬間馬上推到對的音程上。這裡要跟大家介紹能夠訓練推弦音程的練習樂句（圖2）。先彈出推弦的目標音，仔細聽好音高，然後再用推弦把音推到目標音上。例如要做第二弦第15格（D音）的全音推弦，要先彈第二弦第17格的目標音（E音），然後再做推弦。也可以先彈出任一個想要推到的音來做練習。或者可以嘗試用Chromatic Tunner（可調半音的調音器），把推弦的音高視覺化來練習。

我是推弦的音癡嗎？推弦音程練習法

圖2 確認推弦的音程

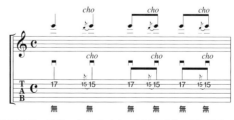

先彈出第二弦第17格音（E音），以這個音為目標，然後用第二弦第15格做出全音推弦。

不會彈這個就不是搖滾樂 ～之三～

使用搥弦及勾弦的Run演奏法1

· 再次確認搥弦及勾弦的基礎！
· 記得隨時最消音，以防止發出不必要的雜音！

LEVEL

目標速度 ♩＝130

線上演奏
MP3 TRACK 28

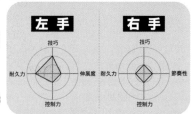

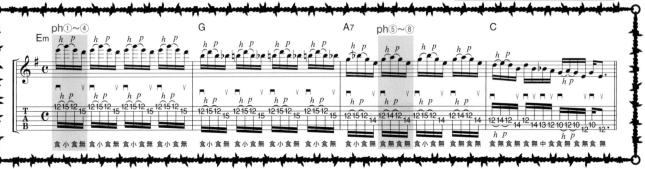

時常遇到使用搥弦及勾弦的五聲音階Solo。彈熟這個樂句可以讓你學回在五聲音階上最自然的搥弦及勾弦運用方法，以及運指的方式。另外也要學會無名指和小指的組合。

彈不出主樂句的人，先用下面的句子修行吧！

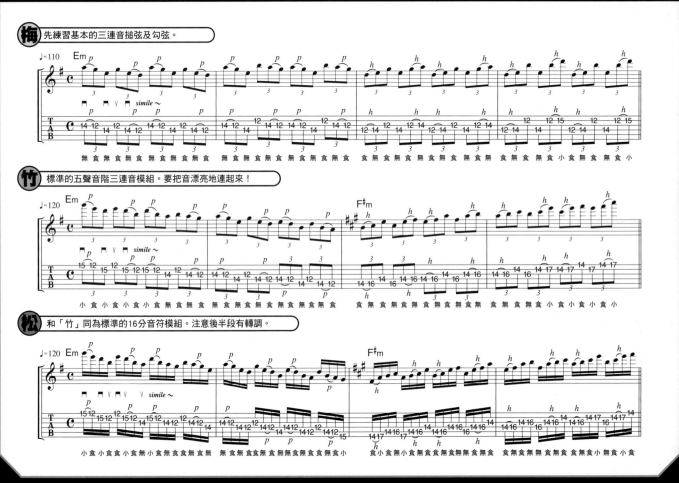

注意点 1　左手

要以作出和Picking時相同的音壓和音量為目標

這裡要請大家確認一下最根本的搥弦及勾弦基本動作。反覆彈奏搥弦及勾弦的樂句，基本上就是在重覆手指壓弦、離弦的動作。但是沒做好的話根本是發不出聲音的。尤其是勾弦，總是比較令人苦惱。以第1小節第1拍為例，要確實地勾到第一弦是非常重要的（照片3）。終極的目標就是要做出聽起來和Picking彈出來差不多、音壓、音量都相同的音。另外，以無名指壓第二弦第15格時，中指要留在第一弦第12格的位置。這樣一來便可以很快速地轉換把位。

以食指尖輕觸第二弦來消音。

以小指做搥弦。指頭要紮實地敲下去。

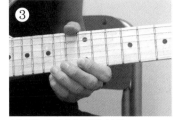

小指往第一弦的方向抽離做出勾弦。

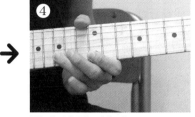

最後以無名指壓第二弦第15格。

注意点 2　左手

做搥弦和勾弦時要記得把其他弦音消掉

彈奏從第一弦到第六弦的搥弦、勾弦五聲音階樂句時，前半部是小指和無名指的交替動作，後半則要注意無名指的移動。不過請大家不要只注意手指的動作，還需要做出確實的消音。在第3小節第2拍，食指不緊要壓住第三弦第12格，還要同時做第二弦和第四弦的消音（照片5）。這樣的話就算無名指不小心碰到第三弦以外不需要彈的弦，一樣不會發出不必要的雜音（照片6）。做第三弦第14格的勾弦時，把手指放在第三弦及第二弦的中間，可以更完美的防止雜音發生（照片7）。

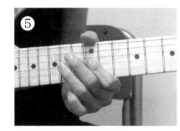

食指壓弦的同時要悶住附近的弦。

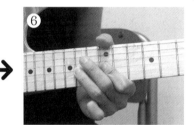

在做搥弦時，要預想到接下來的勾弦動作。

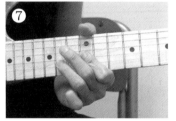

勾弦的目標位置在第三弦及第二弦的中間。

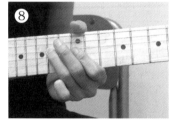

以無名指壓第四弦第14格，別忘了接下來要壓弦的時只要先準備好。

專欄22
地獄使者的建言

70年代到80年代前半期的速彈，大多是以16分音符為主體的樂句。因此交替撥弦是不可或缺的技巧，速度快的樂句也多以內側撥弦來練習（譜例1-a）。到了80年代後半，因為Yngwei和Paul Gilbert的出現，重視效能的彈法立刻滲透並成為主流。以外側撥弦彈奏Up picking的六連音樂句，以及經濟型撥弦（Economy Picking）為代表（譜例1-b）。速彈就這樣隨著時代改變。在下當時就是跟著時代變遷練習，希望讀者們不要忘了要繼續研究下去。

隨時代改變的速彈風格

譜例1-a　70年代到80年代前半期的速彈

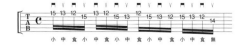

內側撥弦為多，並以16分音符為主

譜例1-b　80年代後半以後的速彈

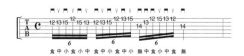

外側撥弦為多，以六連音為主

右側標籤：喚醒指法地獄　灼熱的Picking地獄　十八層練習地獄　無間超絕樂句地獄　最終練習曲地獄

不會彈這個就不是搖滾樂 ～之四～

使用搥弦及勾弦的Run演奏法2

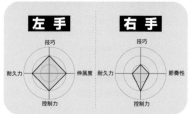

左手 **右手**

・以Run演奏法撲搖滾樂精隨！
・熟練中指及無名指的組合！

LEVEL 🔨🔨

目標速度 ♩＝165

線上演奏
MP3 TRACK 29

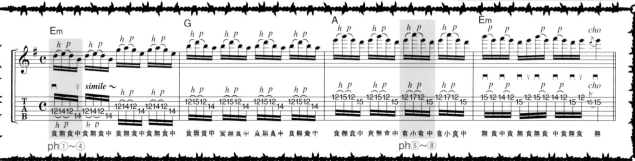

這是一個不斷重複相同音型，卻越彈越激昂的Run演奏樂句。大家要把目標放在比搥弦及勾弦更有份量，被稱為「搖滾樂王道」的Run演奏法上。不只要訓練指法的部份，左手的耐久力和節奏感的養成是更重要的功課。

彈不出主樂句的人，先用下面的句子修行吧！

（梅）首先要徹底理解「每一個音都需要撥弦」以及「不需要每個音都撥弦」這兩種彈法的差異。

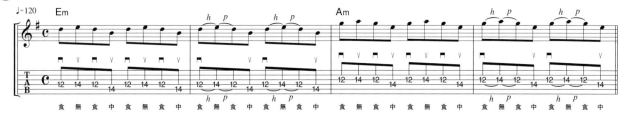

（竹）接著來看Run演奏法所使用之反覆樂句右手Picking的部份。

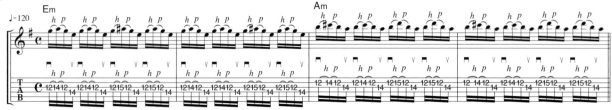

（松）養成現代的伸展方式加上80後期六連音的Run節奏感。

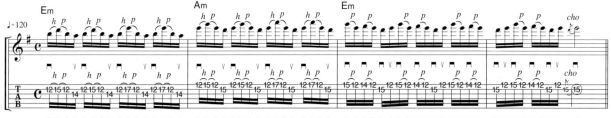

 注意点 1　左手

要最好的彈法還是要好彈就好？
Run演奏法的手指運用方式

Run演奏法就是，「反覆使用搥弦、勾弦、推弦等能驅動整個吉他樂句的技巧，來營造出一種越發緊張、不斷增強的聽覺感受」的彈法。經常以五聲音階為基礎，最有名的吉他手有Jimmy Page、Michael Shenker等。在這個句子中，並沒有使用Michael Shenker式的指法，而是回歸到最原始的Run原創指法。右邊為第1小節第1拍的照片，壓第五弦第14格的是中指並不是無名指。可能會覺得有點不合理，不過這是最標準的彈法。當然也可以依照自己的習慣，找出最適合的彈法，或是去研究心儀的吉他手們的指法。

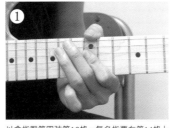

① 以食指壓第四弦第12格。無名指要在第14格上待命。

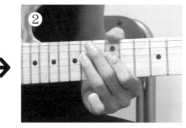

② 以無名指做第四弦第14格的搥弦。接下來的勾弦動作也要先預備。

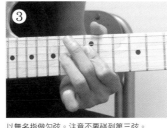

③ 以無名指做勾弦。注意不要碰到第三弦。

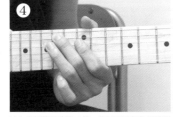

④ 以中指壓第五弦第14格。也可以用無名指彈這個音。

 注意点 2　左手

注意你的消音！
才能脫離雜音的地獄！

由於Run演奏法是不斷重複同樣的樂句，處理雜音一旦稍有怠慢，就會連續在同樣的地方出現惱人的雜音，很容易陷入不斷彈雜音的深淵。因此，一定要在真正習慣前，一個把位、一個把位慢慢練習。練習時的另外一個重點是聽清楚哪些是雜音，並且確認其發生的原因。在這個樂句當中最困難的部份是第3小節需要伸展的部份，希望大家仔細地練習（照片5-8）。要用壓第一弦第12格的食指消掉第二弦音，讓小指能在第一弦第17格上做出漂亮的搥弦和勾弦。在推弦的瞬間，接著要壓弦的中指要在第二弦上待命，目標是做出作出順暢的運指。

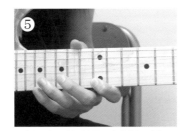

⑤ 以食指壓弦，別忘了也要同時消掉第二弦音。

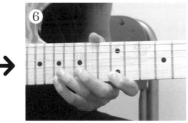

⑥ 小指的搥弦。也要先意識到接下來的勾弦動作。

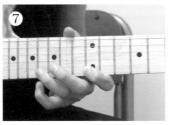

⑦ 不能讓音量變小，向下方勾弦。

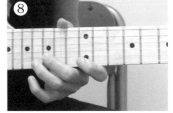

⑧ 以中指壓弦。接下來的食指也要準備。

專欄23
地獄使者的建言

這裡要跟大家介紹三首必聽的Run演奏名曲。首先是收錄了流利的Run演奏的UFO「Lights Out」。這是在所有Shenker迷中評價最高的歌曲之一，曲子本身和Michael建構樂句的方式都令人讚嘆。第二首是Extreme的「Get the Funk Out」，Nuno俐落又Groovy的演奏，對於節奏訓練友會有很大的助益。最後是White Snake的「Bad Boys」，John Sykes的五聲音階Run演奏，製造出極強烈的張力，果然是足以為這一篇做個完美的結束。

向達人看齊！ Run名演奏介紹

UFO
Lights Out
UFO Live
（Expanded edition）

Extreme
Get The Funk Out
Pornograffitti

White Snake
Bad Boys
White Snake

不會彈這個就不是搖滾樂 ～之五～

超持久顫音訓練

· 訓練顫音的肌力和持久力！
· 訓練指力，預備彈出完美的圓滑奏！

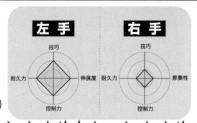

LEVEL 目標速度 ♩=135

線上演奏
MP3 TRACK 30

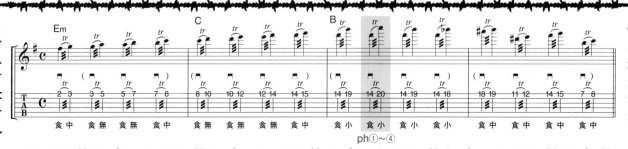

這裡所謂的顫音技巧（Trill），是在兩個音上快速交替搥弦和勾弦，這是每個吉他手夢想中的技巧。這個樂句絕對不能偷懶，要紮實地練出耐久力和顫音的速度。有了強韌的肌力，一定讓你的運指技術更上一層樓。

彈不出主樂句的人，先用下面的句子修行吧！

梅 第一步，請注意節奏和顫音的流暢度。

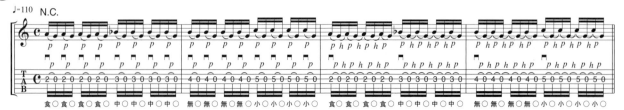

竹 接著是包含了開放弦的顫音樂句。一隻手指、一隻手指慢慢練。

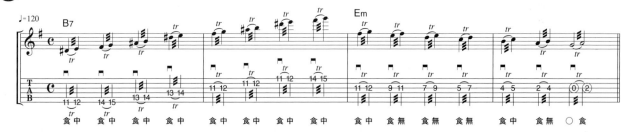

松 跨弦和平移的練習，鍛練肌肉，增強持久力。

注意点 1 左手

彈奏顫音時要注意
食指的運動軌道！

想要連續彈出平均又好聽的音色，一定要注意「勾弦→搥弦」的動作（圖1-a）。勾弦是把弦往下勾的技巧，但是在顫音技巧上，需要連續做勾弦和搥弦，因此手指回到指板上的的動作及運動的軌道非常重要。只要能讓軌道稍微小一點都是有幫助的，也就可以彈出細膩的顫音。也要小心別讓準備做搥弦的食指搥錯格。食指的壓弦不完美，會影響到音色的品質（圖1-b）。注意以上的重點，再加上持久力，必定能鍛鍊出顫音的功力！

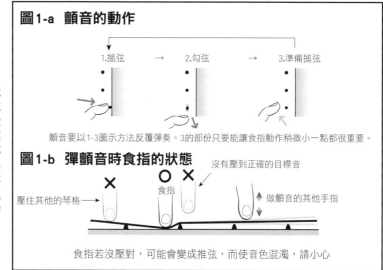

圖1-a 顫音的動作

1.搥弦 → 2.勾弦 → 3.準備搥弦

顫音要以1-3圖示方法反覆彈奏。3的部份只要能讓食指動作稍微小一點都很重要。

圖1-b 彈顫音時食指的狀態

壓住其他的琴格 → 食指 ╳ ○ ╳ 沒有壓到正確的目標音 做顫音的其他手指

食指若沒壓對，可能會變成推弦，而使音色混濁，請小心

注意点 2 左手

食指和小指的伸展顫音

這一篇是在第一弦上平行移動的顫音樂句。把位的轉移是以食指為主來帶動整個位移。樂句本身難度並不高，最困難的部分應該是第3小節，食指及小指需要伸展開來作顫音的部分（照片1-4）。照片上可見大拇指從琴頸上方輕扣住琴頸，所以對於手指很難伸展開的人，建議使用標準握法。需要注意的重點是食指需要確實壓好第14格。因為若是食指沒壓好，要做顫音的小指也會因此不穩。另外由於小指較難施力，一定要注意手指碰到指板的位置和手指移動的軌道。以上的重點都有注意到的話，就可以彈出穩定、漂亮的顫音了。

① 以食指壓第一弦第14格。小指在第20格上預備。

② 以小指作搥弦。以食指消掉第二弦音。

③ 以小指作勾弦。手指的動作不要太大。

④ 再做一次搥弦。注意搥弦音要夠清楚。

專欄24

地獄使者的建言

這裡要跟大家介紹幾張聽得到經典顫音樂句的專輯。第一首是Ozzy Osbourne的『Mr. Crowley』，以顫音上行樂句開始，再以減音階下行，果然是Randy Rhoads式動人的樂句。接著是可以聽見Gary Moore最拿手的開放弦顫音的曲目『End of the World』，曲子開頭的無拍Solo堪稱一絕，可說是高速顫音的代表作之一。最後是George Lynch的『In My Dreams』。這絕對是前所未聞運用伸展動作的顫音演奏。

向達人看齊！ 顫音名曲介紹

Ozzy Osbourne
Mr. Crowley
Randy Rhoads Tribute

Gary Moore
End of the World
Corridors of Power

Dokken
In My Dreams
Under Lock and Key

不會彈這個就不是搖滾樂 ～之六～

運用Slide的五聲音階Solo

地獄の格言

・鍛鍊能自由自在運用Slide的運指力！
・學會運用Slide的五聲音階活用法！

LEVEL 🔨🔨🔨

目標速度 ♩＝110

線上演奏
MP3 TRACK 31

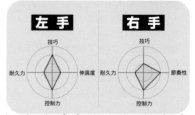

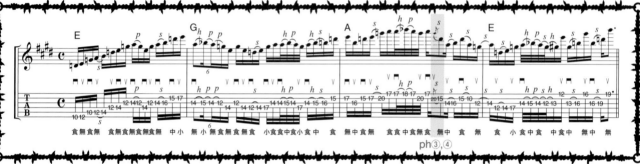

指定音高的Slide技巧，會讓樂句有強烈的記憶點，打入聽者的心。這裡我們列出了可說是「搖滾樂王道」的五聲音階樂句，可加上Slide技巧的各種情況。不只要練習Slide的技巧，也要捉住Slide的精髓

彈不出主樂句的人，先用下面的句子修行吧！

梅 首先，練習基本的上行下行Slide基礎樂句。

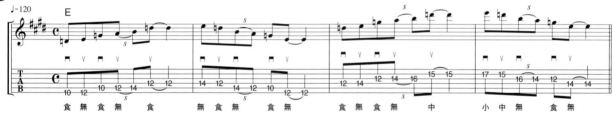

竹 接著來要學在藍調或是鄉村音樂中常聽見，包含跨弦的Slide技巧。

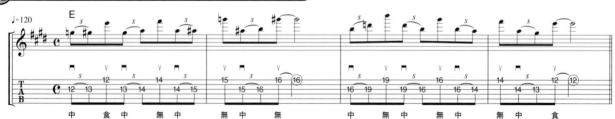

松 學會包含把位移動的Slide，彈出包含大量移位的樂句。

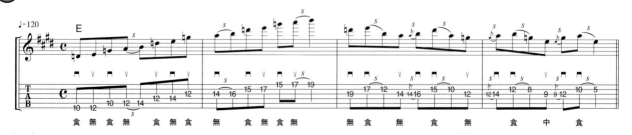

注意点 1 左手

第一步，Slide基礎的壓法

要彈Slide時，第一個絕對不能遺忘的重點是，要先確定Slide開始的音和結束的音在哪裡。如果只是彈一個大概，不但不能彈出好聽的Slide音，還可能造成節奏的混亂，一定要小心避免。另外還要注意握琴頸的姿勢。如果以壓和弦的姿勢－手掌包住琴頸，手腕成反折的狀態來握琴頸，手會很難滑動而做不出Slide（照片1）。要讓手掌和琴頸間有空隙，以大拇指及食指扣住琴頸（照片2）。拇指要從琴頸上扣住，但是輕鬆地在琴頸上作出平行的滑動。

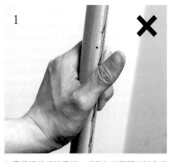

如果像這樣手腕反折，手掌包住琴頸的話會很難滑。

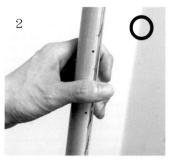

手掌和琴頸間有空隙，也不能隨便用力。

注意点 2 左手

輕鬆彈奏伴隨大幅移動的Slide

主樂句上使用了各種不同的把位，做出有張力的演奏。難度也因此出乎意料地高。保持16分音符的交替撥弦，並且在做出Slide的音上繼續空刷的動作，應該會較容易維持整體的節奏。在彈順前可以先省略Slide音，把交替撥弦的動作彈好，並確定運指的方法和Slide的位置。最困難的部分在於第3小節第3拍，第二弦第20格開始到第15格大幅度的Slide（照片3-4）。這種Slide技巧就是Steve Vai最拿手，輕盈的Slide。還有一個重點是要記住要食指或中指，把不需要彈的弦消音。

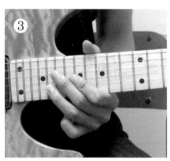

以無名指壓第二弦第20格。並用食指和中指把其他弦音消掉，預備做Slide。

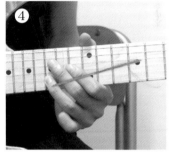

第二弦第15格的Slide，可依賴琴頸側面的把位記號來幫助你找到正確的位置。

專欄25

地獄使者的建言

這裡也要跟大家解釋一下另外一種叫做Glissando的滑弦技巧。這種並沒有固定起始音和結束音的滑弦技巧，不只運用在Solo中，在一般Riff裡也很常見（圖1）。例如以一個滑弦音『咻－－』帶入Riff，製造出較戲劇化的效果。像這樣的樂句因為需要彈出有力的音色，通常是用中指同時在第五弦和第六弦做雙弦的Gliss。滑動的速度也很重要，可以研究、參考自己喜歡的吉他手他們的演奏。敵人自己推薦的吉他手是John Sykes在White Snake同名專輯中的演奏。

大幅度的Gliss技巧

圖1 Gliss技巧

用中指滑第五弦和第六弦。

會看見像這樣的記號

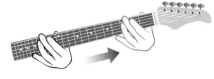

從15格附近開始像琴頭方向滑，以中指摩擦弦面並往上移動。

不會彈這個就不是搖滾樂 ～之七～

Zakk Wylde 風 Hard Rock Riff

・精通Picking泛音技巧！
・挑戰裝飾音，磨練彈奏Riff的功力！

LEVEL 🗡🗡🗡

目標速度 ♩＝140

線上演奏
MP3 TRACK 32

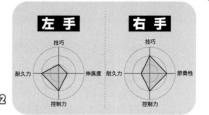

左手	右手

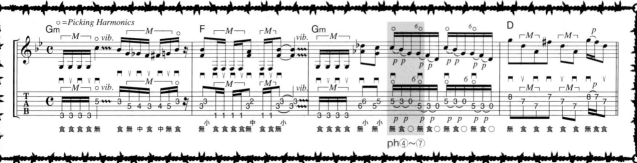

在製造出特殊共振效果的Picking泛音，劇烈的Slide和開放弦顫音的驅使之下，豪放地彈出Hard Rock Riff！除了要再一次確認琴橋悶音等基礎的技巧之外，也要抓住Heavy Riff的節奏和味道。

彈不出主樂句的人，先用下面的句子修行吧！

梅 先練習琴橋悶音和Picking泛音。

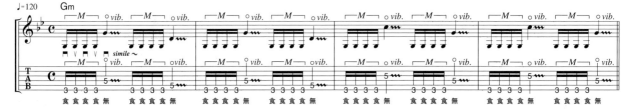

竹 前半是練習三連音，後半是加上輕重音變化的悶音。

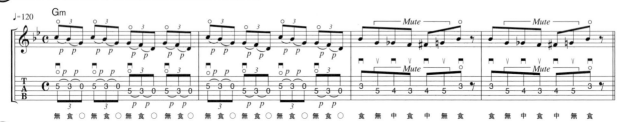

松 挑戰雙弦和音的Vibrato技巧。要注意抖動的情況。

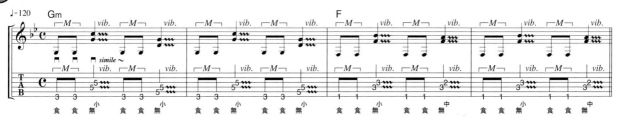

注意点 1 　右手

用拇指碰弦發出泛音

激烈的 Hard Rock Riff 當中，突然出現的「匡～」這種倍音豐富的音色就是 Picking 泛音所造成的效果。可以改變整個 Riff 效果的 Picking 泛音是必備技巧。要發出這種強烈的音效，需要拇指輕觸剛 Picking 完的弦（照片 1-2）。大姆指需要碰到弦的部位，就是如照片 3 所示斜線的部分。實際演奏時的訣竅，是大拇指需要像是撥弦一般的方式來握住 Pick，但是若拇指的角度或 Picking 的位置不正確，有可能無法發出泛音，或是造成音質的變化太大，還需要大家在仔細研究。

與其說是用拇指「碰弦」不如說是「打弦」。

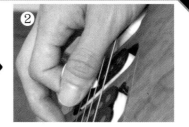

在完全習慣以前 Pick 要拿得較深。

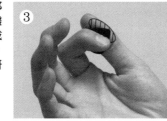

拇指要接觸到弦的部分就是圖是中斜線的區域。

注意点 2 　左手

和音 Vibrato 需要兩條弦的振幅相同才好聽！

這裡要跟大家介紹雙弦 Vibrato 的重點。Tommy Iommi 說：「這個技巧在 Rock Riff 當中可以震動和弦，讓樂團整體的音色更厚、更有力。」和弦加上 Vibrato，讓 Riff 聽起來也有唱歌的感覺。首先必須注意的是，兩弦震動的幅度一定要相同（圖 1-a）。假使兩弦震動的幅度不同，聽起來會很像是調音沒有調好（圖 1-b）。為了要避免這種情況發生，兩弦壓弦的手指動作一定要保持相同。手指的形狀改變的話，會讓和聲一起瓦解。

圖 1-a　正確的雙弦 Vibrato

兩弦的振幅相同。

圖 1-b　錯誤的雙弦 Vibrato

上方的弦振幅較大

下方的弦振幅較小

兩弦的振幅不同，聽起來就很刺耳

注意点 3 　左手

高速六連音顫音要以兩指為一組對應

實際彈奏本樂句時，要確實掌握琴橋悶音和 Picking 泛音的位置，以及要注意第 3 小節第 3、第 4 拍的六連音顫音（照片 4-7）。這種高速顫音樂句，以兩指做一般的勾弦，配合開放弦上的勾弦技巧，再加上 Picking 泛音的音色，可以造成意想不到的強烈效果。而這裡的情況，在以無名指壓第三弦第 5 格的同時，食指也要壓住第三弦第 3 格，這樣一來就可以做出連音。往第四弦移動時也一樣，以無名指及食指成一組來壓弦。

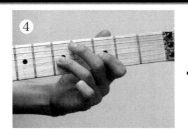

以無名指壓弦時，食指也一起壓弦。

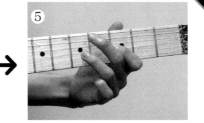

以無名指做勾弦，同時要注意食指的動作。

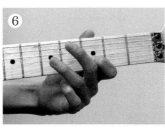

以食指勾弦。離弦的瞬間兩支指頭都要移動。

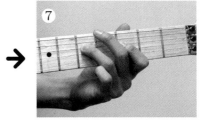

這裡也和使用無名指時相同，食指需要壓弦。

吉他的風格，
是以外型來決定的嗎？！

這應該是史上第一次，用超絕吉他手們的體型來討論演奏風格吧！體型真的對演奏風格有影響嗎？我知道讀者一定都會有這個疑問，但請繼續讀下去，就會看出其中的端倪。

1. 肥胖型吉他手

說到肥胖型的吉他手，你會想到誰呢？心中是不是浮現了一個用溝槽指板（Scalloped fingerboard）Stratocaster 的人呢… 這種類型的吉他手，整體來說以 Neo Classical 風格為多。除了彈吉他之外，不會另外再做什麼能消耗卡路里的事了。在演奏上常用掃弦等效率很高的技巧，因為不希望再花力氣做多餘的動作。而且手指越長胖也就越有使用價值。因為在做掃弦時，長胖的手指自然就會碰到旁邊的弦，而達到消音的效果。並且在彈奏和聲小音階的時候也會特別有味道。例如在 A 小調上，似乎會讓 G# 音因為肥胖細胞的關係而活了起來…

2. 猛男型吉他手

這類型的吉他手，為了要克服速度不夠快，和 Picking 的弱點，不只會認真練吉他，也會做把吉他當成舉重一樣往上舉的訓練。說得好聽點就是像體育系的學生一樣有率直的性格，所以使用簡單的五聲音階的人較多。另外因為手指肌肉極端發達，所以激烈的 Vibrato 也是他們的演奏特色之一。想像一下 Zakk Wylde 應該就可以理解了。

3. 高材生型吉他手

本類型的吉他手通常是身高高，手指細長又漂亮，對於被封為『超絕吉他手』總是一派輕鬆、不以為意地帶過。樂句都已經過非常縝密的架構，節奏的複雜度也通常是一般人的一倍以上。老天也特別愛戴，讓他們通常都有一副好歌喉－是這群人的另一個特徵。這種類型的代表像是 Paul Gilbert 和 Richie Kotzen。

雖然並不算是強而有力的理論，但這是敝人依照外表和演奏風格所做的觀察。一定會遇到某一個 Guitar hero 就是這個樣子的情況，如果以超絕吉他手來看，這樣的說法也不見得是錯的。要朝著超絕吉他手邁進，每天的練習當然是不能少，或許外表應該也應該花點頭腦…

第肆章
無間超絕樂句地獄
【綜合練習集錦】

恭喜各位——通過前面的技巧鍛鍊地獄，
相信現在的你們，在吉他技巧上應該已有大幅提升。
接下來等著你們的，就是地獄的最深處。
第四章的無間超絕地獄篇中，
將帶大家挑戰彈奏運用多種技巧的高難度樂句，
不知道各位是否能夠過關斬將，
取得超絕吉他手的封號呢？
還是望譜興嘆，被迫放棄好不容易累積起來的成果？
屬於你的吉他人生，此刻將走到一決勝負的時候！

第三十三

圓滑流暢的速彈！

開放弦的高速圓滑奏樂句

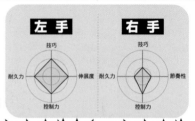

・讓身體也能記住圓滑奏的基礎動作！
・保持隨時確認音階的感覺來彈奏！

LEVEL 目標速度 ♩=160

線上演奏
MP3 TRACK 33

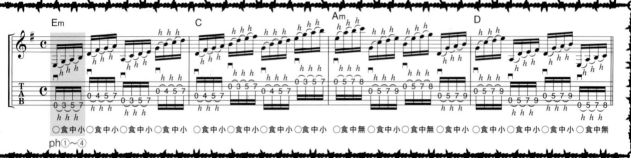

本樂句因為都是用開放弦把位，所以指型的移動不困難。此處各位要習慣的是古典式的琴頸握法，嚴格要求自己彈奏連續搥弦時，每個音符的清晰度。為了減少雜音干擾，消音動作請務必確實。

彈不出主樂句的人，先用下面的句子修行吧！

梅 先用交替撥弦彈奏，以確認左手的指型

竹 接下來鍛鍊自己的搥弦與消音技巧

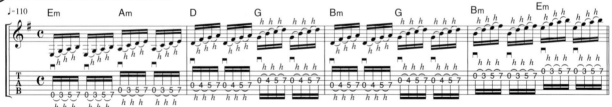

松 練習跨弦時搥弦與消音的彈法！

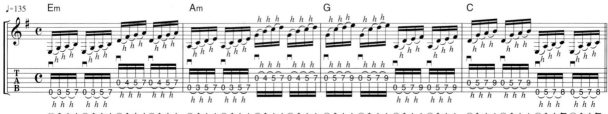

注意点 1 左手

為了能夠圓滑的彈奏每個音符，請再次確認搥弦技巧基礎動作！

本樂句中運用的圓滑奏法，就是要順暢圓滑的連結音符與音符。但是每個音符都要彈得平均，否則聽起來就不夠順暢圓滑，便稱不上是圓滑奏。所以各位首要注意的就是搥弦技巧的正確壓弦動作。照片是第1小節第1拍的分析，請注意在小指壓第六弦第7琴格時，其他三指也要置於指板上，可隨時做壓弦動作（照片4）。接下來就要注意搥弦的音量與音質是否整齊統一。為此，各位在搥弦動作前的準備時，指尖離指板的間距請盡量同高。如果練習成果不佳，建議各位可用古典式、指型練習。這樣的樂句應該用穩定的運指也可以表現得很好。

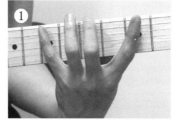
在彈奏開放弦之前，三根指頭都請做好壓弦準備動作。

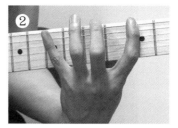
食指做搥弦。注意不要忘記中指的準備動作。

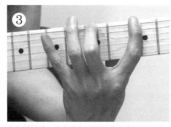
中指做搥弦。注意食指不要離得太遠。

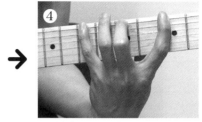
小指做搥弦。要做好跨弦的預備。

注意点 2 理論

想要熟練圓滑奏法，秘訣在學習音階上

要能用圓滑奏柔順圓滑的彈出每個音符，事先一定要確認指型與把位。建議各位一定要事前了解樂句中所使用的音階。本樂句運用的是E自然小音階與部分G大調音階（圖1）。初學者階段時必須要雙眼緊盯著六線譜才能彈奏，但隨著漸漸了解音階構成後，各位應該要能夠在腦海中擁有整個把位指型的概念圖，不用看六線譜也能不急不徐地流暢彈奏。敝人在一開始也為了記住這些音階而費了好大的功夫，的確是相當辛苦。但是相信各位透過練習與決心，慢慢的吸收，不但有助各位的演奏，也能帶著各位體會吉他的奧妙與快樂。希望各位一定要積極的學習。

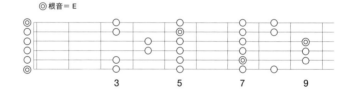
圖1 E自然小調音階

◎根音＝E

3　5　7　9

※因為開放弦的運用，讓整個音階音域更廣。

專欄26

地獄使者的建言

搥弦技巧越來越熟練，音階的指型也都記得了，但是為什麼還是彈不好圓滑奏樂句？我想很多練習者都會經歷這樣煩惱的階段。就我個人的經驗來看，大多數因此問題困頓不前的樂手，通常只要改掉食指彎曲的習慣就可以解決了。在彈奏圓滑奏樂句時，為了要能清楚的彈奏出搥弦與勾弦音，手指必須要站立在指板上。這樣雖然沒有錯，可是如果連食指都無法貼在指板上，消音的動作就被忽略，導致演奏起來雜音百出，無法達到圓滑奏的效果（照片5）。用食指壓弦時請務必注意，同時要做消音動作（照片6）。

無雜音的圓滑奏秘訣

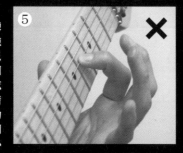 ✕
食指壓第四弦第4格。手指站立在指板上壓弦固然音色清楚，但會導致消音動作不確實而雜音百出。

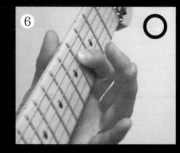 ○
同樣用食指壓第四弦第4格。將第一指節稍微彎曲，雖然指尖立於指板上，但還是可協助消音動作。

第三十四

培養渾然天成的圓滑奏體質了沒？

交錯點弦技巧的快速圓滑奏樂句

地獄の格言
- 鍛鍊紮實的圓滑奏技巧與直覺！
- 習慣左手點弦的換弦移動！

LEVEL 🗡🗡🗡🗡🗡

目標速度 ♩＝125

線上演奏
MP3 TRACK 34

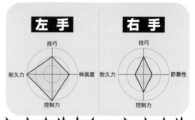

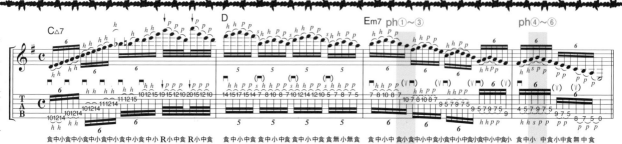

本練習可說是集左手技巧大成的超絕圓滑奏樂句。要練習到穩定且不被Picking擾亂，精準的搥弦與勾弦技巧，行雲流水般的彈奏出圓滑的旋律。培養左手主導的節奏感，同時也能鍛鍊出強韌的運指力（fingering）＝圓滑奏技巧！

彈不出主樂句的人，先用下面的句子修行吧！

梅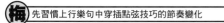

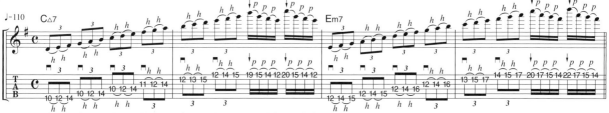

竹 五連音樂句。練習圓滑連接搥弦與勾弦音

松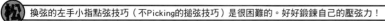

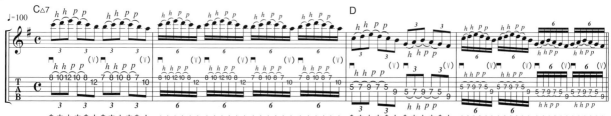

注意点 1　左手

左手點弦技巧考驗你的壓弦力與消音動作

第3小節是不Picking彈奏圓滑音。此處換弦後的第一個音要用搥弦彈奏，在運指上會稍微困難。一般的搥弦是在已發出聲音的弦上做搥擊動作，所以要發出搥弦音並不難。但是本樂句的狀況是要在未發出聲音的弦上，突然用左手點弦般彈出搥弦，就比較困難了。所以這邊要用比平常更大的力氣與震動做搥弦技巧。但也要特別注意容易誤觸旁弦而造成雜音。照片是第3小節第1拍到第2拍的過程，注意食指要對第一~第三弦做消音（照片2）。此時另一個重點是右手也要準備對低音弦做消音動作。

食指壓第一弦第7格時，小指準備做大搥弦動作。

小指對第二弦第10格搥弦。食指要消音。

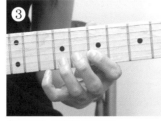

小指做勾弦。注意音量不要過小。

注意点 2　左手

做Slide技巧的同時，其他手指要做壓弦準備動作！

整體來說難度都不低，但希望各位要特別注意第1小節第1拍的Slide技巧處（照片4~6）。在小指做Slide的同時，中指與食指已經做好接下來的準備動作。要邊彈奏Slide邊壓住下來的指型確實不簡單，但透過反覆的音階練習應該就可以克服。像這樣難度較高的圓滑奏樂句，建議各位在琴橋側壓弦比較容易彈出聲音。另外，本樂段運用的節奏也相當細膩，有五連音、六連音與32分音符，請各位練習時要分外注意節奏的變化。使用的音階是E自然小調音階。希望各位在開始彈奏前，都能熟悉全部的把位指型，會更有幫助。

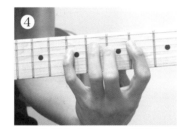

小指壓第四弦第7格時，Slide的準備動作已就緒。

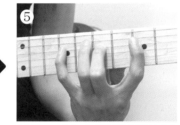

小指彈Slide技巧。注意還要維持其他指的指型。

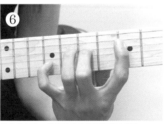

小指做勾弦。食指請先事前做好消音動作。

專欄27

地獄使者的建言

現在要介紹給各位的就是圓滑奏的經典專輯。說到圓滑奏，首推Allan Holdsworth。有著寬厚大手的他，用很大伸展動作表現的圓滑奏可說是無人能敵。推薦他擔任吉他手時，Progressive Rock大團U.K.的第一張同名專輯『U.K.』中收錄的「In The Dead of Night」。再來是Joe Satriani的第二張獨奏專輯。裡面可聽到快速卻悅耳的圓滑奏。第三位推薦的是Doug Aldrich（ex. Bad Moon Rising）。他在古典樂風中不時展露出其流麗的圓滑奏技巧。

向達人看齊！圓滑奏經典專輯介紹

U.K.
「U.K.」

Joe Satriani
「Surfing With The Alien」

Bad Moon Rising
「Bad Moon Rising」

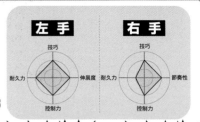

第三十五

右手技巧是死穴！？

Van Helen風點弦樂句

地獄の格言

・學習右手的應用與培養節奏感！
・記住運用點弦技巧的音階模式！

LEVEL 🗡🗡🗡

目標速度 ♩=120

線上演奏
MP3 TRACK 35

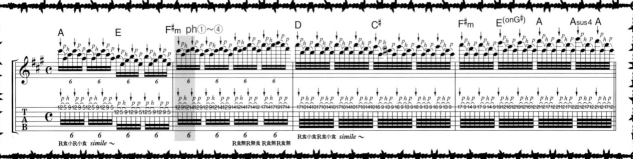

這是點弦始祖Van Halen風的右手點弦樂句。請記住用右手叩擊指板的感覺，與包含了點弦音的音階模式。各位透過反覆的練習，對應其間節奏的變化，應該能培養出不錯的節奏感！以Eddie為目標努力吧！

彈不出主樂句的人，先用下面的句子修行吧！

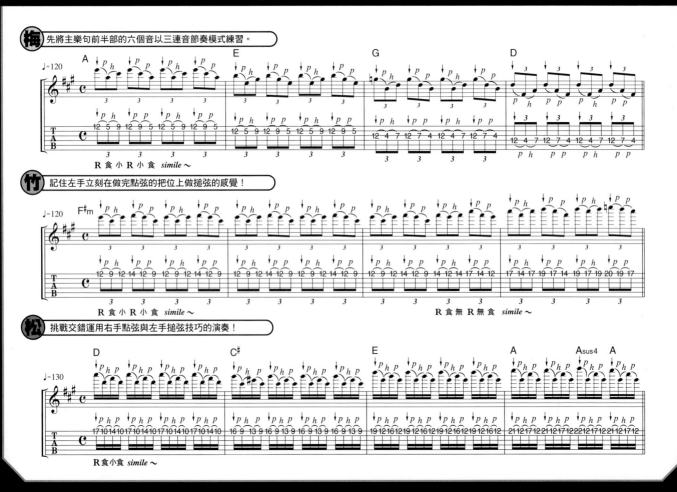

灼熱的*Picking*地獄

十八層練習地獄

無間超絕樂句地獄

最終練習曲地獄

注意点 1 右手

右手的兩個注意重點

本篇介紹的是右手做搥弦與勾弦的技巧。也有人稱之為右手點弦，可以變化出許多應用。現在要對各位說明的是基礎彈奏方法。重點有兩個。第一個是在弦的正上方做點弦動作。若點弦時與弦成傾斜角度，很容易將弦上推或下拉而彈出錯誤的音高，或是因為弦落到琴頸外而導致彈不出聲音（圖1-a）。第二個重點是在做勾弦動作時，第一弦側或第六弦側動作要稍輕。若用力過猛（圖1-b）一樣會造成不正確的音高或沒有聲音。另外注意勾弦若是往弦面正上方離開，則較難彈奏出紮實的音色，請盡量避免。請各位在練習右手點弦技巧時，切記這兩個重點。

圖1-a 點弦時的手指角度

⭕ 從弦面正上方點弦　　❌ 從傾斜角度點弦

弦不會被帶往不正確的角度而影響音高　　容易做成推弦，以致音高不正確

圖1-b 點弦時錯誤的勾弦動作示範

把弦向上勾會使音高上揚。雜音也會很多。　　往下容易讓弦超出琴頸範圍。容易發不出聲音。

注意点 2 左手 右手

右手與左手結合，彈奏出花式點弦技巧

本樂句整體而言出現很多反覆樂句，所以第一個重點是確認左手與右手的把位。這樣一來只要先習慣第一段樂句，接下來只是練習換把位即可。而第2小節第1拍，因為把位稍有變化，請特別留心。在第一弦第12格做完點弦後，左手小指在同樣的位置做搥弦（照片3）。在這個瞬間，右手請先移往接下來彈奏的第14格。如果右手的移動不夠及時，容易和左手小指的動作卡到，請多多注意。接著在點弦完的第14格位置，左手無名指要做搥弦，請注意此動作。最後順帶跟各位說，這可是Paul Gilbert常用的移動模式呢！

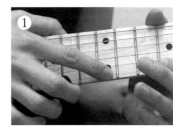

右手點弦。食指事先壓住第一弦第9格。

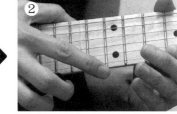

右手勾弦。動作做完後迅速的在第12琴格附近放開。

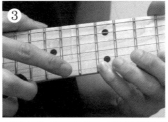

小指做搥弦。右手同時往下一個音符的第14格移動。

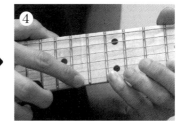

在14格做點弦。小指依然壓著弦。

專欄28

地獄使者的建言

其實點弦要用哪隻指頭，我認為是個人習慣與喜好的問題，大致上來說區分為食指派跟中指派兩種。若問我哪一種才是本派，那我會回答食指。並不是因為Eddie Van Halen用的是食指，而是因為食指是我們常用來按鈕的指頭，動作會最快最敏銳。另外若在琴頸加上大拇指固定，動作時會更穩（照片5）。此時在下會在中指內側藏一個Pick（照片6）。說到這點就不得不提，中指派的樂手因為不藏Pick，可以馬上反應做點弦動作，這是一個優勢（照片7）。近日來使用食指或中指的樂手分別越來越明顯，你要用哪一種呢？

點弦的到底是食指？還是中指？

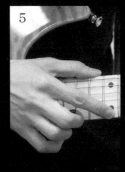

穩定與敏捷度很好，但藏Pick是食指派動作的缺點。

點弦時Pick挾藏在中指內側。

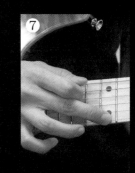

因為不用挾藏Pick，可以迅速的施展點弦。

開放弦混用點弦技巧

運用開放弦的點弦演奏

地獄の格言

・記住點弦動作的細膩觸感！
・練習適應變化微妙的節奏！

線上演奏
MP3 TRACK 36

LEVEL 目標速度 ♩= 200

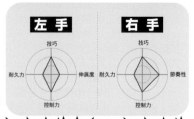

左手　右手

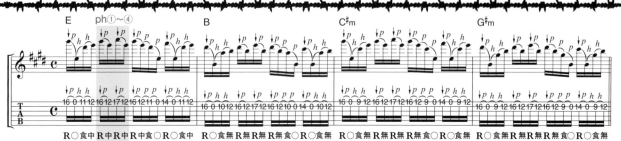

這篇要帶各位挑戰運用開放弦的點弦樂句。左右手要在開放弦上做點弦時，需要要求相當細膩的動作。各位要練習節省無謂的動作，彈奏出高精準度與高指力的點弦技巧。因為沒有Picking，所以在節奏感方面的要求也要相當嚴格。

彈不出主樂句的人，先用下面的句子修行吧！

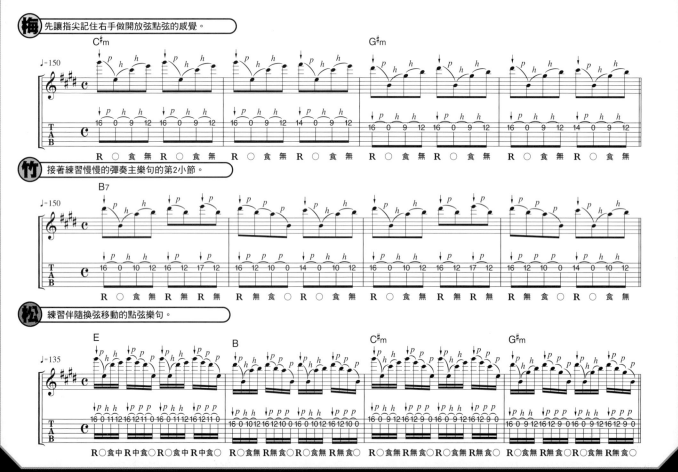

梅 先讓指尖記住右手做開放弦點弦的感覺。

竹 接著練習慢慢的彈奏主樂句的第2小節。

松 練習伴隨換弦移動的點弦樂句。

注意点 1 右手

開放弦點弦要垂直叩擊，傾斜離開弦面！

從Van Halen的右手點弦技巧發展而來的開放弦點弦演奏，重點是其類似Keyboard般圓滑的觸鍵感。所以流暢的把位變換與圓滑奏的表現就是關鍵。之中最需要特別留心的是右手開放弦點弦動作。開放弦點弦時，要紮實的從弦面正上方垂直點弦，離弦時手指抽哩，並輕輕將弦面往斜上方帶（圖1-a）。跟一般在左手有壓弦的點弦相比，開放弦的點弦動作離弦時比較容易拉過頭，請多多注意（圖1-b）。若能理解上面解說，接下來等著各位的就是實際演練了。

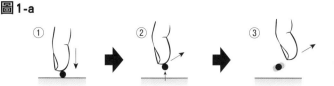

圖1-a

① 點弦　② 指力放空 將弦面稍稍往斜上方提　③ 指尖離開時 弦面震動勾弦動作結束

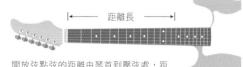

圖1-b

開放弦點弦的距離由琴首到壓弦處，距離較長，弦面也比較容易有曲折波動。

注意点 2 左手

連兩次點弦時，左手的穩定相當重要！

這個點弦練習樂句，是以第1小節為基礎，進行四次的和弦變化，改變把位為主的進行模式。實際彈奏時，除了開放弦的點弦處，第2拍的兩次連續點弦也要多多注意。整個樂句是一樣的，故我們舉第1小節為例做解說。維持中指壓第一弦第12格的動作，並同時對第一弦第16格做點弦（照片1），接著右手做勾弦動作（照片2），然後再對第一弦第17格做點弦（照片3）。此時在壓弦的左手務必要穩穩的固定。這樣才能將弦面的震動控制在最小幅度內，右手做勾弦動作也會比較輕鬆。

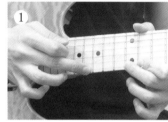

第一弦第16格點弦。此時請穩穩的固定左手的壓弦動作。

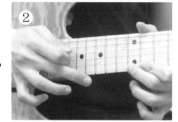

右手在第一弦第16格做勾弦。左手動作仍要保持穩定。

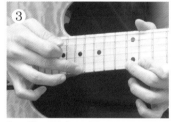

第一弦第17格點弦。此處左手也要穩固。

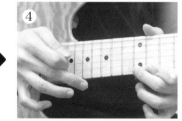

第一弦第17格做勾弦。將弦面稍微向斜下方勾起。

專欄29

地獄使者的建言

在18歲左右的時候，敝人曾經為了要現場演出，有陣子在家閉關勤練右手點弦。如果在大音量下彈奏右手點弦，肯定是雜音百出，只能說演出失敗。現場表演時音量總是很大，在這樣的狀況下彈右手點弦，一定要有完善的消音配套。通常右手點弦時，整個吉他都會震動，以致於其他弦也會發出聲音而造成雜音。為了防止這樣的情況發生，要善用右手的手腕跟下臂做消音（照片5&6）。特別是低音弦側容易受到影響而震動，右手的消音動作絕對要紮實。

告別充滿雜音的右手點弦演出！ ~右手消音技巧分享~

從手肘到手腕間的斜線區域，都可以運用在消音技巧上。不過會依照樂句內容不同，使用的部位也不同。

最屬害的消音示範。依據樂句內容不同，有些時候也是需要這種滴水不露的消音動作。

第三十七

VAI式風格

培養持久力的伸展型點弦樂句

地獄の格言

・學習彷彿左右手十指併用的彈奏！
・磨練大幅使用指板的演奏能力！

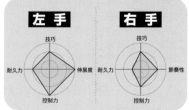

LEVEL 🗡🗡🗡🗡　目標速度 ♩＝130　線上演奏 MP3 TRACK 37

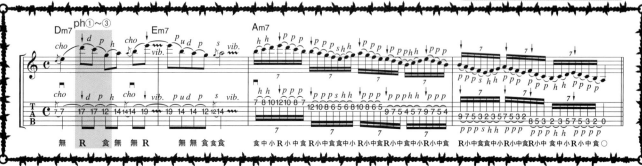

Steve Vai是每個吉他手心中的重要指標。現在要教各位的就是他的拿手演奏方式！透過挑戰音樂性強的高速點弦樂句練習，讓你的右手表現力更加分！

彈不出主樂句的人，先用下面的句子修行吧！

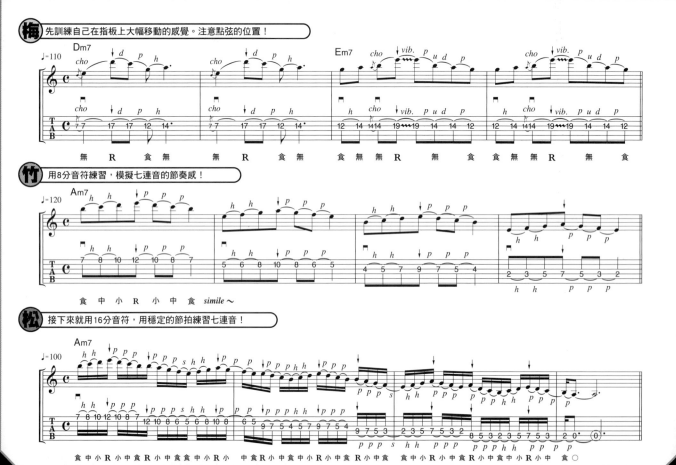

梅 先訓練自己在指板上大幅移動的感覺。注意點弦的位置！

竹 用8分音符練習，模擬七連音的節奏感！

松 接下來就用16分音符，用穩定的節拍練習七連音！

注意点1 左手 右手

運用音程廣的Vai式點弦演奏

要彈奏這種Vai式廣音域的樂句，演奏時左右手都必須培養與平常不一樣的「感覺」。在本樂句中，第1小節就出現強烈Vai式風格的運指。此處在無名指對第三弦第7格推弦後的狀態下，在第三弦第17格做點弦（照片1）。然後接著做向下推弦（照片2）、勾弦（照片3）。在向下推弦的瞬間，左手食指同時一口氣移動到第三弦第12格。樂句本身雖然不複雜，但要多注意把位變換的拍點以及是否有正確壓弦，不能掉以輕心。而之後因第19格的點弦而生的抖音，請用左手彈奏而非右手。

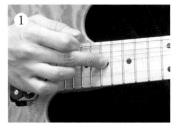

在推弦後的狀態下在第三弦第17格做點弦。

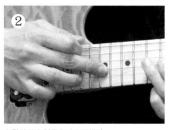

在點弦後立刻用左手向下推弦。

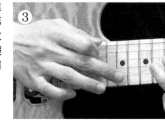

右手做勾弦動作。食指先移動到第三弦第12格做好壓弦準備。

注意点2 理論

一氣呵成彈奏快速七連音樂句！

要彈奏後半兩小節的快速點弦，必須先要確認音階，並了解其把位（圖1）。實際彈奏時不要因為七連音就緊張而亂了拍子，應該以點弦音之前做一區段一區段的分隔，一段段練習後再接起來。習慣後再以七連音為一個單位（一拍）彈奏，然後慢慢加快速度即可。不過七連音的拍子比較複雜，很容易稍快一點就整個亂掉，為了避免這樣的狀況，一個小節的樂句能夠一氣呵成是很重要的。也就是以「一小節有七連音x4拍=28個音符」為單位彈奏，抓住這個感覺與節奏，不要被七連音這種少見的節奏牽著鼻子走，就能圓滑順暢的彈奏整個樂句。

圖1 A自然小調音階

● = 點弦音

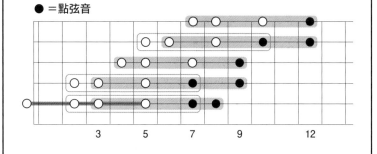

四個音為一組。

專欄30 地獄使者的建言

點弦時是要向低音弦側離開弦好？還是向高音弦側離開弦好呢？其實很少有人會注意到這個問題。一般來說，食指稍微彎曲往低音弦側離開弦面的人比較多（圖2-a）。不過或許有比較眼尖的讀者會發現，從這些手部動作示範照片中，可看出在下本身在點弦後，是習慣往高音弦側離開弦面的（圖2-b）。如果順著Down picking的動作，點弦後向下離開弦面，但在第一弦上是有落弦的風險。反之也有右手不會回打到第二弦的優點。其實兩種哪一種都可以。但是這些細微的地方，會與你速彈的表現息息相關。

意外陷阱 點弦方向也有秘密

圖2-a

往低音弦方向

手指稍微彎曲，用彷彿在鑽洞般的感覺做點弦

圖2-b

往低音弦方向

手指打直做點弦

鑽研點弦技巧歷史的休止符！？

跨弦點弦演奏

地獄の格言

・鑽研左手點弦的最高境界！
・培養不被跨弦擾亂的超強壓弦力！

LEVEL

目標速度 ♩＝130

線上演奏
MP3 TRACK 38

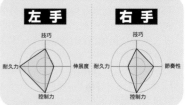

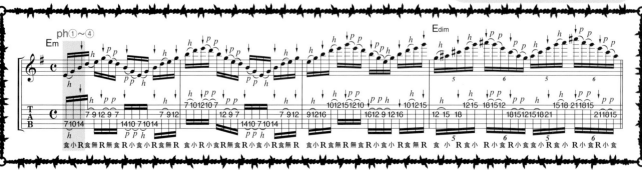

是否覺得越是鑽研點弦技巧，越發現左手難度增加？要能彈奏這個超難點弦樂句，相信就能理解這句帶有恐嚇意味的話。用難以彈奏出音色的左手點弦為底，挑戰連續跨弦樂句，為你鑽研點弦技巧的辛苦歷史畫下休止符，你出師了！

彈不出主樂句的人，先用下面的句子修行吧！

梅　先確認左手點弦動作與跨弦彈奏的基礎練習！

竹　注意並習慣16分音符的節奏模式。

松　練習彈奏與主樂句第4小節相同的減音階。

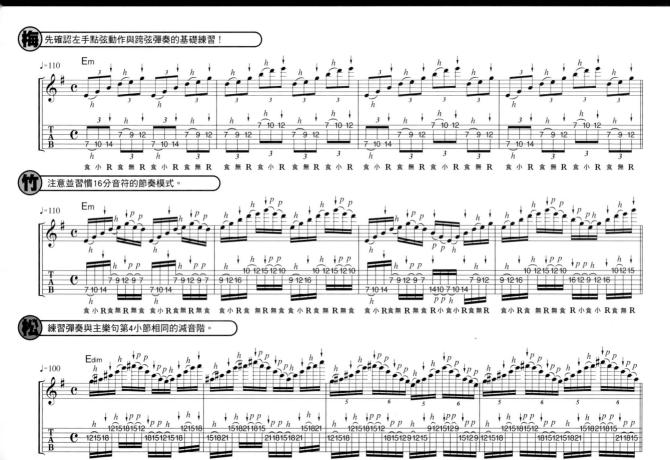

注意点 1 左手

左手點弦的秘訣在於 左手整體的跳躍動作

挑戰最高難度，左手開始的點弦樂句。要彈奏這個Michael Romeo拿手的超絕技巧，先要有紮實的左手點弦能力。照片1~4是第1小節第1拍的分析動作示範，左手食指在對第五弦第7格做點弦時，此時食指並非用平常搥弦般的「叩擊」動作，而是要「深深的擊打」。讓左手整體因反作用力跳起來。看看照片1與照片2的比較後便可明白，在食指壓弦後，以食指為軸，靠近小指的手會稍微浮起。這種左手整體跳躍的作用力，會帶來比較大的音量效果。同時勿忘時指的指間與指腹部分，要對其他條弦做消音。

左手食指對第五弦第7格點弦前。

食指點弦。請注意消音與左手的跳動。

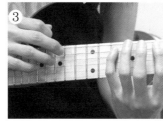
接著小指對第五弦第10格做搥弦。

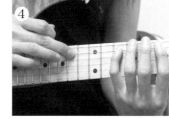
右手點弦。不可忽略食指的消音動作。

注意点 2 理論

記住運指順序， 以對應第4小節的變化節奏

本樂句的基本把位，是食指+小指或無名指+右手點弦這種三音一組的模式。一開始請用一根弦紮實的練習這個基本把位模式。熟悉之後再參考圖1的音階表確認整段樂句的指型把位。本樂句的1~3小節是Em7和弦，第4小節用的是Edim7和弦。此處也請分段落詳細確認彈奏音符的指型把位。第4小節是五連音+六連音的變化節奏，請大家要特別注意。不過不用想的太複雜，以食指彈奏「3音+跨弦3音」的上行6音組合，右手點弦彈奏同樣的下行6音組合，這樣想會覺得單純許多。

圖1 跨弦點弦的和弦音圖

◎ 根音 = E

第1~3小節 Em7 和弦音

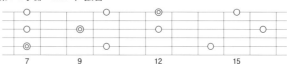

第4小節 Edim7 和弦音

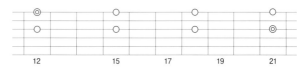

專欄31

地獄使者的建言

本節要介紹點弦技巧風潮養成的重要年代─70 & 80年代的名曲。第一首是Van Halen的「Eruption」。在這首曲目中Eddie的點弦表現，給全世界的吉他手帶來很大的衝擊。即便現在也是無法超越的歷史鉅獻。接下來是Loudness的「Soldier of Fortune」。高崎晃的雙手點弦不但技巧性高超，清楚的彈奏表現更是吸引全世界矚目，可說是繼Eddie之後再掀吉他技巧革命。最後是Alcatraz的「Stripper」。Vai的點弦跨越廣泛音域，讓樂界見到新的表演可能性。

向達人看齊！點弦名作

Van Halen
「Eruption」
from 『Van Halen』

Loudness
「Soldier of Fortune」
from 『Soldier of Fortune』

Alcatraz
Stripper
From
『Disturbing the Peace』

五聲音階始於五連音

五連音五聲音階

· 熟練稍有變化的五連音節奏！
· 用五聲音階練習經濟型撥弦！

LEVEL

目標速度 ♩=120

線上演奏
MP3 TRACK 39

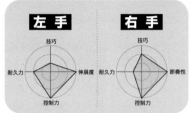

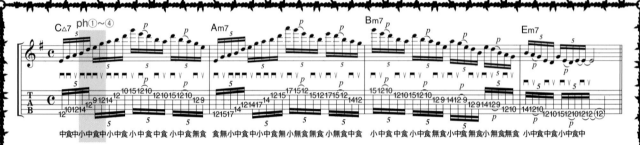

讓我們來挑戰搖滾樂必備的五聲音階實用樂句吧。把由五個音構成的五聲音階，用五連音這樣稍微複雜的節奏彈奏，會讓你對五聲音階的進修更上一層。彈奏時請使用Frank Gambale風格的經濟型撥弦技巧。

彈不出主樂句的人，先用下面的句子修行吧！

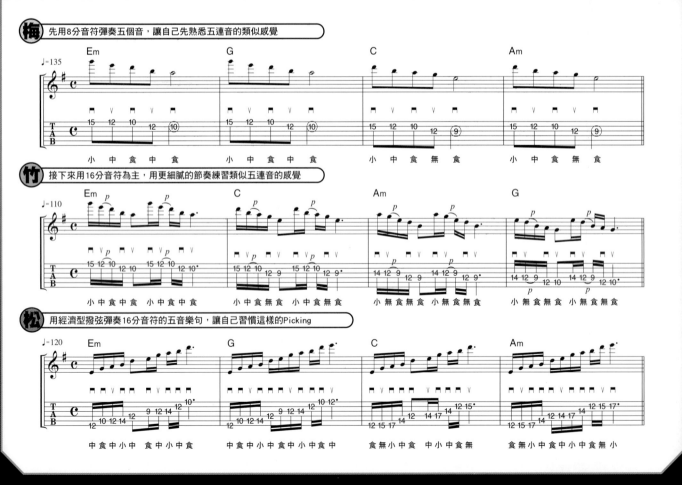

注意点1 理論

彈奏小有複雜度的五連音

本樂句中出現的五連音是將一拍平均分成五個音符的節奏。以數學來算雖然不複雜，但在音樂層面來說就不是這麼簡單了。因為五這個數字無法對稱分割，所以在節奏的掌握上也並不容易。建議各位可先練習唸「今天天氣好」這種五個音節的句子，熟悉五個平均音符的韻律掌控（圖1）。從圖1可協助各位將一拍內的音符分配了解更清楚，在節奏的掌控上也會比較精準。此外，將第1拍與第2拍正拍音符稍做變化，各位會更清楚拍與拍之間的轉換點。廢話不多說，現在就開始練習吧！

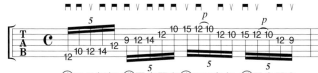

圖1 五連音節奏的練習方式

今天天氣好 我要出門去 今天天氣好 我要出門去

練習時邊唸五個字一句的短句，協助你更快掌握節奏感。

注意点2 理論

單弦上出現三個音符的五聲音階指型

大部分我們在彈奏五聲音階時，慣用的指型走法是一條弦上出現兩個音階音（圖2-a）。這是因為大多數吉他手都受到藍調等常用推弦技巧的樂風影響較深之故。隨著80年代後期這種超絕風格的出現，對於五聲音階的運指把位也有了一些改變。單弦上三個音符（圖2-b），大幅伸展的五聲音階指型彈奏法出現，為Paul Gilbert、Frank Gambale等知名樂手愛用。特別是Gambale將五聲音階用和弦音般，用掃弦或經濟型撥弦的彈法，相當震撼。希望各位讀者也能對五聲音階的指型把位多多了解，練習出自己的心得來。

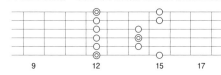

圖2-a ◎ 根音＝E

E小調五聲音階，單弦上出現音階內兩個音符的指型把位

適合Blues樂風等常用推弦的樂句

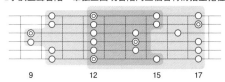

圖2-b

E小調五聲音階，單弦上出現音階內三個音符的指型把位

適合80年代後追逐吉他技巧表現的樂風

注意点3 左手

上行掃弦樂句請以中指為中心移動

彈奏本樂句時首先請注意，第1小節的第1音與第3音是跨弦上行的樂句。照片中的切割雖然是第1拍&第2拍，實際上是以經濟型跨弦從第五弦第14格（小指）、第四弦第12格（中指）、到第三弦第9格（食指）的模式行進。此時若以按壓第四弦第12格的中指為中心，伸展技巧與跨弦會相當順手。而第3和第4小節中，五連音則是分別變成三音與兩音在兩條弦上的下行樂句。雖然是五連音，但右手的Picking輪迴是上下交錯的方式，在掌握節奏上應該不至於困難。

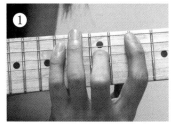

① 用小指壓弦。其他的手指請就掃弦技巧指型位置。

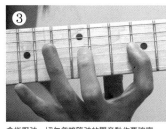

③ 食指壓弦。切勿忽略臨弦的悶音動作要確實。

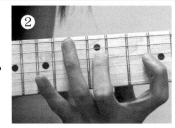

② 中指壓弦。盡量擴大指距，做食指壓弦的準備。

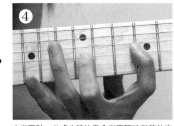

④ 中指壓弦。此處也請注意食指要隨時對其他空弦做悶音。

這是什麼！實在是太強了！

John Petrucci風交替撥弦

地獄の格言
・左手在勾弦動作時也不能忘記六連音的節奏感！
・六連音就是「四連音＋二連音」的組合節奏！

LEVEL 🔩🔩🔩🔩

目標速度 ♩＝115

線上演奏 MP3 TRACK 40

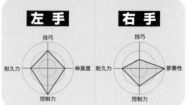

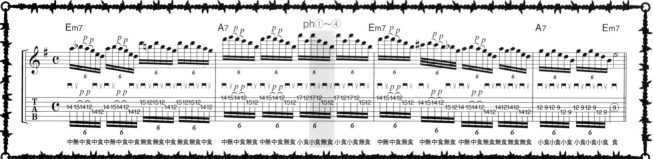

現代速彈軸心代表樂手John Petrucci風的交替撥弦樂句，就是將六連音解構為四連音+二連音彈奏。本練習不但讓各位學到六連音的變奏，更讓各位熟悉五聲音階+α的「多利安」音階，相信可以讓各位成為更豐富多變風貌的吉他專家！

彈不出主樂句的人，先用下面的句子修行吧！

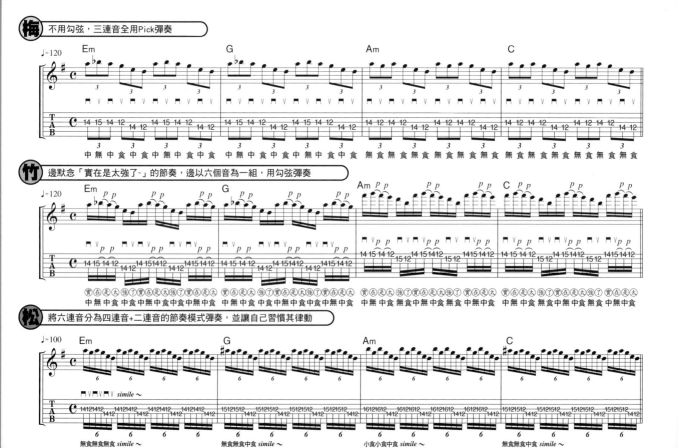

 注意点 1 理論

D大調音階就是
E多利安音階？

本樂句使用的E多利安音階，就是以E音為主音的D大調音階(圖1-a)。所以請各位注意，E多利安音階理論上在彈奏起來，和D大調音階是一模一樣的。但在氣氛的掌握上卻有巧妙不同，以D大調的第二音E為主音的E多利安音階，會強調出E小調的味道，所以在音階的指型把位上，圖1-b是經常被使用的。這就是五聲音階+α的多利安音階。若能在Em7的和弦中巧妙運用此音階把位彈奏，就能醞釀出一股知性的「多利安味」。

 圖1-a D大調音階與E調多利安音階之比較

D大調音階

D	E	F#	G	A	B	C#	D
1	2	3	4	5	6	7	8

E多利安音階

E	F#	G	A	B	C#	D	E
1	2	♭3	4	5	6	♭7	8

圖1-b E多利安音階的指型把位圖

◎根音＝E

12　　　15

 注意点 2 右手

追求速度與合理性的
變化交替撥弦

彈奏本樂句時，穩定精準的六連音交替撥弦是一大重點。分為勾弦時的運用與Full Picking運用兩種，在撥弦時特別要注意與勾弦動作不要相互混淆。一般挑弦與勾弦混合的交替撥弦樂句，會加入空刷來維持樂手對節奏的掌握。但本樂句建議，在第一次的交替撥弦動作後，到完成換弦的下一個Down動作前，右手都不要有空刷弦的動作，只要靜止等待拍點即可（照片2）。但右手刷弦動作停止，會有錯失節奏點的風險，所以左手做勾弦動作時的細微節奏掌握便顯得相當重要。請各位務必確實練習。

圖2 以等待動作取代空刷的交替撥弦解析

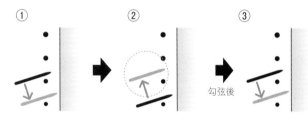

① Down　　②Up後右手變停止，等待　勾弦後　③Down

※因右手動作靜止，左手便要確實掌握節奏行進！

 注意点 3 左手

將食指慣性放在第一弦&
第二弦第12格位置做準備動作

現在要為各位解析的是第2小節，請務必多注意（照片1~4）。首先，建議各位將食指慣性準備在第一弦&第二弦的第12格位置。在小指壓第3拍第3個音符的拍點時（第一弦第17格），食指就請同時壓在第一弦第12格上，同時指尖請輕觸第二弦進行消音動作。接著在無名指對第二弦第15格壓弦時，食指請同時移動到第二弦第12格。此時也切記指尖要輕觸第三弦做消音。接下來就是看各位對六連音節奏的掌握度精準與否。請各位邊默念六個音節的句子邊練習彈奏，相信會有不錯的效果。

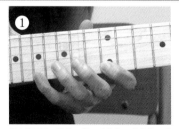
用小指壓第一弦第17格。食指在12格上做好準備動作。

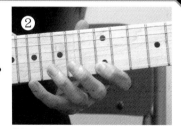
食指壓第一弦第12格。指尖輕處第二弦來消音。

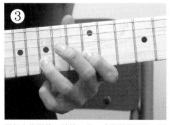
用無名指壓第二弦第15格。食指移動到第二弦第12格上。

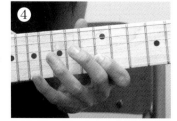
用食指壓第二弦第12格。同時食指請輕觸第三弦來消音。

跨、熟、RUN、亂 ~之一~

搥弦與勾弦技巧交錯的快速跨弦演奏1

・練習離開弦的瞬間移動！
・培養右手的控制力與節奏感！

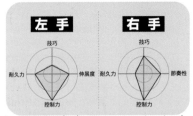

LEVEL 目標速度 ♩=140

線上演奏 MP3 TRACK 41

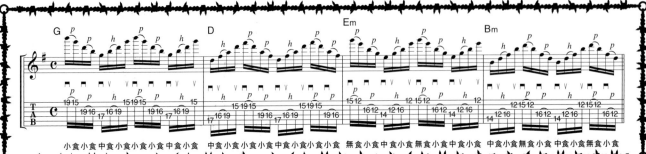

這就是Paul Gilbert的最強理想商品「跨弦」的展現。此篇就是要介紹運用此技巧的樂句彈奏法。這項技巧能和弦富有節奏性的表現出來，請各位牢記其技術、理論、與秘訣，絕對會讓你在樂句表現上的音樂創意更加精湛！

彈不出主樂句的人，先用下面的句子修行吧！

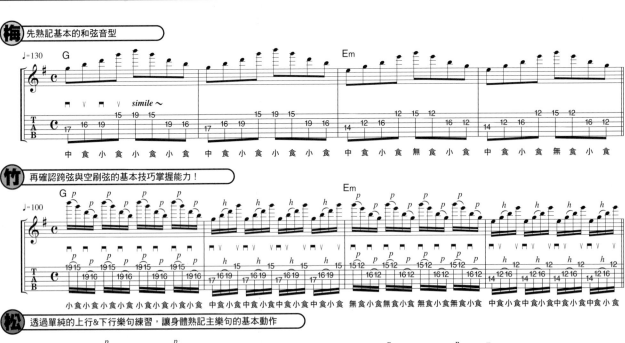

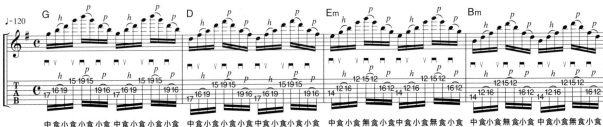

注意点 1 〔理論〕

指型把位研究 掃弦 VS 跨弦

在80年代中期，掃弦技巧被發展來快速演奏和弦音。Paul Gilbert在這之中體悟到讓和弦音能更高速圓滑彈奏的方法，比上行或下行彈出和弦音更自由、更充滿節奏美感的，就是跨弦技巧。請看右邊的照片，讓我們一起來解析比較當時廣泛流傳的掃弦技巧與Paul的跨弦技巧（照片1）。掃弦適用於反覆上行&下行的音階樂句中，但較不適合直線動作，所以運用的樂句範圍有限。相較之下，Paul的跨弦技巧則能適應多種樂句，不論上行、下行，更能做彈性更大的節奏性表現。感謝Paul對鑽研及他的熱情，才能誕生出這麼充滿創意巧思的演奏技巧。

圖1 掃弦與跨弦技巧的指型把位比較

① E和弦的掃弦指型把位

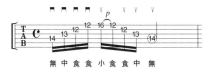

② E和弦的跨弦指型把位

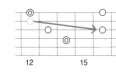
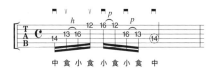

注意点 2 〔理論〕

熟記跨弦常用的運指指型

本樂句是彈奏大和弦與小和弦的基本跨弦練習，不論是以第四弦或第五弦為根音，運指把位都一樣（照片2）。大小和弦的不同，是大和弦中根音的下一個音是三度音，請熟記指型位置的差距。在下以前在練習時的記憶方法，就是「換弦後小指還是壓在同樣琴格上的指型是大和弦」、「換弦後食指還是壓在同樣琴格上的指型是小和弦」。接下來要提醒各位注意的就是跨弦的彈奏動作。在完全熟練之前，請詳細確認彈奏跨弦時左手與右手的壓弦與撥弦拍點，謹慎的反覆練習。只要熟練了，彈奏起來會感到意外的輕鬆自在，即便速度增加也不再讓你愁眉苦臉囉。

圖2 大三和弦與小三和弦的指型把位圖解析

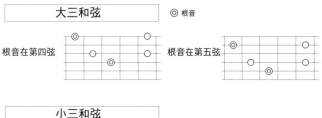

大三和弦　　　◎ 根音

根音在第四弦　　　　　根音在第五弦

小三和弦

根音在第四弦　　　　　根音在第五弦

專欄32

地獄使者的建言

相信各位一定曾因為練習過於激烈，練到突然斷弦的情況。在全心投入練習的情緒中碰到這種情況，總是絕得相當掃興。地獄使者要推薦給各位的，便是「沒弦可聽的跨弦」練習法。那就是若彈奏第二弦時弦斷掉了，先別換新弦，直接在沒有第2弦的狀態下練習。雖然有點投機，但是初學者反而透過這種無心差柳的練習，輕易掌握跨弦樂句的Picking韻律感。練習跨弦技巧首重熟練，建議初學者可先習慣這樣的狀態後，再搭配撥弦動作。

必殺跨弦技巧練習法

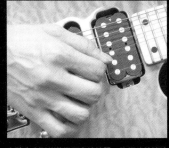

在弦音中斷的狀況下直接練習，能夠培養跨弦技巧的感覺。適合初學者。

跨、熟、*RUN*、亂 ~之二~

搥弦與勾弦技巧交錯的快速跨弦演奏2

- 熟練複雜的跨弦樂句！
- 大挑戰！成為跨弦外側撥弦達人！

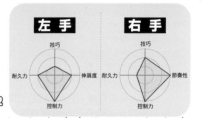

LEVEL

目標速度 ♩=135

線上演奏 MP3 TRACK 42

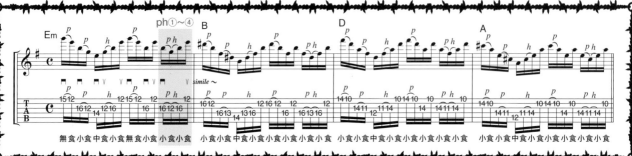

這個樂句介紹的是難度更高的跨弦彈奏。要記住和弦音變化之外，還要挑戰交替撥弦的終極難關—超級外側撥弦技巧。讓你擁有銅牆鐵壁般的Picking控制力！

彈不出主樂句的人，先用下面的句子修行吧！

梅 先以8分音符為單位，熟悉主樂句的彈奏把位

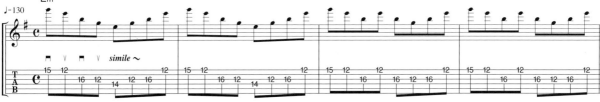

竹 再以16分音符為單位，習慣跨弦的移動

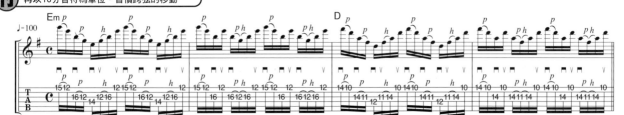

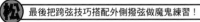
松 最後把跨弦技巧搭配外側撥弦做魔鬼練習！

注意点1 理論

加強悶音技巧，添加重音表現

重音表現是Paul Gilbert吉他演奏的一大特色。很多讀者對於重音表現是否可視為一種技巧抱著持一的態度。但其實要完美演奏一項樂器，是要賦予旋律表情和情緒，這樣看來，重音表現其實可謂一種高段技巧。Paul派的重音表現特徵，是善用半悶音與未悶音間的拿捏。以本樂句來說，弦上會出現三種技巧的變化，第一種是低音弦的琴橋悶音（bridge mute）；第二種是第三、四弦的半悶音（half mute）；第三種是高音弦的未悶音（照片1）。當然這並非Paul悶音技巧的不二準則，還是要視樂句情況做調整，但請記住這個基本參考原則，讓你彈奏出的旋律更有起伏與張力吧！

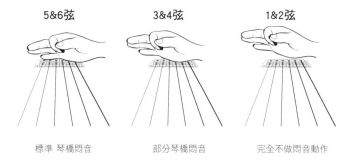

圖1 琴橋悶音(Bridge mute)深淺示意

5&6弦　　　　3&4弦　　　　1&2弦

標準 琴橋悶音　　部分琴橋悶音　　完全不做悶音動作

注意点2 左手

養成食指與小指
隨時做好按弦準備的習慣

本樂句每個小節都有和弦和跨弦動作的變化。和弦音的基本型雖然和p.97中的介紹相同，但各小節的後半部模式還是稍有差異，請各位在練習時多多注意。右邊是第1小節第4拍的細部動作照片，在小指壓第三弦第16格的同時，食指要預備從第一弦第12格往第三弦第12格移動（照片1）。接著在對第三弦第16格做搥弦的同時，食指要瞬間回到第一弦第12格。若稍有拖拍就無法表現出流暢的跨弦技巧。本樂句中有很多第一弦（以食指為主）與第三弦（以小指為主）之間的來回往返，希望各位不厭其煩的不斷反覆練習，用身體記住指間的細微律動。

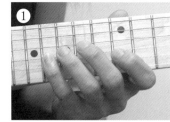

①小指壓弦，食指同時往第三弦第12格移動

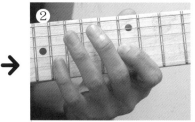

②小指做勾弦動作。手部動作保持伸展開的手型

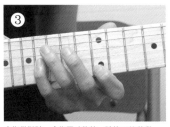

③小指做搥弦，食指同時往第一弦第12格移動

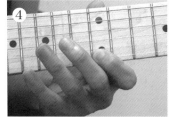

④食指壓第一弦第12格。指間同時輕觸第二弦以做消音

專欄33

地獄使者的建言

從Racer X ~ Mr. Big ~ Solo，Paul Gilbert，到現在都持續影響著全世界的吉他手們。能彈奏出跨弦速彈的技巧，需要快速且精準正確的指力與Picking力，同時更擁有獨特的編曲創意，除了他真的是無人能出其右。接著我想要以我個人的觀點，提出我對Paul這位吉他手小小的想法。Paul在日本的知名度不用多說，他對高崎晃也有著相當程度的影響，他的彈奏呈現也很符合日本人的喜好。Paul彈奏的樂句雖然技巧豐富，但音符節奏的分割都很清楚，不論是看譜或是聽覺上，都很容易理解。雖然Paul的東西也未必容易被抄襲，但與重視Groove感覺的吉他手相較起來，難度或許的確比較低。另外因為Paul融入樂句的技巧是相當有系統的，建議各位可以像玩電動破關一樣，一步步的去克服並學習起來。Paul寫出許多吉他手們的夢想樂曲，再研究他的同時，或許各位也會醞釀出不同的創新想法，而我相信，這會是使各位勇於夢想的一大動力吧。

Paul Gilbert

Racer X
「Super Heros」
新生Racer X第二彈。研究以Paul為首等的技巧派吉他手必聽的一張重要專輯。

紮實的學會 *Chicken picking* 技巧！

運用Chicken Picking技巧的五聲樂句

地獄の格言

- 挑戰豪邁Zakk風的Chicken Picking技巧！
- 學會獨特的Chicken Picking節奏！

LEVEL

目標速度 ♩=115

線上演奏 MP3 TRACK 43

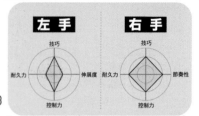

左手　右手

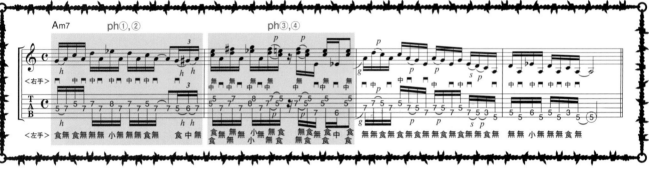

很多人雖然對鄉村曲風沒有偏愛，但對豪邁的Zakk Wylde的Chicken Picking卻相當屬意。本節要交各位的就是Chicken Picking的基礎，以及其獨特的節奏與弦間移動。熟練後這項技巧其實也很適合Rock曲風！

彈不出主樂句的人，先用下面的句子修行吧！

梅 先習慣Chicken Picking的基礎彈奏方法

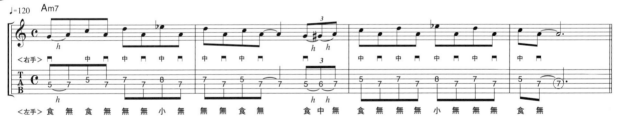

竹 練習使用中指與無名指彈奏Chicken Picking

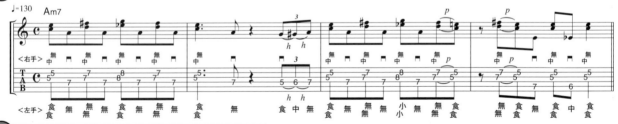

松 即興的在樂句中加上Chicken Picking，培養特殊的節奏感！

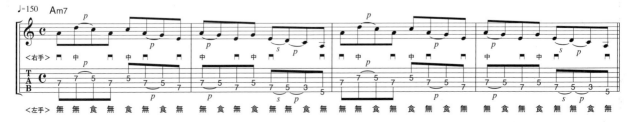

注意点 1 右手

先確認Chicken Picking的基本動作

這項技巧衍生自鄉村樂風，是在低音弦側用撥Pick撥弦（Flat picking，照片1），高音弦側則以右手中指&無名指撥弦（手指撥弦，照片2）的奏法。基本而言，Flat picking時別忘了琴橋悶音的動作，手指撥弦時要將手指從弦的下方確實的勾撥弦發出實音才正確。好像是因為悶音的與實音的音色和雞叫的聲音類似，才有了這個Chicken Picking的名稱。將兩根弦由Pick與右手中指從外側包夾起來，先反覆練習Pick向下與右手中指向上撥弦。以Zakk為目標前進吧！

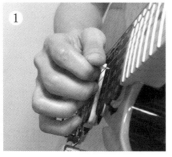
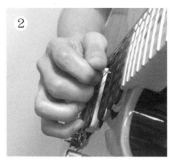

Flat Picking就是一般的撥弦。記得要做琴橋悶音動作。

手指撥弦即是以右手中指，從弦的下方直接向上勾來撥弦，感覺弦面整個打在指頭上。

注意点 2 右手

運用中指與無名指的和音Finger Picking技巧

實際彈奏本樂段時，前半部是Chicken picking獨有的換弦樂句，後半部是由Pick彈奏、類似Up picking的Chicken Picking，建議分成兩部分練習會成效更佳。這裡要請各位特別注意的，就是用手指撥弦技巧彈奏出和音的第2小節（照片3&4）。此時右手的中指與無名指要同時撥兩條弦，但兩根手指的動作都要確實，即是從弦下直接向上勾撥弦。更要注意此處，中指與無名指彈出的音音量要接近，不要落差太大。為了讓中指與無名指彈出的音量相近，一般建議各位在右手中指練習後，同樣的樂句要用無名指重複練習。

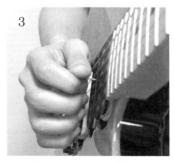
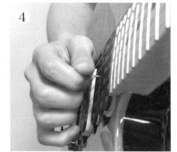

用Pick做Down picking。同時中指與無名指預先深入等會要撥弦的弦面下。

用手指撥弦彈奏兩條弦。中指與無名指都請稍微彎曲第一指節，從弦的下方直接向上勾來撥弦。

專欄34

地獄使者的建言

接下來要介紹的是Heavy Metal樂風中的經典Chicken Picking運用樂段。首先是Zakk Wylde的「That As Yesterday」。受到Suzann Rock影響的Zakk，在這首曲目中表現出金屬吉他手不曾運用過的編曲與技巧。同專輯的其他曲目，Zakk也流暢豪氣地展現其Chicken Picking的純熟技巧，相當值得一聽。接著是Impellitteri的「17th Century Chicken Picking」。這首曲目中為了表現跨弦技巧，運用了相當多的Chicken Picking，與鄉村風格可謂完全相反，請務必一聽。特別是連歌名中都直接點明「Chicken Picking」，相當有趣。

向達人看齊！
Chicken Picking技巧名盤介紹

Zakk Wylde
「That As Yesterday」from「Book of shadows」

Impellitteri
「17th Century Chicken Picking」from「Screaming Symphony」

掃弦技巧的基本？～之一～

五弦掃弦樂句

・必須熟記五條弦上的和弦音型！
・挑戰五條弦的掃弦技巧！

LEVEL 🗡🗡🗡🗡

目標速度 ♩=110

線上演奏
MP3 TRACK 44

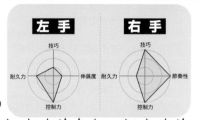

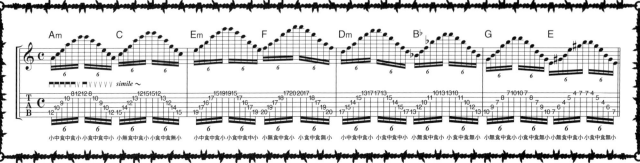

歡迎來到苦練地獄！首先要挑戰的是基本中的基本「五弦掃弦」。這些根音在第五弦的和弦，不僅限於應用在掃弦技巧上，更可說是三和弦的超基本款，請各位務必熟記。接著就讓我們看看怎樣從第一弦到第五弦，用掃弦順暢的將上行與下行樂句一氣呵成！

彈不出主樂句的人，先用下面的句子修行吧！

梅 先用三連音搭配交替撥弦，記住和弦把位指型。

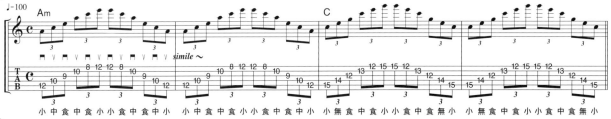

竹 接著是確認掃弦的基礎動作！

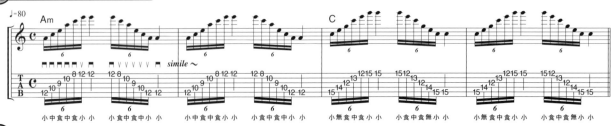

松 隨著每小節換一個主和弦，透過反覆練習將掃弦技巧輸入於身體的記憶裡。

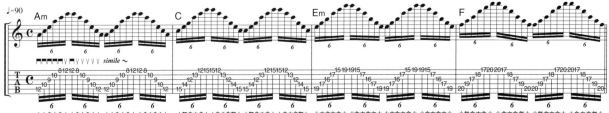

注意点 1 右手

掃弦技巧的角度與軌道是平行且垂直的！

首先，各位請記住掃弦時Pick的角度與軌道路徑。在80年代的音樂雜誌上，常見到「掃弦技巧是將Pick以傾斜角度彈奏」這樣的說法。現在則是不論Up picking或Down picking，都以「與弦平行且垂直的角度」最為常見（圖1）。與弦呈傾斜角度現在並不常使用的原因，是因為與弦傾斜的話，彈奏時不但易因摩擦而產生雜音，彈奏出的音量可能也會比垂直角度彈的音量小。實際彈奏時，建議Pick與弦平行，Down picking時以Pick與大拇指垂直掃過弦面的感覺來彈奏，Up picking時則是Pick與食指在爬樓梯般彈奏即可。

圖1 Picking的角度

與弦傾斜的模式	與弦平行的模式
彈奏時因擦過弦面，不但容易產生雜音，也會讓彈奏出的音量大小不一。	接觸弦的力道強，彈奏出的音色會較清楚。音色和音量都不會參差不齊。
音色聽起來感覺像只是擦過弦面，空洞不紮實。	音色清楚確實，彈奏出的音量也與平常無異。

注意点 2 理論

熟記兩種根音在第五弦的和弦

在開始練習此篇樂句前，請先熟記兩個從小指開始，根音在第五弦上的和弦（照片）。大三和弦與小三和弦的第一個音（根音）相同，但第二個音（第三音）不同，請記住要用無名指彈奏此音的便是大和弦，其他手指彈奏此音的即為小和弦。實際彈奏時，上行音階以向下掃弦彈奏到第一弦，而第一弦小指壓弦音則以Up picking彈奏。下行音階的第一弦小指壓弦音從Down picking開始，接著第一弦食指的音則用Up picking掃弦技巧彈奏。我了解在彈奏上行音階時會想要在第一弦做搥弦、下行音階會想要在第五弦做勾弦，但是掃弦的節奏影響甚大，請各位務必遵照譜面的Picking動作彈奏。

圖2 根音在第五弦上的大三和弦及小三和弦　◎根音

大三和弦
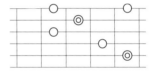

小三和弦
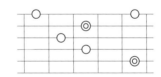

專欄35

地獄使者的建言

關於掃弦的彈奏技巧，因為此技巧本身仍未發展完全，到目前可聽到許多不同的看法。80年代的吉他雜誌曾介紹了兩種主要的彈奏方法，但時至今日，在下卻認為兩種都並非最佳方法。第一種就是注意點1中提及，Pick與弦成傾斜角度的彈奏模式，彈奏時要要依據上行與下行音階調整角度，特別在細微的經濟型撥弦樂句上，會造成許多無謂的困擾。另一種就是Circle Picking（圖3），Pick對每條弦的角度都不同，不但雜音多，節奏的掌握也不容易。希望各位讀者能以注意點1中介紹，較為適用的現代模式彈奏掃弦樂段。

80年代介紹的掃弦示範

圖3 Circle Picking

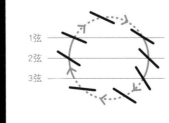

1弦
2弦
3弦

・Pick之於每條弦面的角度不同
・彈奏時因Pick為擦過弦面，會造成許多雜音
・不易掌握節奏

掃弦技巧的基本？～之二～

併用點弦技巧的五弦掃弦樂句

- 一起彈奏穿插多和弦變換的超猛掃弦樂句吧！
- 嘗試挑戰終極難關一兩次連續下行掃弦樂句！

LEVEL 目標速度 ♩=110

線上演奏
MP3 TRACK 45

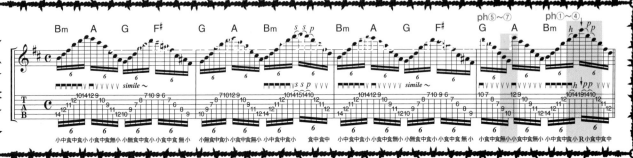

本樂句要訓練各位，在五弦掃弦樂句中仍能自由流暢變換和弦的左手機動超強戰力！第4小節第1、第2拍的連續下行掃弦樂句難度最高，希望各位能練到一氣呵成的境界，並挑戰混搭Slide或點弦技巧等應用，往掃弦達人前進！

彈不出主樂句的人，先用下面的句子修行吧！

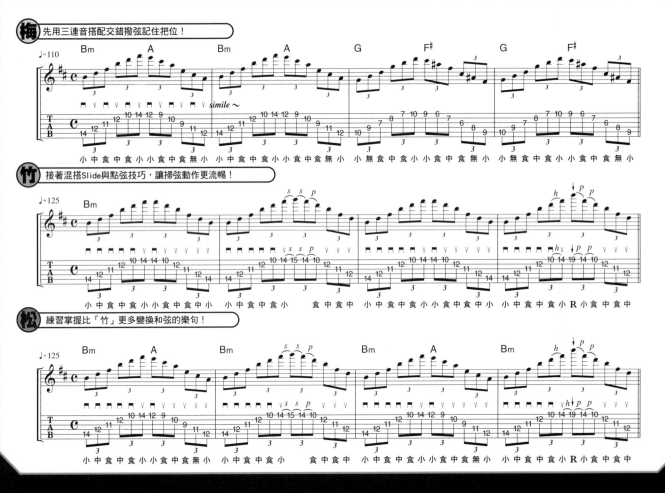

注意点 1　右手

熟練掃弦+點弦技巧的基本動作

首先要請各位確認第4小節第3、第4拍的掃弦+點弦技巧動作（照片1~4）。要請各位特別注意的，就是右手掃弦→點弦→掃弦的右手動作順序。在以Down picking彈完第4小節第3拍的第一弦第10格音後，要以小指對第一弦第14格搥弦，但在這瞬間，請先把右手先移動到要點弦附近的位置（照片2）。接著在第二弦第12格Up picking時，再迅速確實地回到掃弦的動作（照片4）。偶爾會看到有吉他手在做點弦技巧把位附近的指板上彈掃弦，但為了確保一定的音色品質，希望各位彈奏時仍以正確的Picking位置為主。

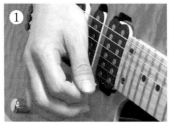

上行音階的掃弦終止在第一弦音的Down picking。

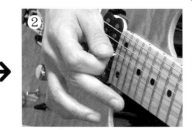

小指搥弦時，右手請就點弦準備姿勢！

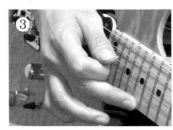

保持拿Pick的姿勢，用中指在第一弦19琴格做點弦。

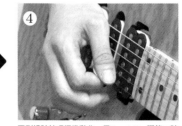

回到掃弦技巧標準動作，用Up picking彈第二弦的音。

注意点 2　左手

保持三和弦型態移動把位

本樂句也是使用根音在第五弦的和弦，並在一小節內變化三次以上的和弦。不論上行或下行音階，小指都要先做轉換和弦的動作，所以精準彈奏到小指所壓的和弦是相當重要的。之中難度較高的像是第4小節第1拍（照片5~7），小指要從第五弦第10格跳到第一弦第12格。這邊看來似乎只是小指間的移動，但只做小指間的反覆移動練習是不夠的。相信各位只要詳細看照片6&7即可明白，食指必須要跟著小指一起移動才對。必須要養成整個指型跟著移動的直覺才可以。為了能彈奏快速度的掃弦技巧，這方面的練習請務必嚴格要求自己！

 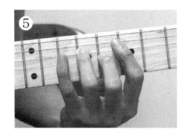

用無名指壓第四弦第9格。食指要記得做消音動作。

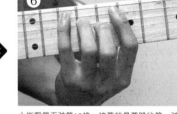

小指壓第五弦第10格。接著就是要跳往第一弦的大幅移動動作。

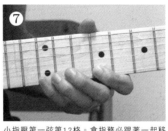

小指壓第一弦第12格。食指務必跟著一起移動。

專欄36

地獄使者的建言

最重要的任務 彈出超正掃弦！

很多吉他手在彈奏掃弦時，容易因為過度追求速度感，而忘記了彈奏時的音色是否乾淨漂亮。要能彈奏出乾淨的音色，就請務必要注意現在要提醒你的正確消音動作。消音動作不是有做就可以的。常可以聽到因琴橋悶音過重，而音色混濁不清的演奏。正確的消音功用是把換弦時的雜音消除。所以能夠擅用右手手腕才是消音的最佳方式（圖1-a）。彈奏時也要注意手部動作，固定手腕的方式必須不影響其做消音動作的敏感度為先，移動時也以垂直移動為佳（見圖1-b）。注意不要旋轉手腕，以免干擾消音動作的敏感度！

圖1-a 右手手腕的悶音區　圖1-b 手腕的使用技巧

旋轉手腕　　　　　　固定手腕的彈奏方式

基本而言，悶音動作運用的就是這個區塊。但是要找到自己適合的位置。

因會影響悶音的感覺，請勿使用。

第一到第六弦的動作都相同。

新古典主義的「三弦掃弦技巧」

新古典風格的三弦掃弦技巧

· 熟練Neo Classical的常用技巧—三弦掃弦！
· 將和弦轉換的細微變化刻入腦海！

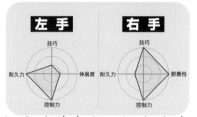

LEVEL 🗡🗡🗡🗡

目標速度 ♩ = 90

線上演奏 MP3 TRACK 46

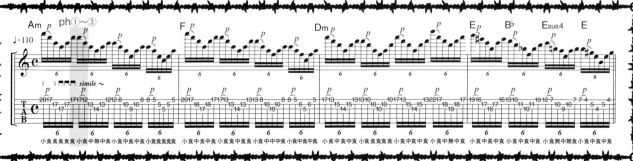

不會三弦掃弦技巧，就稱不上會彈奏Neo Classical樂風！請各位務必熟習此樂句中所需要的所有音樂知識與技巧，確實的彈奏掌握其間細微的和弦變化。先要記住三條弦一組的指型把位，再加上左手的瞬間移動加速技巧。

彈不出主樂句的人，先用下面的句子修行吧！

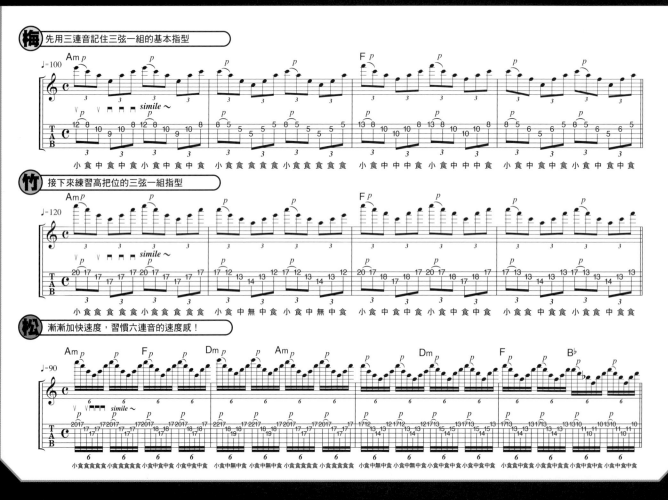

注意点1 理論

三弦掃弦的三和弦把位

一組三弦指型，在指板上也會有多種把位的運用。各位要先記住此樂句中，三弦掃弦技巧的基本指型。圖1中是Am及F和弦的三弦把位圖。音符的基本分布是第三與第二弦各一音，然後第一弦有兩個音，這種一組四個音的模式。三和弦是包含三個音的和聲，變換了三個把位的組合後，第四個把位應該就是另一個八度的循環開始。不論是大和弦或是小和弦，只要能確實熟記這三個八度內的把位組合，只要再配合和弦改變根音，相信任何把位都能輕鬆對應。希望各位練習時也能多多嘗試各種組合方法。

圖1　Am和弦與F和弦的三弦掃弦把位

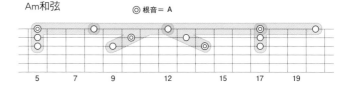

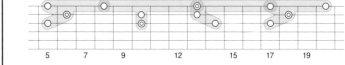

注意点2 左手

壓弦時小指緊跟著食指動作

本樂句前半的三小節，每個小節都有一個變換把位的三和弦。第一弦通常會用食指與小指壓兩個音符，在把位變換移動時，小指跟著食指動作即可。請看右邊照片，第1小節第1拍與第2拍，食指在壓第一弦第17格後（圖1），第2拍就將小指迅速移往第一弦17琴格的位置（圖2）。在第一弦上的小移動，因為每次都會加上勾弦，務必與食指一起移動。同時請在腦海中勾勒變化中的三和弦指型，其他的手指並跟著一起即時動作。若是這一連串的動作，再運用各種和弦時都能流暢搭配，那麼你就離新古典主義樂風的吉他祕技不遠了。

食指壓第一弦第17格。別忘了準備小指的移動。

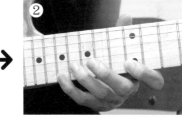

以食指的位置為目標迅速移動小指到第一弦第17格。

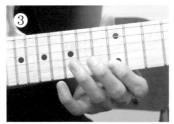

食指壓第一弦第12格。中只要預備壓弦。

專欄37

地獄使者的建言

左手波浪運動的律動感！？

在練習掃弦時，異弦同琴格的狀況是相當令練習者懊惱困擾的難處。雖然能夠用一根手指同時壓同琴格的兩條或三條弦，但要能一一用掃弦彈奏每根弦卻相當困難。為求能清楚彈奏出各弦的音符，一根手指在同琴格不同弦上做消音的移動便相當重要（照片）。這是巧妙的運用第1與第2關節的上下運動，在手指本身不移動的狀況下，讓彈奏弦與被消音弦巧妙的錯開聲音，然而練習這項技巧時，因手指移動呈波浪般的起伏相當重要。練習時請一個音一個音的確認，千萬不可含糊馬虎。

圖2　一條弦的波浪狀壓弦

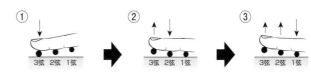

只壓第三弦，第一及第二弦要消音

指尖稍微浮在弦面，邊對第三弦做消音，同時壓第二弦

指尖放開且僅壓第一弦，第三跟第二弦消音

掃弦技巧複合篇 ～之一～

加上點弦的五弦掃弦絕技

· 歡迎嘗試變化細微的掃弦演奏！
· 努力練習俐落漂亮的變換把位動作！

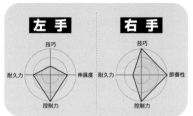

LEVEL

目標速度 ♩=160

線上演奏
MP3 TRACK 47

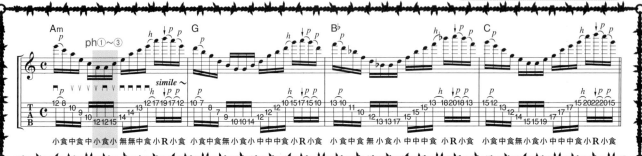

這次要挑戰的，是根音在第五弦上的下行&上行三和弦掃弦技巧。根音雖然用小指或食指壓都可以，但各位還是要仔細注意把位的變化。節奏掌握上，音符都是16分音符而非8分音符，彈奏時也請特別留心！

彈不出主樂句的人，先用下面的句子修行吧！

梅　先用8分音符練習，確認所有的把位指型！

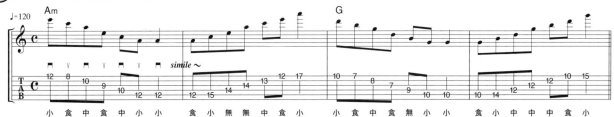

竹　接下來漸漸習慣16分音符的速度彈奏下行與上行樂句

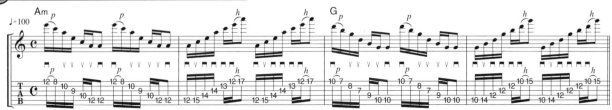

松　將上行與下行音階一氣喝成的彈奏

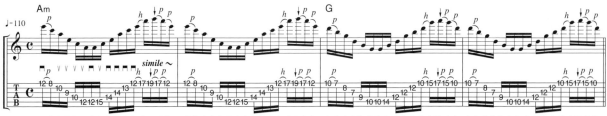

 注意点 1 理論

兩種根音在第五弦上的三和弦把位

表現掃弦技巧時，只限於一個把位內進行上下行音階，會非常的僵硬。建議大家至少要熟悉使用兩個把位，會讓表演流暢自然許多。接下來要為各位介紹的是兩種根音在第五弦上的和弦把位。此兩種差別在於，一個是用食指壓根音，另一個則是運用小指壓根音（圖1）。在實際演奏樂句時，不論從何處開始彈奏，運用上行與下行音階，交錯分開彈奏效果最好。用食指壓根音的指型，中間會有連續音出現在同一個琴格上，所以難度會比較偏高。雖然各位已理解掃弦的整個模式，但能渾然天成的彈奏出流暢的指型，可是需要相當多的練習。

圖1 根音在第五弦上的三和弦把位

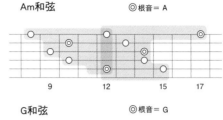

Am和弦　　　　◎根音＝A

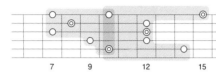

G和弦　　　　◎根音＝G

不論是Am和弦或是G和弦，都可看到六線譜上有兩個色塊區，左邊的色塊是用小指壓第五弦根音的指型模式，右邊的色塊則是用食指壓根音在第五弦上的指型模式。

 注意点 2 左手

練習靈敏的在兩個把位間互換！

掃弦樂句的結構，是以用小指壓第五弦根音的指法來彈下行音階，接著用食指壓第五弦根音的指法彈上行音階。每個小節和弦都有改變，所以彈奏前請務必確認各小節的和弦把位。實際彈奏時，在兩個把位變化的拍點上要更仔細注意。照片是第1小節第2拍，用小指壓第五弦根音的指型，彈奏下行音階到第五弦後，第五弦上的根音開始則轉換成用食指按壓的指型。在小指壓第五弦根音的指型中，以小指壓根音時，食指為了要將其他弦的雜音悶掉，應該會與小指同時在第五弦上，此時建議食指位置以趨近小指為佳（圖1）。

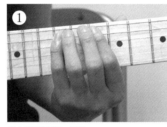

用小指壓第五弦12琴格。
事先將食指放置靠近小指。

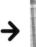

轉換到以食指壓第五弦12琴格指型。小指也立即就準備動作，以銜接音階的下一個音符。

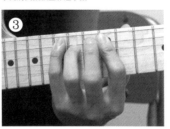

用小指壓第五弦12琴格。
食指請做第六弦消音。

專欄38

地獄使者的建言

很多吉他手以為自己彈奏的很紮實，但在其他人耳中聽來卻完全不是這麼一回事。為了避免這種窘況，各位在練習時務必養成客觀聆聽自己演奏的機制，了解自己的盲點與彈奏時的壞習慣。現在已經可以用相當經濟的價格購買HDR（Hard disk record，硬碟錄音機），若各位還沒有，十分建議去購買一台。這樣一來，就可以即時的錄下自己練習的樂句，並立刻確認。而希望進一步成為創作型吉他手的人，希望自己可製作出完美的曲子，則建議可以打造一個自己的電腦錄音環境。一台電腦其實就可以提供一個相當完整的錄音工具環境，從節奏性樂器音的輸入、錄音、TD & Mastering、到燒錄CD，所以錄音工作的流程，透過一台電腦在家即可完成。並且PC的大畫面也相當容易操作，作業效率也相當高。的確一開始會覺得PC上的錄音作業似乎難度頗高，但只要多試幾次，漸漸熟悉之後，會發現這樣輕鬆的創作環境是多麼令喜歡音樂的你感到振奮。只要建構起屬於你自己的創作與錄音空間，你會發現你的吉他人生頓時海闊天空。希望有興趣的人現在立刻去試試看！

電腦錄音將可大大改變各位的吉他人生

Pro Tools M Box. 是包含各種功能且低成本的機種。並附有Ampli Tube等高實用性的附件。

掃弦技巧複合篇 ～之二～

穿插勾弦技巧的六弦掃弦絕技

地獄の格言

・前進挑戰六弦掃弦技巧！
・掃弦時的消音動作絕對不能馬虎！

LEVEL

目標速度 ♩=145

線上演奏
MP3 TRACK 48

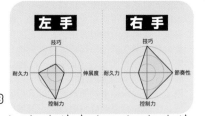

左手　　　右手

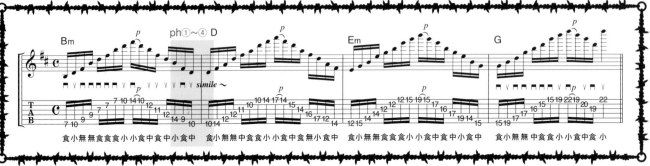

這邊要帶各位挑戰的就是高難度的六弦掃弦演奏了！本樂句上行音階從第六弦到第一弦，改變把位後再下行。在彈奏六弦掃弦的和弦把位時，確實的消音技巧是絕對不可或缺的。

彈不出主樂句的人，先用下面的句子修行吧！

梅 用交替撥弦，彈奏8分音符節奏的六弦上行與下行音階練習！

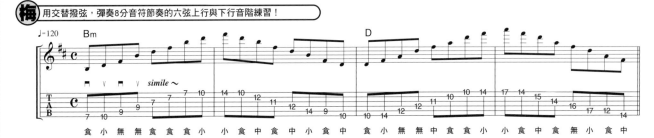

竹 確認自己的六弦掃弦基本動作是否標準！

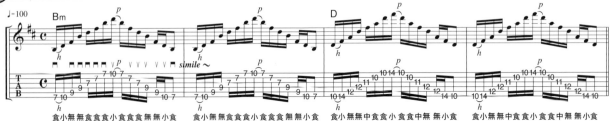

松 習慣把位轉換時的細部動作！

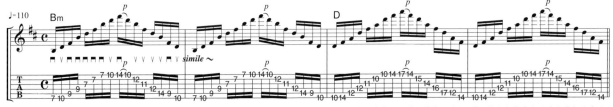

注意点1 理論

記住六弦掃弦的基本把位

要彈奏這個超難的六弦掃弦技巧，各位首要必須熟記和弦把位圖（圖1）。在此樂句中出現根音在第六弦把位指型和封閉和弦相同，但只有第六弦和第一弦上有兩個音符，其他各弦都一個音符。各位務必要熟悉各大和弦與小和弦的指型把位，並理解其間的差別，是相當重要的。這個把位也有出現同琴格連續兩個音階內音的指型，彈奏時和根音在第五弦上的掃弦難處點相同，請務必留心。只要記住這個指型把位，就可以應變出更多複雜的9和弦運用。以超絕吉他手為目標的人請勤加練習！

圖1 六根弦的三和弦指型把位圖

◎根音

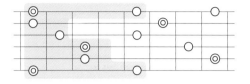

大三和弦

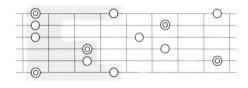

小三和弦

不論大和弦或小和弦，都是與六弦根音的封閉和弦指型相同。

注意点2 左手

變換和弦時請注意運指！

本練習樂句由第六弦根音的三和弦掃弦樂句開始，回到根音在第五弦的三和弦掃弦樂句結束。在第1與第3小節的小和弦處，要用食指同時壓三條弦，請各位運用p.107介紹的消音技巧，以求彈出更清楚乾淨的音色。而實際彈奏時，希望各位要特別注意和弦變化的瞬間。照片為第1小節到第2小節的運指分析圖，第1小節第五弦根音的後半部要緊緊地壓住第五弦（圖1&2），接著第1小節的最後，用中指壓第六弦第10格後，立刻換用食指壓同樣的位置（照片3&4）。一般很少會在同弦同琴格的位置迅速換指，這一連串的動作，希望各位能夠反覆練習，練成如行雲流水。

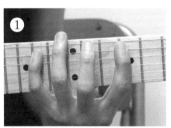

用小指壓第五弦第14格。食指在第9格附近準備。

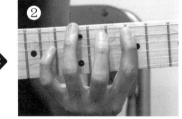

食指壓第五弦第9格，並同時輕觸第六弦消音。

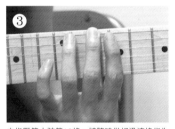

中指壓第六弦第10格，請隨時做好迅速換指為食指的準備動作。

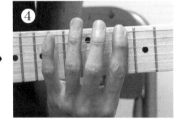

瞬間換成食指壓第六弦第10格。此時小指輕放在第六弦第14格上！

專欄39

地獄使者的建言

這邊要介紹掃弦技巧的必聽經典專輯。第一張是經濟型掃弦的始祖，Frank Gambale的『Thunder From Down Under』。他的吉他跨越樂風的藩籬，影響了很多的吉他手。第二張是Tony Macalpine的『Maximum Security』。Tony是位黑人樂手，在新古典樂風中，是掃弦技巧爐火純青的代表，這張專輯更可說是經典中的經典，裡面有相當多的六弦掃弦樂段。最後一張是Dream Theater的首張同名專輯『Dream Theater』。可說是John Petrucci的重要起始點，相當值得一聽。

向達人看齊！掃弦技巧經典專輯介紹

Frank Gambale
「Thunder From Down Under」

Tony Macalpine
「Maximum Security」

Dream Theater
「Dream Theater」

第四十九

開心的經濟型撥弦

穿插搥弦&勾弦技巧的經濟型撥弦

地獄の格言

・ 請分開使用交替撥弦與經濟型撥弦！
・ 感受西班牙風的律動吧！

LEVEL 🗡🗡🗡🗡🗡

目標速度 ♩=140

線上演奏
MP3 TRACK 49

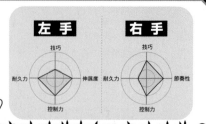

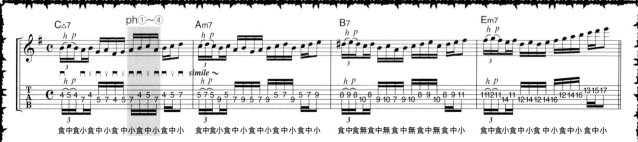

交替撥弦與經濟型撥弦這兩種方式各有著不同特色。本樂句交錯運用此兩種撥弦技巧，各位請靈活使用。要練成右手能瞬間轉換撥弦方式，但卻毫不影響正確的節奏進行。

彈不出主樂句的人，先用下面的句子修行吧！

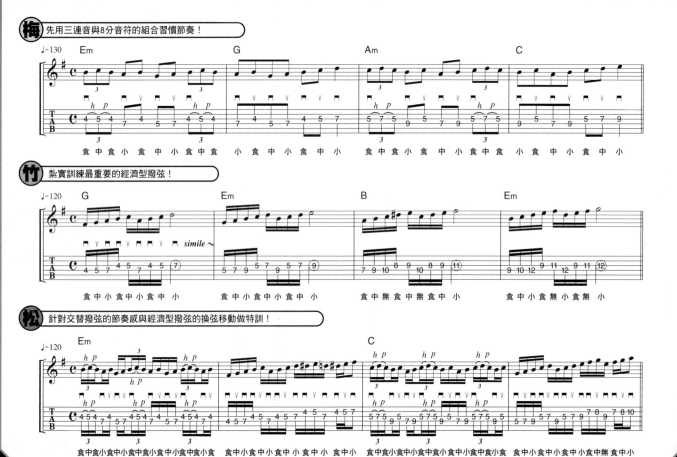

注意点 1　右手

要能瞬間切換兩種撥弦技巧！

吉他這個樂器，有著弦樂器特有的樂句結構，因此需要切換不同的Picking技巧，來因應各種樂句（圖1）。但有些樂句會將這兩種撥弦技巧交錯成混合模式。一直以來各位可能都是只用某種Picking技巧彈奏，為了日後演奏能速度更快更多變化，務必要將這兩種Picking技巧融會貫通，自在的流暢切換。在真正融會貫通前，可能頭腦跟右手都很錯亂，希望各位在練習過程中，也能找到最有效率的動作模式。

圖1 交替撥弦與經濟型撥弦的差異

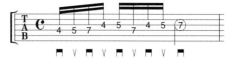

交替撥弦

經濟型撥弦

請各位實際彈奏並比較看看，哪一種彈法自己可以彈得比較快且正確。

注意点 2　左手

移動食指時
都應有消音的概念

本樂句右手的部分，是以常見的交替撥弦為基礎，穿插經濟型撥弦。其實本樂句也可以全部用交替撥弦，但此處希望各位可以學習兩種方式交錯彈奏。雖然每個小節都有和弦變化，但其實各小節基本的運指、彈奏模式都相同，只要熟練第1小節，相信可以順利的彈奏整個樂段。要提醒各位特別注意的，是每個小節的後半部。照片是第1小節第3拍，用小指壓第四弦第7格時，預備要壓接下來的第三弦第4格的食指，此時請輕觸鄰接弦面做消音。在彈奏時，食指的移動隨時都應該要有消音概念。

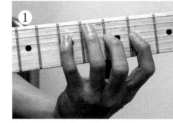

① 小指壓第四弦第7格，食指請先就準備動作。

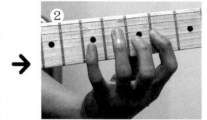

② 食指壓第三弦第4格。同時注意要輕觸鄰接弦做消音。

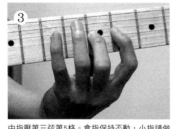

③ 中指壓第三弦第5格。食指保持不動，小指請做準備。

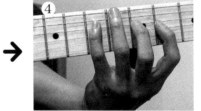

④ 小指壓第四弦第7格。注意其他手指不要離開弦面！

專欄40

地獄使者的建言

現在稍微轉移話題，想跟各位聊聊適合速彈的吉他音色。要成為職業水準的吉他手，除了在彈奏技術層面必須不斷琢磨之外，從聽眾的角度考量，對音色也絕對不能馬虎。一般人聽覺上會感覺舒服的音色是中音域。所以可放大這種音色溫暖的音域。EQ的設定如圖2。簡單來說就是把低音域及高音域數值降低，這樣的設定能清楚地聽到搥弦音與勾弦音，整體演奏也會比較輕鬆。

速彈的音色設定

圖2　設定圖

以中音音域為主的山形設定曲線。
音色聽起來有點像鼻音的感覺。

令人驚奇的演奏效果！

Cacophony風格的經濟型撥弦樂句

・挑戰節奏強烈的經濟型撥弦！
・熟記三和弦應用型把位指型！

LEVEL

目標速度 ♩＝160

線上演奏
MP3 TRACK 50

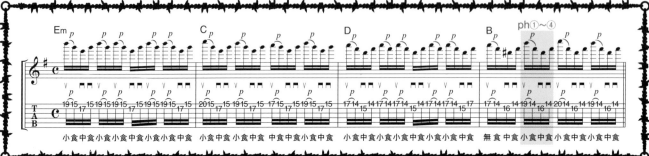

本樂句是由以兩弦為主的經濟型撥弦樂句構成。本樂句為了要讓音階行進發展流暢，以三和弦為底加上α音，再加上右手從Up picking開始彈奏，聽起來會比一般Down picking開始的樂句不同，能給聽眾聽覺上的許多驚喜！

彈不出主樂句的人，先用下面的句子修行吧！

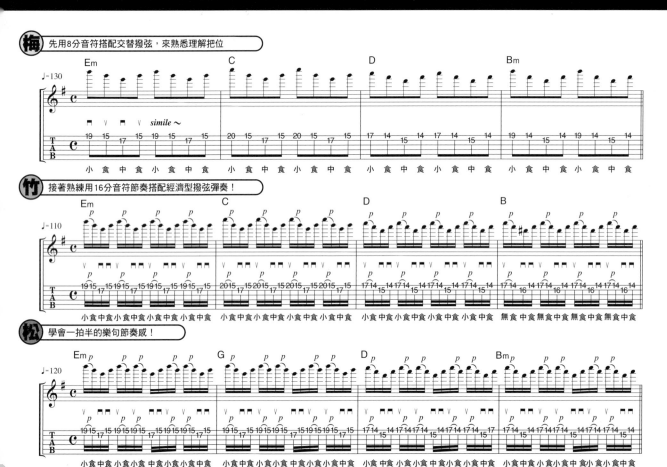

注意点1 理論

+α 音後，顯得更有旋律性的三和弦

本樂句由運用兩條弦的三和弦模式組成。第1小節是Em和弦，第3小節是D和弦的基本結構（圖1-a）。相較起來第2小節與第4小節就稍有變化（圖1-b）。首先第2小節，C和弦根音在第一弦第20格的變化型，再加上B音（第一弦第19格）與A音(第一弦第17格)。同樣的，第4小節也是，用以第一弦第19格為根音的B和弦為基礎，加上A音（第一弦第17格）與C音（第一弦第20格）。這樣會讓整個樂句更富旋律性。

圖1-a Em和弦 & D和弦

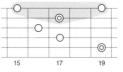

圖1-b C 和弦& B和弦+α

●…+α音

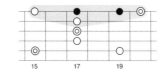
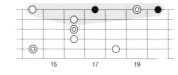

注意点2 右手

右手從Up picking開始，讓彈奏更順暢輕鬆

請各位聽示範演奏的MP3，發現樂句聽來相當富有節奏感，似乎是用交替撥弦來演奏。的確，本樂句可全部用交替撥弦彈奏，但因為有許多內側&外側撥弦，會讓難度整體提高。此時所有的上行換弦若都用Down picking的經濟型撥弦彈奏會容易許多。所以建議各位第一個音用Up picking彈奏。這樣一來可省下無謂的撥弦路徑，讓彈奏更輕鬆（照片2）。若用Up picking彈奏所有的勾弦技巧，節奏感與律動感也會更好掌握。

圖2

✗ 以Down picking開始的模式

路徑大，浪費許多無謂的時間與動作

Down　　　Up空刷弦　　　Down

○ 以Up picking開始的模式

可迅速移到向下刷弦

Up　　　準備Down　　　Down

注意点3 左手

保持食指與中指的把位指型

彈奏本樂句時，壓第二弦時請固定中指。在第2和第4小節的三和弦有轉換把位，在運指上請各位注意。特別是第4小節的Bm和弦。照片是第4小節第2拍，小指壓第一弦第19格同時，食指要壓第一弦第14格（照片1）。另外中指壓第二弦第16格時，希望各位的食指還是持續壓住第一弦第14格（照片3）。請隨時提醒自己食指要做第二弦的消音動作。

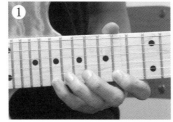

小指壓第一弦第19格，食指也請同事押弦。

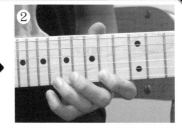

小指做勾弦技巧，不要忘記食指第二弦的消音動作。

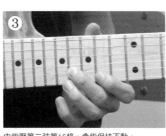

中指壓第二弦第16格。食指保持不動。

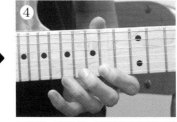

食指壓第一弦第14格，同時不要忘記做第二弦消音。

115

第五十一

日本心

運用Marty Freedman風和式音階的獨奏樂句

・學會Marty Friedman風格的和式音階！
・熟練彷彿哭泣般音色的半音推弦技巧！

LEVEL 🗡🗡🗡　　目標速度 ♩＝90

線上演奏
MP3 TRACK 51

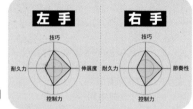

左手　　右手

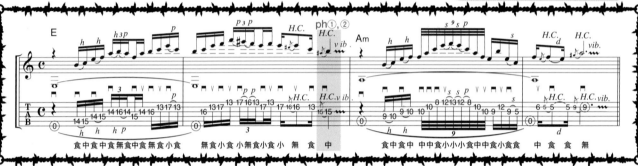

本樂句要帶各位練習的，是用泫然欲泣的音色彈奏日本式音階。用吉他演奏和風或演歌曲風的第一把交椅，就是Marty Friedman，希望各位也能透過本樂段的訓練，在欲泣的吉他音色表現上，也能成為一名出色的樂手！起身挑戰吧！

彈不出主樂句的人，先用下面的句子修行吧！

梅 先用8分音符的節奏確認和風音階的把位指型！

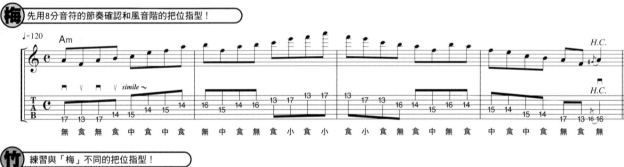

竹 練習與「梅」不同的把位指型！

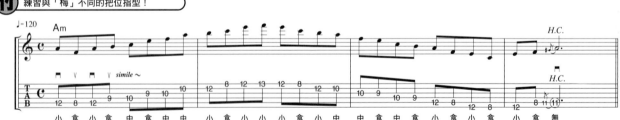

松 確認半音推弦（Half Chocking）音的音程！

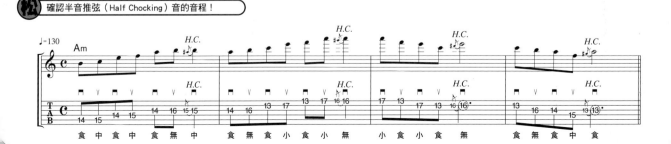

注意点 1 理論

試著彈奏現代風編曲的日本音階

在所謂日本音階的統稱下，其實有很多種表現方式。實際上，傳承日本古代雅樂的音階或民謠等，使用的是接近現代的五聲音階，民謠主要是「大調五聲音階」，而兒歌則是「從大調五聲音階的第二音開始稍有變動」的音階構成。另外沖繩琉球音階或演歌式的五聲音階，也和西洋的五聲音階不同。本樂句使用的音階稱之為「陰旋法」，是古代從中國傳來的（圖1-a）。讓我們用現代偏A小調的編曲模式還彈奏陰旋法看看（圖1-b）。跟一般的五聲音階相同，一條弦上出現兩個音階內的音，對吉他手來說應該容易彈奏與適應。

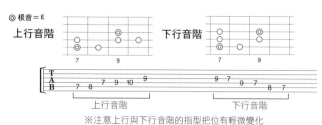

圖1-a 陰旋法

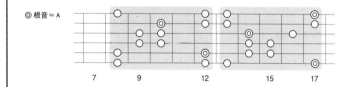

圖1-b A小調的現代編曲陰旋法

注意点 2 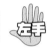 左手

彈奏出演歌歌手般顫抖的音色

希望各位在彈奏本樂句時，以能夠彈出充滿日式風情的氣氛為目標。因為指行把位變化較多，各位請先熟悉如何運指。前半是根音在第六弦的把位，後半則變成根音在第五弦的把位，各位可參考圖1-b確認後，熟記並仔細練習。第2小節就有Marty風格的推弦顫音技巧出現。Marty這樣的演奏技巧靈感，來自於演歌歌手的抖音唱法，壓欲彈奏音色的下行一個琴格（則低半音之意），將此音作半音推弦，即可奏出欲彈奏的音高（照片1&2）。若往下做推弦，也可輕易表現出演歌歌手般，混濁粘合的顫音音色。彈奏本樂段最重要的，是融入整個日式風情的旋律感，請各位多多努力。

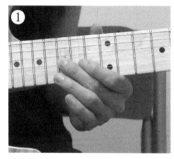

中指壓第三弦第15格，從此指位將弦往下曳引。請注意是否達到欲表現的音程。

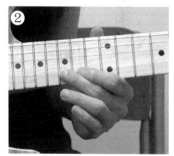

中指對第三弦第15格做半推弦技巧。推弦動作的同時，可以聽到吉他發出與演歌歌手相仿的黏濁顫音。

專欄41

地獄使者的建言

Marty是位相當鬼才的吉他手，竟能將日本演歌樂句融貫通到吉他中，這位傳奇吉他手的起點，就是與Jason Becker共組的樂團Cacolphony。在此樂團時期的他，所彈奏的超快速樂句中，運用了許多演歌的元素。在Cacolphony樂團活動後發表的Solo作品專輯「Dragon's Kiss」中，Marty有著相當激昂的演出。特別是其名曲「Thunder March」，希望各位一定要去找來聽。加入金屬大團Megadeth後發表的「Rust In Peace」專輯中，也收錄了Marty在肌腱炎影響錄音前的超技巧演出。

Marty簡史回顧

Marty Friedman
「Dragon's kiss」
這是1988年Marty的第一張獨奏專輯。時而澎湃、時而激昂，是靜與動完美融合的大作。

Megadeth
「Rust In Peace」
Slash Metal史上經典中的經典之作。縝密的編曲跨越金屬樂的偏限，這張專輯可欣賞到他超凡的音樂才能。

第五十二

跳到綻血般熱情的吉普賽舞！

西班牙風格八音音階樂句

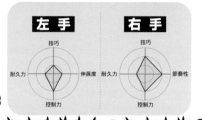

・熟記熱情的西班牙風音階！
・用經濟型撥弦彈奏上行樂句！

LEVEL 目標速度 ♩＝120

線上演奏
MP3 TRACK 52

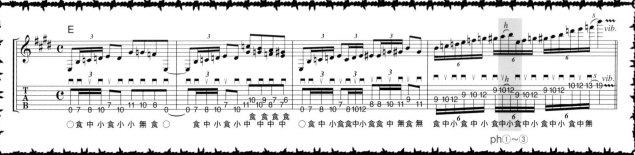

本樂句將點燃你的滿腔熱情。請記住在佛朗明哥吉他中常見的這種音階應用，讓你的吉他演出更添風情。另特別提醒各位注意其獨特的節奏表現。

彈不出主樂句的人，先用下面的句子修行吧！

（梅）先學好音階與節奏的彈奏基礎！

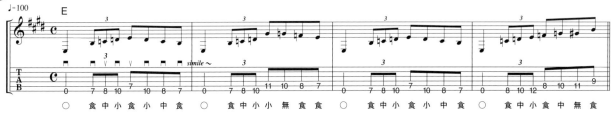

（竹）讓身體也記住音階的味道！

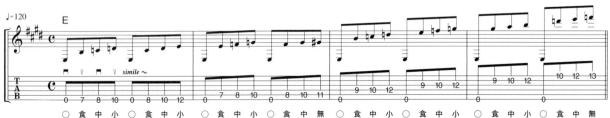

（松）練習用經濟型撥弦彈奏上行16分音符！

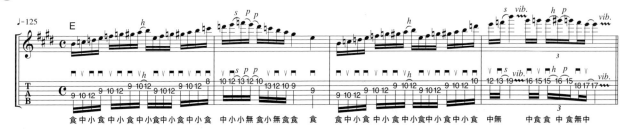

 注意点1 **理論**

佛朗明哥式音階─
西班牙風八音音階

佛朗明哥吉他受到流浪的吉普賽民族影響發展而來，漸漸變成舞蹈伴奏的樂器。但因為聖塔路琪亞一曲的出現，佛朗明哥吉他中運用的高超技巧，給了全世界吉他手很大的衝擊。在佛朗明哥吉他中常用的西班牙風八音音階即為右圖圖1所示。此音階由八個音符所構成，在佛里吉安調式（Phrygian scale）上加了一個大三度的音符。這種「小三度音」與「大三度音」共存在一個音階裡的狀況可說是相當特別。在音符熱情的情緒中，卻夾帶著小調音階特有的韻味，矛盾而有趣。希望各位務必藉此機會，好好熟練這種非常有特色的演奏模式。

圖1 西班牙風八音音階

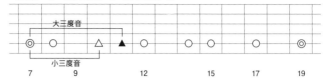

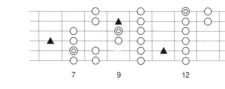

E調西班牙風八音音階的主要指型把位

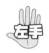 注意点2 **左手**

熟記西班牙風八音音階
獨特的把位

要彈奏本樂句時，先要了解其獨特的指型把位。在第1小節第3拍等出現的第五弦第11格音（G♯），與第10格音（G），在此音階中的關係就是「大三度音」與「小三度音」。請各位牢記這特殊音階的特殊把位。另一個要請各位注意的，就是第4小節的經濟型撥弦上行樂句。因為第四弦到第二弦都是壓著9、10、12格，把位來說並不複雜，但第2拍的第二弦移往第三弦的部分，希望各位多多注意。此處，在小指對第二弦第12格搥弦的同時，食指請在第三弦第9格做壓弦的準備動作（照片2）。類似的叮嚀在本書中不斷重複，請各位務必遵守，彈奏時才能速度與正確性兼備。

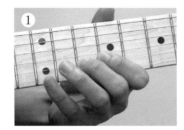

壓第二弦第10格，此時Pick請往第三弦移動。

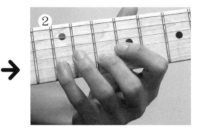

在第二弦第12格做搥弦。第三弦第9格也請做壓弦準備動作。

壓第三弦第9格。食指對第四弦做悶音。

專欄42

地獄使者的建言

現在要為各位介紹幾個少見的奇妙音階（照片2）。首先是北歐金屬樂常用的「匈牙利小調音階」。聽起來雖然奇怪，但的確相當適合重金屬樂風。接下來是「Hints」音階，其明暗間的拉鋸聽來相當有趣。記得George Lynch 的粉絲們一定有聽過。最後是「波斯音階」，聽起來有近中東風格的味道。上述這些奇特的音階，皆以E音為根音做示範，各位可用開放弦把位試奏看看。

探索世界上的奇妙音階

圖2 少見音階圖　◎根音＝E

E 匈牙利小調音階

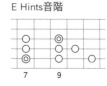

E Hints音階　　E 波斯音階

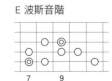

高速助奏美術館

交錯速彈助奏演出的Riff

- 熟練Riff與助奏（Obbligato）的切換！
- 挑戰高難度超級伸展圓滑奏！

LEVEL

目標速度 ♩=120

線上演奏
MP3 TRACK 53

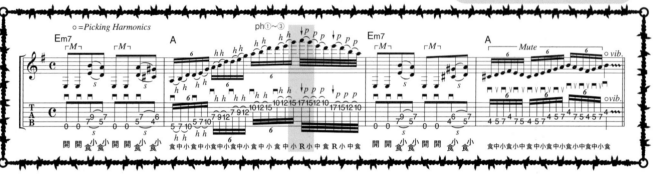

這裡要帶你挑戰高難度樂句與速彈助奏。Randy Rhoads或是Van Halen等吉他英雄們，也是這項技巧的強人。希望各位以未來的吉他英雄期許自己，努力練習跨越這個挑戰！

彈不出主樂句的人，先用下面的句子修行吧！

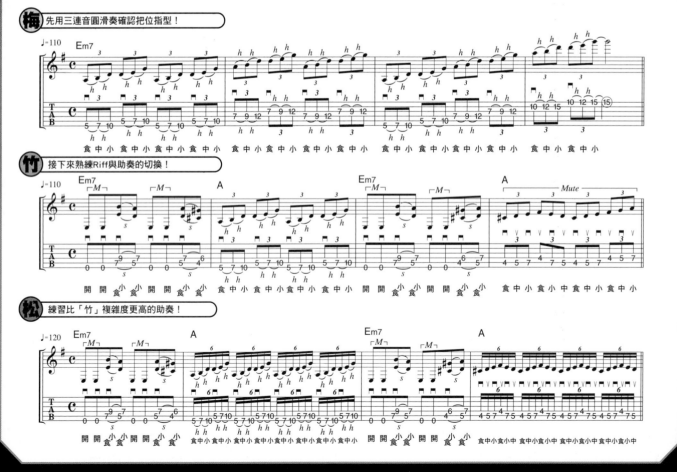

（梅）先用三連音圓滑奏確認把位指型！

（竹）接下來熟練Riff與助奏的切換！

（松）練習比「竹」複雜度更高的助奏！

在樂句一開始就融入速彈助奏音階

為了能清楚的切換Riff與助奏，助奏一開始就運用音階是很重要的方法。第2小節用的是E小調五聲音階，是一根弦三個音符的超大伸展把位（圖1-）。5&6、3&4、1&2分別是同樣指型的三組單位，可以分開熟記。在音符的運用上，偶爾會有稍微不同的安排，像是在第六弦第10格的下一個是同樣為D音的第五弦第5格等。再者，本樂句是E多利安模式，但E小調五聲音階包含E多利安音階，所以即便是多利安模式的樂段，也可以用圖中的小調五聲音階編奏。第4小節通常是用D大調音階同樣把位的E多利安音階（圖1-b）。

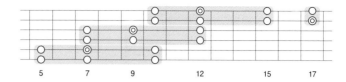

圖1-a E小調五聲音階超大伸展把位

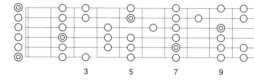

圖1-b E多利安音階把位

※把位和D大調音階相同

要切換到助奏時
請注意節奏的穩定！

彈奏本樂句時，了解節奏構成是相當重要的。第1與第3小節的樂句是8 Beat而第2與第4小節則是六連音節奏。在Riff與助奏切換時，為了拍子要清楚乾淨，在樂句的連接處務必保持節奏的穩定。接著要請各位注意的，就是第2&第4小節的超大伸展與點弦樂句。從第3拍小指按壓第一弦第15格的搥弦，到移位到第一弦17琴格的點弦技巧處時（照片1&2），由於這邊是用32分音符，再點弦技巧進入的拍點請特別注意。最後就是要注意，穩定的回到8分音符拍子上。

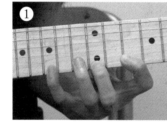

小指做搥弦，請確實的做好伸展動作。

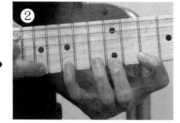

點弦時左手持續壓弦。

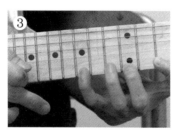

右手做勾弦。請注意32分音符的節奏變化。

專欄43

地獄使者的建言

此處要介紹兩種能漂亮切換助奏樂句的訓練方法。第一種方法是彈奏一小節的Riff後，只彈助奏的第一個音（圖2-a）。在Riff切換助奏時，常因壓弦動作太粗糙，在節奏的掌握上容易搶拍。但透過重複這樣的練習，可訓練各位正確押弦與精準的節奏感。第二種方法是在彈奏Riff後，連彈四個助奏第一個4分音符（圖2-b）。透過這個練習能確認助奏中的節奏行進。若認真重複這兩個練習，相信各位在類似樂句的表現上節奏會相當穩定。

隨練隨用！簡單學會助奏練習

圖2-a Riff→助奏切換練習

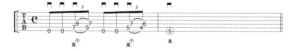

圖2-b 助奏中的節奏確認練習

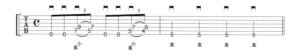

成為踏板達人？

Neo Classical的踏板技巧訓練

- 學習Neo Classical風的「踏板技巧」！
- 用掃弦彈奏減和弦五連音！

LEVEL 目標速度 ♩=130

 線上演奏 MP3 TRACK 54

| 左手 | 右手 |

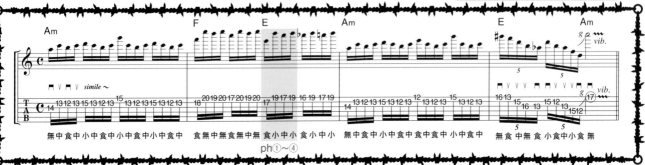

在Neo Classical風中常可聽到運用「Pedal tone」（＝頑固音）的所謂「踏板技巧」，與減和弦五音。本樂句集是要學習頑固音及減和弦五連音的經濟型撥弦。要以成為能自在掌控旋律的古典美的吉他手為目標！

彈不出主樂句的人，先用下面的句子修行吧！

梅 練習踏板技巧的基本把位指型！

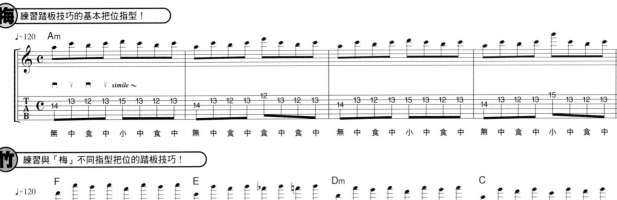

竹 練習與「梅」不同指型把位的踏板技巧！

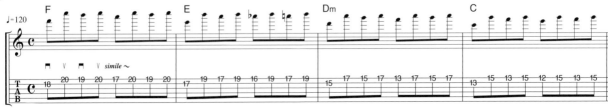

松 熟練五連音的減音階與五連音節奏！

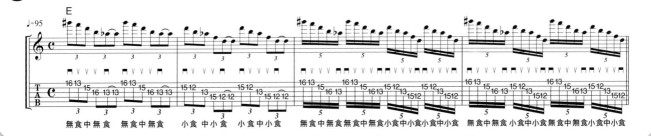

注意点 1　【理論】

務必記住新古典樂風常用的踏板技巧

本樂句中使用的「踏板技巧」，其一詞的由來是取自管風琴的腳鍵盤（＝踏板）之故。在古典樂中，有以延長低音（頑固低音），於其上彈奏和音，或是相反的延長高音，於其下彈奏和音等編曲方式，將某個音持續留在樂句中，同時將樂句的旋律繼續發展，這樣的演奏方式就是這裡所謂的「踏板技巧」。圖1-a是將低音設定為踏板音，到最後在反拍彈奏第二弦第12格音。相反的圖1-b，可以看到是將高音設定為踏板音，以第一弦第12格為中心構築整個樂句。運用踏板技巧時，各位請務必熟練運指，因為在指型把位上都比較獨特。

圖1-a 將踏板音設定為低音的模式

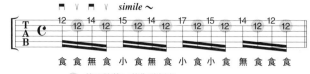

食 食 無 食 小 食 無 食 小 食 小 無 食 食 食

● 第二弦第12格為踏板音

圖1-b 將踏板音設定為高音的模式

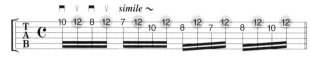

中 小 食 小 食 小 中 小 食 小 食 小 中 小

● 第一弦第12格為踏板音

注意点 2　【左手】

請固定壓踏板音的手指！

本樂句的踏板音分別是，第1及第3小節中用中指壓的第二弦第13格（C音），第2小節中第1及第2拍用無名指壓的第一弦第20格（C音）、第3＆第4拍用小指壓的第一弦第19格（B音）。在運用踏板技巧時，同一隻指頭必須反覆壓踏板音，所以彈奏時請注意準確有力，這點相當重要。參考照片是第2小節第3拍的分析圖，以小指壓第一弦第19格的踏板音為中心，壓第二弦第17格（食指）與第一弦第17格（中指）。第4小節是用經濟型撥弦彈奏減和弦五連音，注意第1拍及第2拍的Down picking通常都會不順，請多加練習。

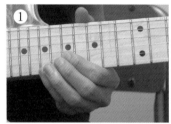

食指壓第二弦第17格。小指準備對第一弦第19格做壓弦動作。

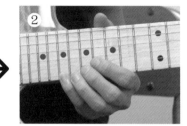

小指壓第一弦第19格。此音就是踏板音。

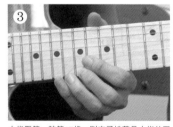

中指壓第一弦第17格。別忘了接著是小指的壓弦動作。

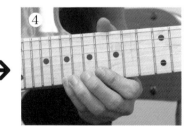

再次用小指壓踏板音（第一弦第19格）。

專欄44

地獄使者的建言

現在要為各位介紹的，是新古典樂風幾張知名專輯。第一張是Yngwie Malmsteen的「Trilogy」。每一首曲子都是高質感製作，從歌曲本身到前奏等，都相當協調平衡，可說是一張集Yngwie精華之大成的重要作品。第二張是Tony Macalpine的「Maximum security」，這張專輯也可說是新古典樂風的最高傑作。最後是在此樂風中，地位如開朝元老般重要的Rainbow的「Rising」。可說是沒有Ritchie Blackmore就不會有Yngwie Malmsteen，這張專輯可以說是此樂派的根。

向達人看齊！Neo Classical名專輯介紹

Yngwie Malmsteen
「Trilogy」

Tony Macalpine
「Maximum Security」

Rainbow
「Rising」

連珠砲速彈！

豪邁的Full picking Solo

・挑戰氣勢磅礡的Full Picking Solo樂段！
・訓練撥弦時的控制力！

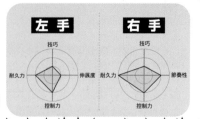

LEVEL 🔨🔨🔨🔨

目標速度 ♩＝135

線上演奏
MP3 TRACK 55

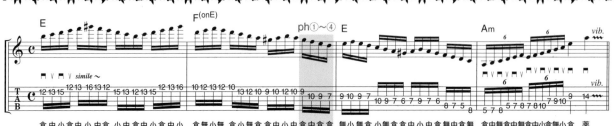

本樂句使用的是和聲小音階的固定把位指型。在挑戰這個氣勢豪邁的獨奏演出時，請特別注意內側撥弦&外側撥弦的切換、與16分音符和六連音之間節奏的細膩差異等細節處。

彈不出主樂句的人，先用下面的句子修行吧！

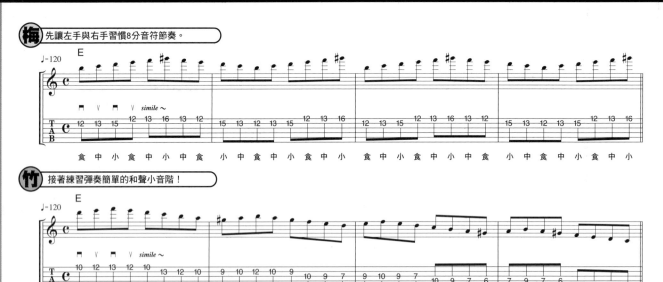

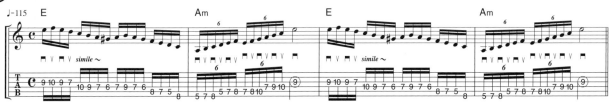

注意点 1　右手

熟練內側撥弦& 外側撥弦的運用區別

要彈奏這種Full Picking的獨奏樂段，內側撥弦&外側撥弦務必要運用區分得十分熟練。不過基本來說，大部份樂句都會配合音階的上行、下行，只運用內側撥弦或是只用外側撥弦的模式，要穩穩的彈奏應該不會太難。右邊的譜例分別是以外側與內側撥弦為主的樂句練習。希望各位在此能再確認Picking的動作。外側撥弦用在強調16分音符反拍，適合用Up picking彈奏。相較之下，內側撥弦請用紮實的Down picking在8分音符的拍點上彈奏。只要能理解這兩種用法的差異，相信各位可以將此兩種奏法運用自如。

圖1
以外側撥弦為中心的樂句

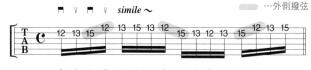

食 中 小 食 中 小 中 食 小 中 食 中 小 食 中 小

以內側撥弦為中心的樂句

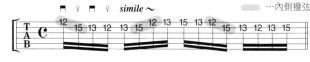

食 小 中 食 中 小 食 中 小 中 食 小 中 食 中 小

注意点 2　左手

確認和聲小音階的把位指型

彈奏本樂句之前，了解其音階構成是相當重要的。本樂句中運用的和聲小音階，相信各位應該不陌生，之前已經運用過很多次，現在先要各位做的，就是確認整個把位指型的走向。實際彈奏時要各位注意的有兩點。第一點是第2小節第4拍和聲小音階的運指（照片1~4）。食指壓在第二弦第9格時，接著運指移動到中指壓的第三弦第10格拍點上，此時食指要配合移動到第三弦第9格的位置。第二個各位注意的重點在第4小節。這裡是唯一出現六連音的地方，要注意此處和16分音符的節奏轉換，彈奏起來感覺會比16分音符再急促一點。

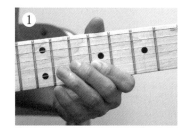

食指壓第二弦第9格。接著準備中指的壓弦動作。

中指壓第三弦第10格。此時食指往第三弦移動。

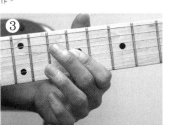

食指壓第三弦第9格。別忘了食指同時要對隔壁琴弦做悶音動作。

食指壓第三弦第7格。此處食指的動作要快且準確！

專欄45
地獄使者的建言

我常會被問到是否可讓學生在家，自己只用Clean tone來練琴？的確，Clean tone的確比接上音箱、效果器的音色佔有某部份的練習優勢，對於練習運指（fingering）與撥弦（Picking）很好，但是如果是以搖滾吉他手為目標的人，光用Clean tone練習技巧好嗎？答案是NO！因為搖滾吉他手決勝負的關鍵表現，不論是在現場表演或是錄音，效果器的音色是評分重點。舉例來說，就像想要成為職業棒球選手的人，光靠打擊練習場是不夠的。即使打得到投球機投的球，不代表可以打到投手投出的各種球路。所以建議，即便是在自己家，也可以接上效果器與音箱做練習。不過切忌不要太忘我，把破音或延音等各種效果音放到太大。差不多以Clean tone與Distortion中間程度的Drive sound音色練習即可。這樣一來Picking小力一點是Clean Tone的音色，大力一點則會變成Distortion的音色，這樣的音色設定，也可以確認悶音紮實度或其他某些細部的音質。希望各位在家練習時也能模擬出類似現場表演的感受，這樣對各位實際演出時的掌控度會更好。

能在家只用 Clean tone練習嗎？

在打擊練習場即便能打中投球機的球，也不代表實際比賽時能打到投手的球。
希望各位在家練習時就能有著現場表演的意識與態度。

第五十六

目標雙手併用！

雙手點弦樂句

· 挑戰複雜奇特的雙手點弦技巧！
· 用心記住正確的運指！

地獄の格言

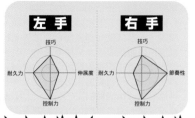

LEVEL 目標速度 ♩=120

線上演奏
MP3 TRACK 56

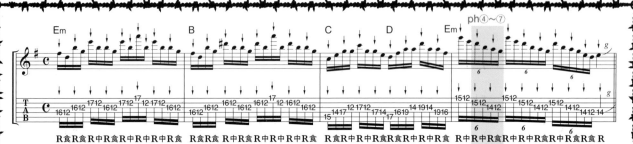

名耀世界的知名吉他手—高崎晃。本樂句要帶各位練習的就是他的得意技巧—顛覆吉他樂界的雙手點弦！習慣左手在琴頸上旋轉壓弦的獨特手勢，再將各音清楚彈奏，同時請注意其他弦的消音要紮實。

彈不出主樂句的人，先用下面的句子修行吧！

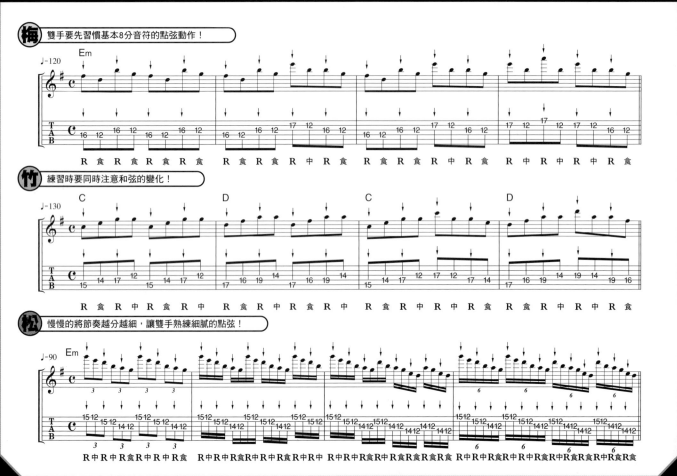

（梅）雙手要先習慣基本8分音符的點弦動作！

（竹）練習時要同時注意和弦的變化！

（松）慢慢的將節奏越分越細，讓雙手熟練細膩的點弦！

注意点 1 左手 右手

記住雙手點弦時的左手技巧

80年代世界各國的吉他手都有精采的突破技巧。之中最大放異彩的就是高崎晃的雙手點弦。首先確認基本手勢。左手從琴頸上方環繞按弦（照片1&2），在右手做點弦時負責消音。消音時用左手無名指與小指即可（照片3）。左手同時要擔任兩個工作，一個是「中指&小指要點弦」，一個是「小指&無名指要做消音」，一開始會覺得很難，不過一但熟練適應後兩者都可以同時自然的表現，請各位不要灰心，多多練習。

右手做點弦時左手要做消音動作。

左手要點弦時，運用食指或中指。

悶音時用左手的無名指及小指。

注意点 2 理論

雙手點弦技巧的基本把位圖

本樂句是以和弦為底，加上一些延伸音等+α音所構成。請各位先記住本樂句的把位圖（照片1）。這可說是雙手點弦的基本三和弦指型，但因為是右手與左手交互點弦的技巧運用，與一般的和弦指型會稍有不同。左側2音是左手的點弦音，右手的Power Chord手型是右手的點弦音。實際彈奏時請分別仔細確認左手和右手的把位指型，以便更能正確掌握整個樂段的流暢度。

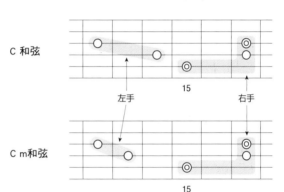

圖1 雙手點弦的基本三和弦指型

C 和弦

左手　　　右手

15

C m和弦

15

大和弦與小和弦的不同是左手的把位指型。

注意点 3 左手 右手

用彷彿演奏打擊樂器的感覺彈出點弦

雙手點弦因為是左手與右手交錯點弦，各位在演奏時要保持像演奏打擊樂器的手感。到第3小節都是16分音符，移動時要確實的維持和弦指型。第4小節是六連音的五聲音階樂句，請多多注意。照片是第4小節第1拍的分析圖，在右手對第二弦第15格點弦時，接下來左手中指要做好對第二第12格點弦的準備動作。因為是左右手交錯做點弦動作，彈奏的同時要做好下一個點弦音的準備，這點相當重要。另外雙手點弦樂句無法插入勾弦技巧，做完點弦動作的同時，手指務必往其正上方離開弦面。

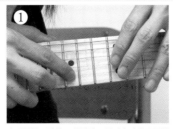

右手對第二弦第15格點弦，同時左手做下面的準備動作。

左手中指對第二弦第12格點弦。右手往第三弦移動。

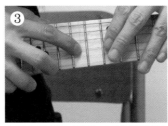

右手對第三弦第14格點弦。左手食指做接下來的準備動作。

左手食指對第三弦第12格點弦。切勿忘記要做消音。

喚醒指法地獄

灼熱的 Picking 地獄

十八層練習地獄

無間超絕樂句地獄

最終練習曲地獄

第五十七
Mr. Glick的吉他超魔術
重要道具樂句

地獄の格言
- 記住點弦的應用技巧—Pick點弦！
- 學習各種搖桿技巧！

LEVEL

目標速度 ♩＝120

綫上演奏
MP3 TRACK 57

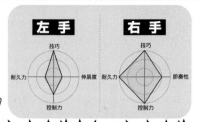

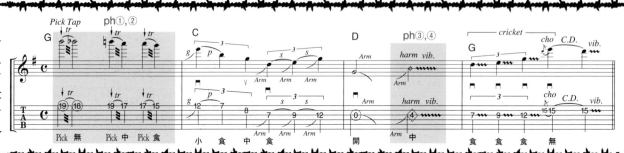

這是讓所有聽眾為之驚艷的吉他技巧。就像是魔術師的私家道具般重要，可說是吉他手的重要武器。活用搖桿、Pick點弦、泛音等技巧，演奏出深深刻印在人心的聲音！

彈不出主樂句的人，先用下面的句子修行吧！

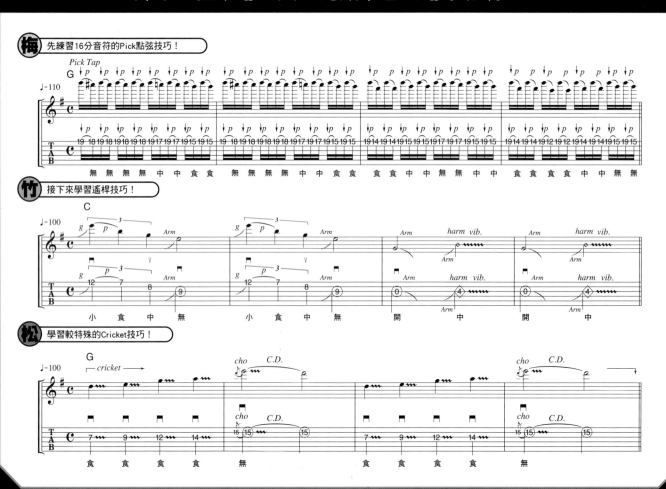

(梅) 先練習16分音符的Pick點弦技巧！

(竹) 接下來學習搖桿技巧！

(松) 學習較特殊的Cricket技巧！

注意点 1 右手

熟練Pick點弦技巧的基本動作！

第1小節就出現的Pick點弦，就跟它的名字一樣，是用Pick取代右手，彈奏出超快速的Picking技巧。這種演奏法因為Joe Satriani等樂手的運用而名聲大噪，Pick的側面要與弦面呈現垂直，點弦動作輕微細膩即可。Pick的拿法有從上的「順時針」（照片1）與橫向的「逆時針」（照片2）兩種。我選擇逆時針方式，但各位請以自己最習慣操作的為主即可。總之急速的點弦是此練習的重點，請各位努力練習細部動作的準確度。30歲左右的吉他手們，請拿出參加奧運般運動選手們的態度，好好鍛鍊自己吧！

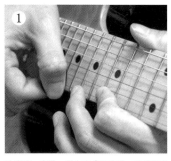

手腕成一直線，從上方「順時針」點弦的方式。初學者建議先從此模式開始練習。

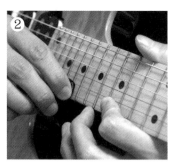

大拇指稍微反扣琴頸，手腕稍微呈現角度，從橫向點弦的「逆時針」模式。雖然可達到較高速度的點弦，但疲勞度也較高。

注意点 2 左手 右手

「高音之影」風泛音演奏

第3小節出現的是Rob Harford「ㄌ一ㄡ~！！」這種像高音的影子般的音色，可以運用泛音與搖桿技巧搭配來呈現。這種技巧一開始先做Arm down，接著一口氣做Arm back動作的同時，左手中指以敲擊的感覺，在第三弦第4格附近彈出泛音（照片3）。此處各位要特別注意的是，在彈出泛音的同時，第三弦以外的音要做紮實的消音（照片4）。此處消音如果不夠細心，其他弦會發出許多雜音，反而會聽不見泛音音色。在彈奏時請注意這瞬間的細節流程。

Arm down後，稍稍用左手中指輕觸第4格做點弦，表現出泛音。

彈奏泛音的同時，大拇指要對第四到第六弦，中指要對第一到第二弦做消音。要練習到瞬間可以同時兼顧！

注意点 3 右手

用Cricket奏法表現
掌握細微的抖音

第4小節所聽到的Arm vibrate，就是Cricket演奏法。這種演奏法比起直接敲擊搖桿，琴橋的震動更細膩，是稍微偏力技的顫音技巧（圖1-a）。這是Night Ranger的Brad Gills的得意技巧，但不用搖桿，也可以用敲擊琴橋或吉他琴身得到同樣的效果。但如果這樣就要將琴橋設定在Floating狀態，請特別注意（圖1-b）。各位可以多嘗試敲擊不同的位置，研究看看顫音的不同效果。不過敲擊太過可能會傷害吉他，要小心。

圖1-a Cricket彈奏技巧

把搖桿向下，再下壓的模式

把搖桿置拉橫再壓

直接敲奏琴身的模式

圖1-b Floating狀態的搖桿座

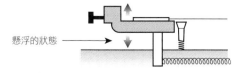

懸浮的狀態

這是爵士嗎？

運用八度演奏法的獨奏

- 熟練變化多端的八度技巧！
- 培養彈奏「可以被聽到的休止符」的優異音樂性！

目標速度 ♩＝85

線上演奏
MP3 TRACK 58

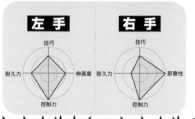

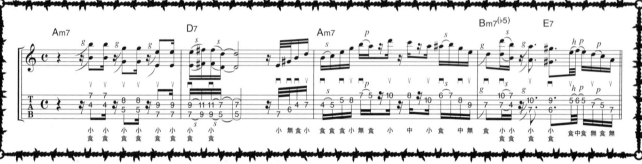

爵士吉他手Wes Montgomery最拿手的八度演奏法，在現在Heavy／Loud樂風吉他手也很常使用，本樂句將帶各位嘗試挑戰這種較少出現的編曲技巧。加上能夠抓住16分休止符的停頓感，便可以讓你的演出技巧表現更精湛！

彈不出主樂句的人，先用下面的句子修行吧！

（梅） 先確認八度演奏法的基本把位。

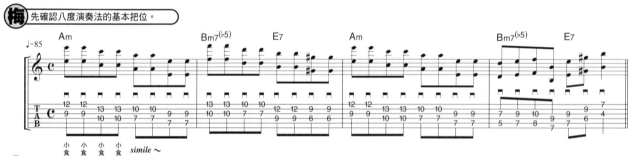

（竹） 每小節只用一種撥弦動作，像是只用Down或是只用Up，練習習慣此節奏！

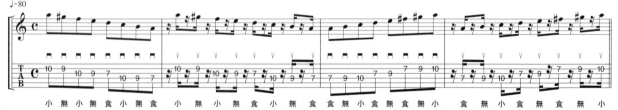

（松） 訓練同時運用Slide的八度演奏法。

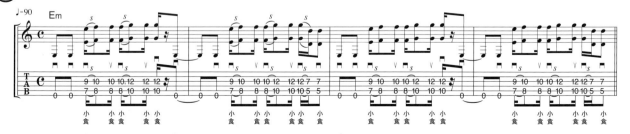

注意点 1 左手

確認八度演奏法的指型

從爵士吉他手Wes Montgomery開始廣泛被運用的八度奏法，同時彈奏根音與其八度音，會讓音色聽起來更為渾厚。Wes在彈奏時是以手指取代Pick，現在的搖滾樂手則是用Pick彈奏較多。所以其他非必要弦務必要施予紮實的消音技巧（照片1&2）。指尖若站在弦上壓弦，根音與八度音之間的弦便無法做到確實的消音，所以各位彈奏時請盡量讓手指平躺，以利對其他弦做消音。另外「第六&第四弦」、「第五&第三弦」與「第四&第二弦」、「第三&第一弦」的壓弦方式不同，所以請牢記各別的壓弦方式。即便在彈奏中有快速的把位移動，壓弦的指型都要保持正確紮實。

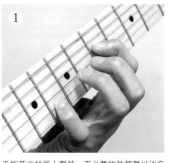
手指若立於弦上壓弦，不必要的弦都難以消音，導致彈奏時會發出許多雜音。

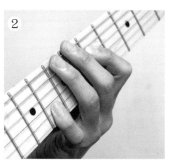
中指與無名指平躺在弦上，可以對所有非必要弦消音。這樣即便是搭配激烈的Picking也不用擔心。

注意点 2 右手

注意16分音符Down空刷時的路徑與消音！

彈奏本樂句時要以16分音符的節奏為主，基本上從頭到尾都是用交替撥弦的方式。特別是運用16分休止符的Down空刷時，在反拍用Up這樣的演奏方式，現在也是相當常見，請各位務必要熟練（圖1-a）。另外在彈奏16分休止符Down時也要特別注意消音動作。這邊的消音動作要維持壓弦指型，稍微施力輕放在指板上即可（圖1-b）。請各位不斷重複練習這個16分休止符Down空刷動作，右手與左手的動作協調與配合。第3小節運用Slide、勾弦等技巧彈奏單音，彈奏時請務必要注意節奏，一個一個音清楚的演奏。

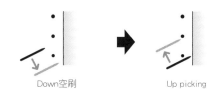
圖1-a Down空刷後的Up picking
Down空刷　　Up picking

圖1-b Down空刷時的消音動作
壓弦彈出音符　抽離施力　輕觸弦面讓音色停止

專欄46

地獄使者的建言

現在要為各位介紹的是八度演奏法的幾張知名專輯。第一張是此演奏法始祖Wes Montgomery的「Incredible Jazz Guitar」。他所衍生出來的溫暖音色，讓許多吉他手都相當著迷。接下來是Ozzy Osbourne的「Bark At The Moon」。主打曲目中可以聽到Jack E Lee的快速八度演奏法。最後是現在相當風行的Loud樂風代表—Linkin Park的「Meteora」。在其伴奏的編曲中也可以聽到許多旋律性的八度演奏法，讓樂曲及音色都更富有層次感。

向達人看齊！八度演奏法名專輯介紹

Wes Montgomery
「Incredible Jazz Guitar」

Ozzy Osbourne
「Bark At The Moon」

Linkin Park
「Meteora」

醞釀哀傷的小掃弦技巧

Yngwie風速彈的泣音獨奏

・彈奏出隱隱憂傷的哭泣琴音！
・挑戰和弦變換頻繁的掃弦樂句！

LEVEL 目標速度 ♩＝95

線上演奏
MP3 TRACK 59

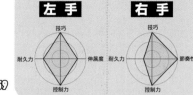

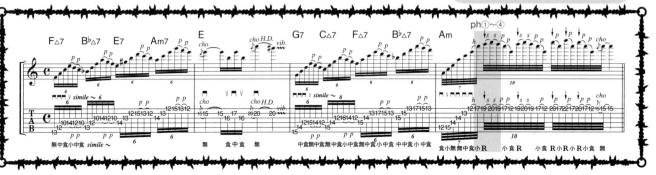

現在要介紹的是吉他手常會遇到的樂句情境「如泣如訴的吉他表現」。雖然說是憂傷泣音，一般會將速彈與推弦等表現融合在一起。請用身體確實的記住其間緩急的掌握，才能演奏出夾帶憂傷的泣音音色。

彈不出主樂句的人，先用下面的句子修行吧！

梅 先用8分音符確認把位。

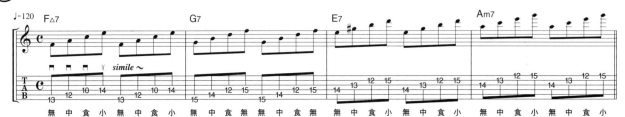

竹 接下來用三連音練習掃弦技巧！

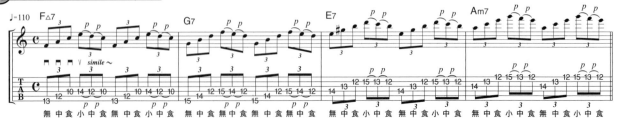

松 熟練超絕上行樂句的把位！

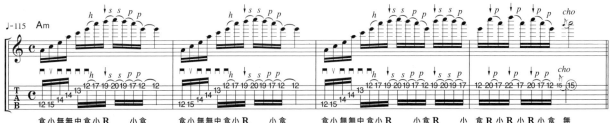

注意点1 理論

學習三和弦＋7度音的和聲

先看看第1與第3小節中使用的和弦音分析。基本上是由根音、三度音、五度音、七度音的四音的和弦所構成（圖1-a）。可以當作是三和弦加上七度音來記憶會比較簡單。實際彈奏時可用掃弦技巧彈奏三和弦的三條弦，在第三條弦再加上七度音即可。另外一提七度音分為大七度與小七度兩種（圖1-b）。而本樂句也可以用六度音。關於這些度數的文字我就不著墨太多，但若能理解此樂句編排，對日後自己寫歌會頗有幫助，有興趣的人建議可去翻閱樂裡的相關音樂理論書。

圖1-a 第1小節的和弦音

◎ 根音　● 7度音

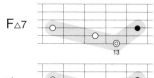

F△7　　　　　E7

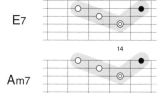

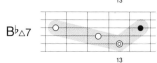

B♭△7　　　　Am7

圖1-b 大七度音與小七度音

大7度音　　　　　　小7度音

F△7　　　　　G7

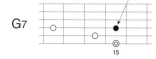

注意点2 左手 右手

表現點弦＋Slide技巧時，右手不要離弦直接滑行

第1與第3小節中的掃弦樂句，先做三條弦掃弦（Down），接著用Up picking彈奏第三弦的第二個音（七度音），最後用勾弦彈第三音。在此樂句都是重複這樣的模式，習慣後應該就可以越彈越快。希望各位練習時也能多聽示範MP3的演奏。第4小節運用了點弦+Slide技巧，點弦後注意右手的Slide動作（照片1~4）。此處在第1拍最後的第一弦第19格點弦後，直接滑行到第20格再回到第19格。這樣一去一返我們視為一組完整的動作。

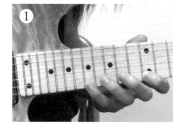

Down掃弦後，對第一弦第17格搥弦。

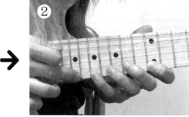

第一弦第19格點弦。壓弦請確實勿慌張急促。

Slide至第一弦第20格，注意指尖不要離開弦面。

Slide回到第一弦第19格，此處指尖也不准離開弦面！

專欄47

地獄使者的建言

現在要特別為各位介紹筆者推薦的三首哭泣吉他音色的曲子。第一首是Gary Moore的「Still Got the Blues」。這首曲子中，他在藍調吉他的泣音獨奏表現真的是可圈可點！第二首是槍與玫瑰的「November Rain」，曲畢後胸懷中彷彿還環繞著Slash彈奏得令人柔腸寸斷的旋律。第三曲是在Hard Rock樂史上相當有名的Led Zeppelin的「Stairway to Heaven」。可聽到相當浩瀚的泣音吉他表現。果然有著名泣音吉他樂段的曲子，本身也就是首旋律感極佳的知名曲目。

向達人看齊！吉他泣音演奏名專輯介紹

Gary Moore
Still Got the Blues
『Still Got the Blues』

Guns N' Roses
November Rain
『Use Your Illusion 1』

Led Zepplin
Stairway To Heaven
『4』

第六十

刷弦的快感！美麗的多利安音階！

Paul Gilbert風速彈五聲音階樂句

地獄の格言

· 成為穿雜空刷技巧的交替撥弦達人！
· 完全熟悉Poly rhythm的樂句節奏感！

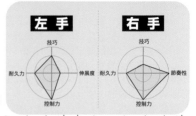

LEVEL 🗡🗡🗡🗡🗡

目標速度 ♩＝130

線上演奏
MP3 TRACK 60

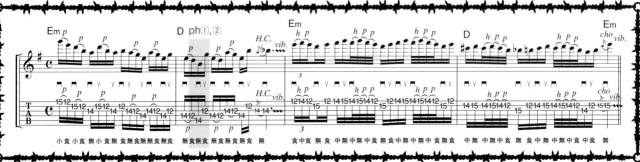

第四章的押箱寶祭出Paul Gilbert的絕活，五聲音階樂句。希望各位理解了Poly Rhythm後，能學習跨弦的交替撥弦。然後記住他常用的多利安音階把位指型後，就可以Paul為目標挑戰自我了！

彈不出主樂句的人，先用下面的句子修行吧！

梅 先練習混合空刷的交替撥弦。

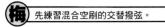

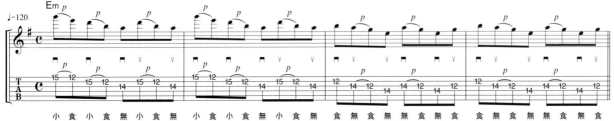

竹 練習弦間跳躍的外側撥弦。

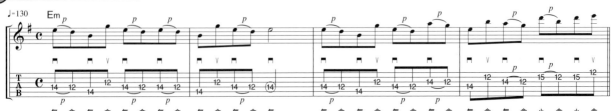

松 習慣一拍半的Poly rhythm風節奏！

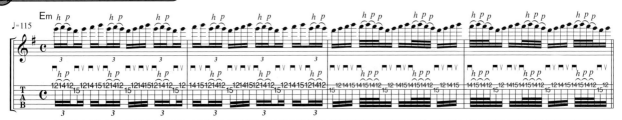

注意点 1 理論

相當重視壓弦難易度 的Paul式五聲音階

先讓我們確認此樂句中使用的音階。是由E小調五聲音階為基本，加上第三弦第15格的B♭音（♭5th音）、第二弦第14格的C♯音（M6th音），與第一弦第14格的F♯音（9th音）等三個音所構成，Paul Gilbert很常使用。此處的重點是此三個延伸音都僅出現在第一到第三弦的範圍內，在指型來看壓弦是比較輕鬆的。第一到第三弦也都可以彈奏第12、14、15格，在表現上會比較容易。

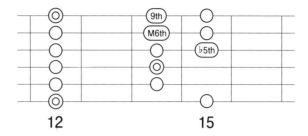

圖1 Paul Gilbert式變化的E小調五聲音階

◎根音＝E　♭5th音＝B♭音　M6th音＝C♯音　9th音＝F♯音

注意点 2 理論

千萬不要被仿若一拍半的 節奏模式所迷惑！

第3小節就出現了Paul Gilbert拿手的Poly rhythm節奏樂句。音符的分割相當細微，相信有些人一看到會有點害怕，但其實此節奏有其規矩可循，理解後再彈奏就不會那麼困難。本樂句其實是重複第3小節第一拍後半到第一拍半之間的節奏（圖2-a）。也就是「四個16分音符」與「四個32分音符」的組合。用唱的就是「噠噠、噠噠、噠喀噠喀」，Picking方式則為圖2-b所示。不過此反覆節奏是從第1拍的後半拍開始，要特別注意其前半拍的三連音節奏要正確平穩。

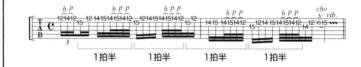

圖2-a 第3&4小節的節奏分析圖

1拍半　1拍半　1拍半　1拍半

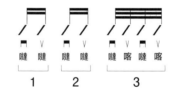

圖2-b 一拍半節奏的Picking

噠 噠　噠 噠　噠 喀 噠 喀

1　2　3

注意点 3 左手

跨弦樂句禁止使用 食指封閉和弦！

第1與第2小節中運用了許多外側撥弦動作，希望各位能夠紮實訓練自己跳躍撥弦後，從下往上Picking精準的觸感。特別是第2小節中，Paul拿手的跨弦外側撥弦動作難度頗高，彈奏時不僅要注意右手，也要注意左手的移動。在這種把位指型時，很多人會想要在第三與第四弦的第12格用食指做封閉彈奏（照片1），這樣一來音符容易黏著不清，雜音也可能增加，請各位盡量避免這樣彈奏。希望各位在彈奏這樣的把位時，能以每個音清楚為前提移動你的食指（照片2）。第3與第4小節則是如注意點2中所述，理解節奏後確實的按照把位彈奏。

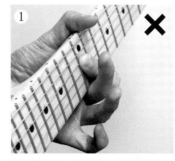

食指壓第三弦第12格的照片。不要因為前面的第四弦第12格，就想要用食指對這兩弦做小封閉。

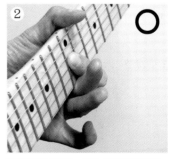

不要將第三&第四弦一起壓，而是應該要分開，才能讓音符清楚，減少無謂的雜音。

到底誰才是第一超絕吉他手？

因為有機會執筆本書，讓在下也重新研究了各種樂風的知名吉他手們的名技。也重新思考了到底誰才能得到第一地獄吉他手的美號。但這個答案真的很難回答。與其這樣說，倒不如說其實沒有答案來得貼切。因為每個吉他手都有其優勢特長，很難放在一個天平上做比較。不過筆者還是嘗試著將這些超絕系吉他手分門別類為五大部門，並以個人的淺見與喜好選出了各自的代表吉他手。

●伸展部門 Allan Holdsworth

說到伸展技巧，第一個想到的就是Allan Holdsworth。他異常寬大的手掌可以彈奏出其他樂手無法表現的寬幅度音域，能夠將一般吉他手在現場表演的樂句用伸展技巧彈奏，能夠將指間距離拉到如此驚人的吉他手他應該是當仁不讓。

●新古典樂派部門 Yngwie Malmsteen

這個樂派的第一把交椅，除了Yngwie沒有別人。放眼望去，全世界能像他這樣為自己開出美麗果實與花朵的吉他手相當難得。可以說他的名字已經代表了這個樂風，Yngwie的存在不容忽視。不只從他的表演，從他平時的言論等都可以獲得證明。

●五聲音階部門 Zakk Wylde

這個類派相當令人苦惱。因為一般被歸類高技巧派的吉他手，對於五聲音階都很在行。但在下首推的卻是Zakk Wylde。因為在80年代末期到90年代，樂界出現很多常用和聲小調音階或掃弦、點弦的新銳吉他手，但只有Zakk僅利用五聲音階，就

●變態部門 Steve Vai

這邊是憑藉在下的個人意見決定Steve Vai為代表！近年來被稱為變態吉他手者，像是Mattias Eklundh或Warren Cuccurullo等樂手越來越多，但就獨創性來說還是Steve Vai最為出色。但不論是Vai還是Cuccurullo，都是Frank Zappa的學生，或許Zappa才真的是變態部吉他手第一把交椅。

●日本人部門 高崎晃

說到日本吉他手，誰不會第一個想到高崎晃。在日本擁有高超技巧的吉他手雖然很多，但影響力能擴及海外知名樂手Paul Gilbert等人的日本樂手，就只有高崎晃。甚至入選過全美超強吉他手之列，可說是日本吉他手的夢想目標。

上面參雜許多個人喜好與意見的影響，其實每個部門除了代表樂手之外，還有更多很棒的吉他手。現在正在閱讀此書的你，未來也有可能會變成世界知名的超強吉他手，這樣在下也感到與有榮焉。

第伍章
最終練習曲地獄

【綜合練習曲】

經過了四段地獄訓練，竟然可以全身而退
看來你真的有決心要成為超絕吉他手！
技術提升了那麼多，你這小子現在應該尾巴都翹起來了吧！
不過要進入這個最終練習曲地獄
還是要保持一樣的信心比較好。
這裡要考驗一下是否所有的技巧都已經會了，
若是還有無法度過的難關，滾回去前面出現此技巧的練習樂句上！
要成為真正的超絕吉他手，
訓練的旅程是永遠都不會結束的！

第六十一

給地獄一點愛

綜合練習曲

・這是最後的終極訓練！彈得出來的就彈吧！

目標速度 ♩＝135

線上演奏
MP3 TRACK 61

線上演奏
MP3 TRACK 62

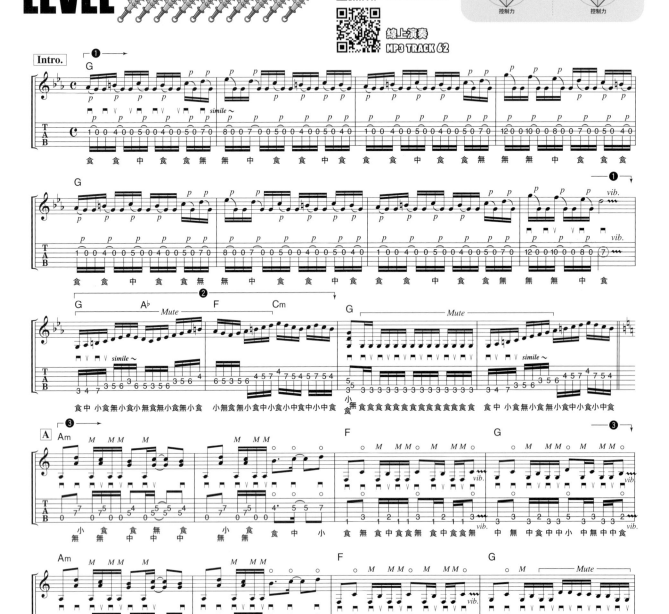

❶ 開放弦Riff。要注意節奏以及交替撥弦時的空刷動作。・・・・・・・・・・・**彈不好的人請回到P54**
❷ 混合內側、外側撥弦的樂句。換弦時要注意避免彈出不必要的音。・・・・・・**彈不好的人請回到P16**
❸ 運用開放弦的Riff。彈和聲及單音時，要注意兩種Picking軌道之間微小的差異。・・・・**彈不好的人請回到P34**

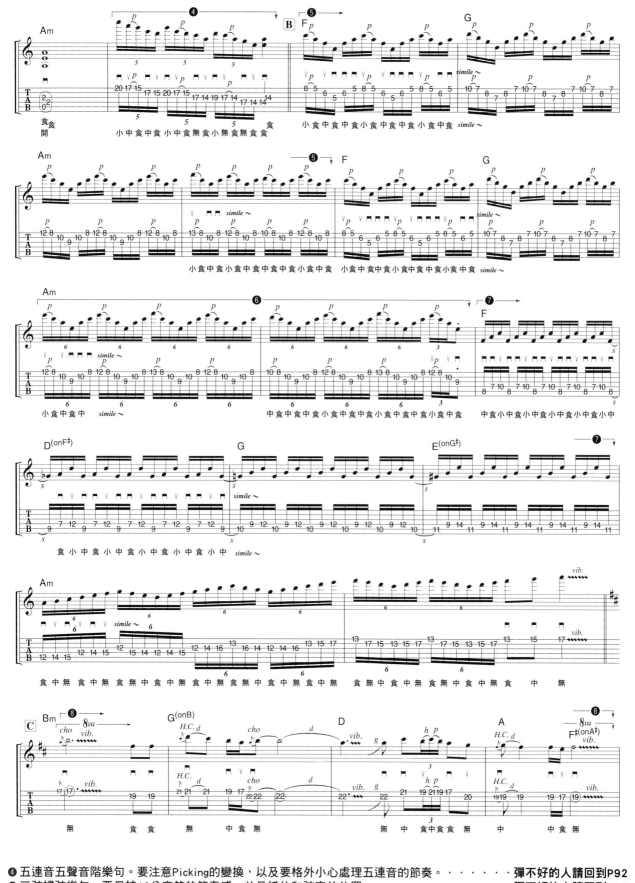

❹ 五連音五聲音階樂句。要注意Picking的變換，以及要格外小心處理五連音的節奏。・・・・・・・**彈不好的人請回到P92**
❺ 三弦掃弦樂句。要保持16分音符的節奏感，並且抓住和弦音的位置。・・・・・・・**彈不好的人請回到P60**
❻ 另一個三弦掃弦樂句。這裡使用了六連音，要注意從5開始的節奏變化。・・・・・・・**彈不好的人請回到P106**
❼ 兩弦的經濟型撥弦。從頭到尾都要保持三音一組樂句16分音符的節奏。・・・・・・・**彈不好的人請回到P58**
❽ 如泣如訴的吉他樂句。要注意推弦的音準，以及張力所營造出來的氣氛。・・・・・・・**彈不好的人請回到P64&P66**

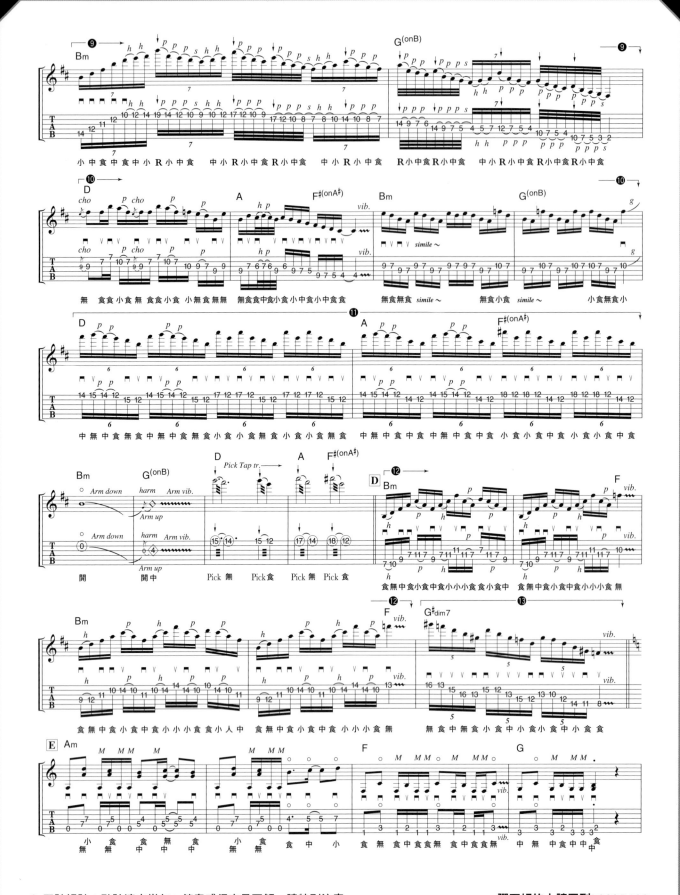

⑨ 五弦掃弦＋點弦連音樂句。節奏感很容易瓦解，請特別注意。・・・・・・・・・・・彈不好的人請回到P82&P102

⑩ 王道五聲音階Solo。這裡的Picking有少許的變化。・・・・・・・・・・・・・・・・彈不好的人請回到P64

⑪ 六連音交替撥弦樂句。一定要在能正確地理解節奏後才開始彈。・・・・・・・・・彈不好的人請回到P94

⑫ Richie Kotzen風五聲和弦音樂句。由於Picking的方式非常複雜，節奏一定要很穩。・・・・・彈不好的人請回到P132

⑬ 五連音減和弦音樂句。要注意他特殊的把位組合以及經濟型撥弦的部分。・・・・・・彈不好的人請回到P64& P122

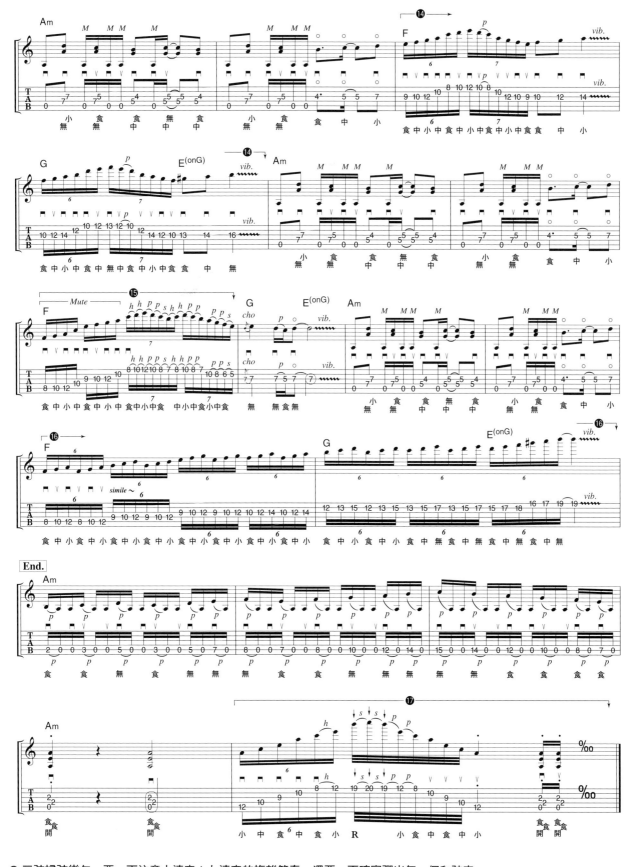

⑭ 三弦掃弦樂句。要一面注意六連音＋七連音的複雜節奏，還要一面確實彈出每一個和弦音。
‧‧‧‧‧‧‧‧‧‧‧‧‧‧‧‧‧‧‧‧‧‧‧‧‧‧‧‧‧‧‧彈不好的人就要一直反覆彈到會為止！

⑮ 五弦的經濟型撥弦樂句。包含了多個換弦的動作，請注意節奏不能混亂。‧‧‧彈不好的人就要一直反覆彈到會為止！

⑯ 高速機關槍Picking樂句。要注意悶音的輕重，確實做出對味的演奏。‧‧‧‧‧‧‧‧‧‧‧‧‧彈不好的人請回到P46

⑰ 五弦掃弦＋點弦樂句。要仔細做好掃弦後的點弦和Slide技巧。‧‧‧‧‧‧‧‧彈不好的人請回到P102&P132

給到達地獄出口的你

─結束了……嗎？！─

　　到達了練習地獄出口的你，這條路很長吧？本書收集了從基礎到應用、各式各樣不同的主題總共240個譜例。我有信心說，全部都彈完的話，對一個吉他手來說，是很豐富的資產。

　　其實今年（2004年）是敝人當老師剛好滿十年。到目前為止，學生們從中學生、大學生開始，一直到Soho族、上班族、OL、家庭主婦等等，各式各樣的人都有教過，學生的總數應該也超過千人了。但是一直都在思考「要怎麼教才可以讓眼前這個吉他手彈得更好？」，但是也讓我少了些研究、改進自己演奏方法的機會。這本書算是我身為吉他手，以及一位吉他老師的經驗集大成。坦白說，寫完了讓我有很大的成就感。在本書的製作過程中讓我再一次體會到吉他的深奧，使我有「一定要繼續追求！」的強烈欲望！

　　只要在心裡出現了『恩我已經很厲害了！』這種想法的一瞬間，這個人的吉他人生就此結束。這就是為什麼吉他手們會不斷反覆連續練習同樣的技巧。所以我在這裡又有話要說了─已經來到這裡的小鬼！你覺得今天學會了這些技巧就夠了嗎？已經滿足了嗎？如果你覺得已經夠了，那是不行的！老師在講有沒有在聽！？現在就立刻給我回到第一頁從頭練起吧！想要看見吉他手光芒萬丈的未來，就帶著勇氣，再一次進入這個練習地獄吧！

作者簡介

曾參與坂本英三先生同名專輯錄音，另外還有無數廣告曲的作曲、編曲、吉他錄音及採譜等等。除了Heavy Rock團R-ONE之外，還參與ESP SCHECTER七弦吉他的設計開發。並且為Young Guitar雜誌，主筆整個七弦吉他教材『七弦之星』。目前除了R-ONE之外，並在MI Japan擔任吉他講師，教導年輕的吉他手們。

作者網站 http://www.i-series.co.jp/nanagen/

參與專輯
● 坂本英三個人專輯

● オムニバス
『ドラメタル』
『練馬絕叫俱樂部』

● 坂本英三Solo 專輯
『メタル一直線』
『Shout Drunker』
『メタルハンサムマン』

● R-ONE
『True Story』

使用器材

SCHECTER NV-III-24

為了本書的製作，特別使用Schecter的六弦琴，也是同廠牌唯一的24格琴，彈起來非常順手。清亮又有力的音色是它的特徵，是把萬中選一，從Heavy Metal到爵士樂都適用的好琴。賣相也很好看。

BEHRINGER V-AMP PRO

2003年購買的Rack式Modeling amp。本書中所有的錄音及示範演奏都是使用它錄音。是以MODERN HI GAIN為主，Riff或Backing的部分則是用RECTIFIED HI GAIN。高頻的的部分效果出眾，在家錄音最好的選擇非它莫

Boot-Leg Dr. Mid Rich

2003年購買的中頻強化器。是能忠於原音，又能把好聽的音域放大的超優效果器。這次錄音時不僅在Solo的部分有用到它，Backing的部分也有使用。不管是在家錄音，還是做現場表演都很合用的效果器。

通琴達理—和聲與樂理
MI Harmony & Theory

作者 Keith Wyatt & Carl Schroeder

NT$. 660

大部份和聲理論的書籍是採用古典音樂或是作曲取向的觀點來講述，但這本書卻是為了那些熱愛流行音樂的人所寫的－不管是Pop、Rock、Funk、Blues、Jazz、Country等等。這本書將會帶給你對於我們每天聽見的音樂一個內在架構的了解，也因此你可以不必再排斥那些印在紙上的音樂符號，讓我們回到音樂本身。

—— Keith Wyatt & Carl Schroeder

本書是依Musicians Institute音樂學院
最知名的和聲與樂理課程所撰寫
適合每一個樂手一步一步
循序漸進地學習之理論知識教材

內容共二十九章，分為三個部份：
◎音程、節奏、音階、和弦、調號的認識
◎和弦轉位、利用調性中心做變化
◎音階上的和聲重組、引申和弦、轉調

獨奏吉他
MI Guitar Soloing
The Contemporary Guide to Improvisation

作者 Daniel Gilbert & Beth Marlis

讓吉他手們趨之若鶩的音樂學院
好萊塢 Musicians Institute最受歡迎的教材，
吉他手們不可缺少的「完全獨奏手冊」，
讓你對即興時音階的運用更得心應手，
同時把心中的「夢幻樂句」化為令人嘆為觀止的精采solo！

＊ CD中包含超過30個範例演奏以及讓你可以跟著彈奏的配樂版
＊ 音階、調式音階、分解和弦、各種技巧及想像練習的活用完全通曉
＊ Rock、 Blues、Jazz及各種其他風格
＊ 各式各樣的模進、樂句、licks!!!!

1 CD INCLUDED

NT$. 660

Kiko Loureiro
電吉他影音教學

定價：800元

世界知名巴西金屬樂團Angra一火神安哥拉吉他手Kiko Loureiro出道逾十五年，首次於國外製作發行之影音教學DVD。

完整示範4首第一張個人創作專輯No Gravity收錄之歌曲（No Gravity、Dilemma、Pau-de Arara、Escaping），並以No Gravity、 Angra部分作品，示範交替撥弦（Alternate picking）、掃弦（Sweep picking）、點弦（Tapping）等各種個人常用技巧，並以木吉他呈現原汁原味的巴西音樂。

Bonus DVD

教學帶拍攝花絮
2005台北講座精華片段

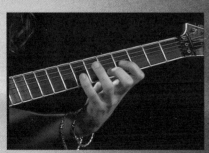

Bonus Book

包含所有樂譜示範 獨家專訪報導
以及增田正治老師、 沈伯勳老師推薦
Kiko第二張個人專輯Universo Inverso介紹
介紹前所未見的Kiko Loureiro

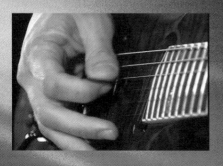

獨特多視角（Multi-Angle）功能

三機同時拍攝，能依需要隨時
切換正面、左手、右手三種不同角度
字幕：中文 / English

金屬吉他技巧聖經
Metal Guitar Tricks
作者 Troy Stetina & Tony Burton

繼「金屬主奏吉他聖經」及「金屬節奏吉他聖經」之後，又一「聖經系列」電吉他有聲教材

—金屬吉他技巧聖經—

30種不同的技巧剖析，使你的獨奏樂句更具特色！分為五個部份，每個部份都有一首範例的練習曲，讓你確實了解如何應用書中的技巧。

Part I　左手訓練
Part II　變化音色之技巧
Part III　雙手併用技巧
Part IV　搖桿技巧
Part V　Pick的彈奏技巧以及其他技巧

Metal Guitar Tricks
金屬吉他技巧聖經
主　奏　吉　他　技　巧

作者
Troy Stetina
Tony Burton

最新
國際中文版

CD INCLUDED
SPEED MECHANICS FOR LEAD GUITAR
BY TROY STETINA
指速密碼
主奏吉他速度技巧

典絃音樂文化國際事業有限公司
HAL•LEONARD®

指速密碼—主奏吉他速度技巧

特洛依 史特提那
電吉他系列教本
Speed Mechanics for Lead Guitar

這本書裡面有所有主奏吉他手應該知道的事．如何經由練習讓自己發揮所有潛力。這不是你可以在幾個禮拜裡面就翻完的那種書，也不是你可以一下就練完的教材。這是一本你可以用上好幾年的書，因為這些技巧將可以用在每一個地方。你越能掌握這裡所講的每一個技巧，你就越能夠進步，越能夠成為一個好的音樂家。

----Troy Stetina

最新推薦—指速密碼

這是一本吉他的「終極技巧教材」，
讓你精通吉他的各種面向，
之後再超越技巧的範圍，
幫助你建立、發現
屬於你自己原汁原味的演奏風格。

包含
機械性能力　左右手技巧　速度、清晰度提升
節奏能力　精準確實掌握節奏的能力
創造力　提昇你對音樂的想像力

造音工場有聲教材—電吉他

超絕吉他地獄訓練所

發行人/簡彙杰

作者/小林信一

翻譯/蕭良悌 孫宇虹 蘇小翼　校訂/蕭良悌

編輯部

總編輯/簡彙杰

創意指導/劉嫩盈　美術編輯/馬震威

音樂企劃/蕭良悌　樂譜編輯/洪一鳴

行政助理/楊壹晴

發行所/典絃音樂文化國際事業有限公司

地址/台北市金門街1-2號1樓

登記證/北市建商字第428927號

聯絡處/251 新北市淡水區民族路10-3號6樓

電話/+886-2-2624-2316　傳真/+886-2-2809-1078

印刷工程/國宣印刷有限公司

定價/每本新台幣五百六十元整（NT＄560.）

掛號郵資/每本新台幣八十元整（NT＄80.）

郵政劃撥/19471814　戶名/典絃音樂文化國際事業有限公司

出版日期/2023年9月二版

 典絃音樂文化國際事業有限公司

電話/886-2-2624-2316　　傳真/886-2-2809-1078

親愛的音樂愛好者您好：

　　很高興與你們分享吉他的各種訊息，現在，請您主動出擊，告訴我們您的吉他學習經驗，首先，就從 **超絕吉他地獄訓練所** 的意見調查開始吧！我們誠懇的希望能更接近您的想法，問題不免俗套，但請鉅細靡遺的盡情發表您對 **超絕吉他地獄訓練所** 的心得。也希望舊讀者們能不斷提供意見，與我們密切交流！

● 您由何處得知 **超絕吉他地獄訓練所** ？

　□老師推薦＿＿＿＿＿＿＿＿＿（指導老師大名、電話）　　□同學推薦

　□社團團體購買　　□社團推薦　　□樂器行推薦　　□逛書店

　□網路＿＿＿＿＿＿＿＿＿（網站名稱）

● 您由何處購得 **超絕吉他地獄訓練所** ？

　□書局＿＿＿＿＿＿　　□ 樂器行＿＿＿＿＿＿　　□社團　□劃撥

● **超絕吉他地獄訓練所** 書中您最有興趣的部份是？（請簡述）

　＿＿＿＿＿＿＿＿＿＿＿＿＿＿＿＿＿＿＿＿＿＿＿＿＿＿＿＿＿＿

　＿＿＿＿＿＿＿＿＿＿＿＿＿＿＿＿＿＿＿＿＿＿＿＿＿＿＿＿＿＿

● 您學習 吉他 有多長時間？

　＿＿＿＿＿＿＿＿＿＿＿＿＿＿＿＿＿＿＿＿＿＿＿＿＿＿＿＿＿＿

● 在 **超絕吉他地獄訓練所** 中的版面編排如何？□活潑 □清晰 □呆板 □創新 □擁擠

● 您希望 典絃 能出版哪種音樂書籍？（請簡述）

　＿＿＿＿＿＿＿＿＿＿＿＿＿＿＿＿＿＿＿＿＿＿＿＿＿＿＿＿＿＿

　＿＿＿＿＿＿＿＿＿＿＿＿＿＿＿＿＿＿＿＿＿＿＿＿＿＿＿＿＿＿

　＿＿＿＿＿＿＿＿＿＿＿＿＿＿＿＿＿＿＿＿＿＿＿＿＿＿＿＿＿＿

● 您是否購買過 典絃 所出版的其他音樂叢書？（請寫書名）

　＿＿＿＿＿＿＿＿＿＿＿＿＿＿＿＿＿＿＿＿＿＿＿＿＿＿＿＿＿＿

　＿＿＿＿＿＿＿＿＿＿＿＿＿＿＿＿＿＿＿＿＿＿＿＿＿＿＿＿＿＿

　＿＿＿＿＿＿＿＿＿＿＿＿＿＿＿＿＿＿＿＿＿＿＿＿＿＿＿＿＿＿

● 您對 **超絕吉他地獄訓練所** 的綜合建議：

　＿＿＿＿＿＿＿＿＿＿＿＿＿＿＿＿＿＿＿＿＿＿＿＿＿＿＿＿＿＿

　＿＿＿＿＿＿＿＿＿＿＿＿＿＿＿＿＿＿＿＿＿＿＿＿＿＿＿＿＿＿

　＿＿＿＿＿＿＿＿＿＿＿＿＿＿＿＿＿＿＿＿＿＿＿＿＿＿＿＿＿＿

　＿＿＿＿＿＿＿＿＿＿＿＿＿＿＿＿＿＿＿＿＿＿＿＿＿＿＿＿＿＿

　＿＿＿＿＿＿＿＿＿＿＿＿＿＿＿＿＿＿＿＿＿＿＿＿＿＿＿＿＿＿

請您詳細填寫此份問卷，並剪下 **傳真至** 02-2809-1078，

或 **免貼郵票寄回** ＂典絃音樂文化國際事業有限公司＂。

TO：251
新北市淡水區民族路10-3號6樓

典絃音樂文化國際事業有限公司

Tapping Guy 的 ＂X＂ 檔案

（請您用正楷詳細填寫以下資料）

您是 □新會員 □舊會員，您是否曾寄過典絃回函 □是 □否

姓名：_____ 年齡：_____ 性別：□男 □女 生日：_____年_____月_____日

教育程度：□國中 □高中職 □五專 □二專 □大學 □研究所

職業：_____ 學校：_____ 科系：_____

有無參加社團：□有，_____社，職稱_____ □無

能維持較久的可連絡的地址：□□□-□□_____

最容易找到您的電話：（H）_____（行動）_____

E-mail：_____（請務必填寫，典絃往後將以電子郵件方式發佈最新訊息）

身分證字號：_____（會員編號）　　回函日期：_____年_____月_____日

GT-200801

超值套書優惠方案

吉他地獄訓練

原價1000
套裝價
NT$750元

超絕吉他地獄訓練所［叛逆入伍篇］
超絕吉他地獄訓練所

歌唱地獄訓練

原價1000
套裝價
NT$750元

超絕歌唱地獄訓練所［奇蹟入伍篇］
超絕歌唱地獄訓練所

鼓技地獄訓練

原價1060
套裝價
NT$795元

超絕鼓技地獄訓練所［光榮入伍篇］
超絕鼓技地獄訓練所

貝士地獄訓練

原價1060
套裝價
NT$795元

超絕貝士地獄訓練所［決死入伍篇］
超絕貝士地獄訓練所

貝士地獄訓練新訓＋名曲

原價860
套裝價
NT$504元

超絕貝士地獄訓練所［基礎新訓篇］
超絕貝士地獄訓練所［破壞與再生的古典名曲篇］

超縱電吉之鑰

原價1040
套裝價
NT$728元

吉他哈農　　　　狂戀瘋琴

窺探主奏秘訣

原價1160
套裝價
NT$870元

狂戀瘋琴　　　365日的
　　　　　　　電吉他練習計劃

手舞足蹈 節奏Bass系列

原價840
套裝價
NT$630元

用一週完全學會　　BASS
Walking Bass　　節奏訓練手冊

晉升主奏達人

原價1060
套裝價
NT$795元

金屬主奏　　　金屬吉他
吉他聖經　　　技巧聖經

縱琴揚樂 即興演奏系列

原價960
套裝價
NT$672元

用5聲音階　　以4小節為單位
就能彈奏！　　增添爵士樂句
　　　　　　　豐富內涵的書

風格單純樂癡

原價1280
套裝價
NT$960元

獨奏吉他　　　通琴達理
　　　　　　　［和聲與樂理］

揮灑貝士之音

原價860
套裝價
NT$600元

貝士哈農　　　放肆狂琴

飆瘋疾馳 速彈吉他系列

原價980
套裝價
NT$735元

吉他速彈入門　　為何速彈
　　　　　　　總是彈不快?

聆聽指觸美韻

原價840
套裝價
NT$630元

初心者的　　　39歲開始彈奏的
指彈木吉他　　正統原聲吉他
爵士入門

舞指如歌 運指吉他系列

原價840
套裝價
NT$630元

吉他・運指革命　　只要猛烈
　　　　　　　　練習一週！

天籟純音 指彈吉他系列

原價960
套裝價
NT$720元

39歲　　　　　南澤大介
開始彈奏的　　為指彈吉他手
正統原聲吉他　所準備的練習曲集

五聲悠揚 五聲音階系列

原價900
套裝價
NT$630元

吉他五聲　　　從五聲音階出發
音階秘笈　　　用藍調來學會
　　　　　　　頂尖的音階工程

共響烏克輕音

原價759
套裝價
NT$570元

牛奶與麗麗　　　烏克經典